瀑布上的房子

追尋建築大師萊特的腳印

成 寒◎著

▶ 目次

The houses not visited...

漢寶德

　　說起來慚愧，我自學生時代就是最喜歡萊特作品的人，可是與本書作者成寒小姐比較起來，我是很對不起萊特的。

　　年輕時不知為什麼，我會對萊特著迷。今天想來，主要因為我是一個空間感取向的人。我雖然也重視造型，但對空間比較敏感，而萊特就是一位創造空間的天才建築師。他喜歡雕飾，不喜歡繪畫與雕刻，就是因為雕飾可以增強空間感覺。萊特看不起米開朗基羅，看不起所有的建築師，主要因為他是歷史上第一位清楚的為建築藝術定位的人，他認為建築是創造空間的藝術，其他都是次要、甚至不必要的，他的建築中從不掛畫。

　　著迷於空間，使我在造型為主流的建築界很不愜意。即使為此，我在自己的建築中，仍然盡量呈現空間，甚至以空間為主體來思考。空間的創造有時不免情境的塑造，很容易與文字連在一起，所以我真正喜歡的建築，都有些詩意，都是浪漫的。這些觀念追究到底，都發自萊特。

　　可是我卻沒有認真的、一一造訪萊特的重要作品。我只是走到哪裡，就看到哪裡。我所看到的第一件萊特，就是本書作者想看卻看不到的東京帝國飯店。後來聽說被拆除移走，很替萊特不平。自日本到舊金山，就看了有名的莫里斯商店。往芝加哥時，芝大校園裡的羅比之家。往紐約，看了古根漢美術館。中、西部的萊特，為成寒小姐受到感動的劇場，與東西

The houses not visited... ▶序

塔里耶森，都是後來旅行時順便往訪。直到今天，落水山莊還沒有親訪過，那是因為我沒有很專注的愛萊特。建築的天地太廣，時代的潮流變化太快了。物換星移，不知不覺間幾十年過去，年輕時想為萊特寫一本書的想法也消失於無形。

　　由一位建築師之外的作家來介紹萊特，再適當也不過了。成寒小姐的這本書，參考了專業著作與軼聞，具有親切的經驗，不是建築師所能寫得出來的。萊特本來就是眾人的建築師，不屬於建築界，他應該得到廣大群眾的讚美。

漢寶德　二○○二夏於世界宗教博物館

萊特狂的建築大師崇拜

李清志

　　不可否認地，法蘭克‧萊特（Frank Lloyd Wright）與柯比意（Le Corbusier）可說是現代主義時代建築界最崇拜的兩位偶像人物。在那個大師的年代，人們擁戴著建築大師，試圖模仿大師戴圓框眼鏡、繫著花領結，他們熟記大師的名言，奉為設計生活的最高準則，並且相信這些大師的信仰必然帶領全人類進入美麗新世界。

　　但是今天的世界早已進入沒有大師的年代，建築英雄八方崛起，宣示著個人的口號，卻誰也不服誰，使得群眾落入一個無所適從的慌亂中。回想起大師的年代，那是一個完美的時代，是許多人懷念的理想世界；即使在今天，仍然有許多人帶著懷舊的心情，尋訪著大師的腳蹤，希望找回那個大師心目中的烏托邦。

　　對於美國人而言，萊特是他們心目中的民族英雄，因為現代主義時代，所有的建築大師都是從歐洲包浩斯學校空降至美國的，只有萊特是少數土生土長的美國英雄，因此美國人對於萊特的崇拜程度可以用「痴狂」來形容。我曾經開車到美國水牛城亂逛，心中也不知道要看什麼？到了市政資訊中心，隨口問了服務人員水牛城到底有什麼好建築？這位公務員竟然興致勃勃地說出一連串萊特所設計的住宅名稱，甚至拿出地圖畫出參訪的路線，可見這個公務員也是一位標準的「萊特狂」。

　　事實上，最有名的「萊特狂」應該算是達美樂披薩的創始人，他原本就是因為著迷於萊特的建築而進入密西根大學建築系就讀，後來卻因為經濟拮据而中斷學業，只得去賣披薩打工賺錢維生，想不到竟然靠賣披薩賺了大筆財富，甚至創辦了世界性的連鎖披薩外送店。賺了錢的達美樂老闆卻無法忘懷萊特建築的魅力，開始找來建築師為他設計建造具有萊特建築特色的總部辦公大樓，這座大樓沿襲萊特「草原式」建築的特色，狹長的屋形、加上扁平的寬大出簷，延伸在起伏的丘陵地上，這座「草原式」建築可說是最大型的草原式建築了。位於密西根安娜堡市（Ann Arbor）的達美樂總部，不僅是達美樂披薩的辦公建築，在其內部還有一座私人設立的萊特博物館，收藏有萊特建築的殘餘物件，以及萊特的手稿等等，是萊特迷另一個尋訪萊特蹤跡的好去處。

　　我雖然算不上是標準的「萊特狂」，但是畢竟是認真學過建築的人，因此不論是紐約古根漢美術館、芝加哥橡樹園的萊特舊居、聯合教會建築、芝加哥大學的羅比之家、以及洛杉磯比佛利山莊別墅、購物廣場，甚至加州馬林納郡市政中心等等萊特建築，我都曾經造訪過。我不得不承認大師的魅力是無以倫比的，當你親臨大師建築時，內心的感動油然而生，那種近乎宗教式的內心悸動，令人印象深刻。

　　長久以來，藝術界與音樂界的大師，不論是畢卡索或梵谷、巴哈或莫札特，總是普受各界民眾的愛戴與崇拜，唯獨建築界的大師，似乎只是建築專業人士的獨佔偶像，是一般人所難以接近的。成寒小姐雖然不是學建築的，卻是位標準的「萊特狂」，而且以一位學文學的人，竟然可以對建築大師萊特有如此深刻的瞭解與探索，其熱情令建築人汗顏；事實上，成寒小姐對萊特先生的崇拜，似乎奪走了建築人長久以來對建築偶像的專有權，也意味著建築領域的甜美趣味，將逐漸向一般大眾敞開。

　　原來萊特的魅力是不分建築人或非建築人的，而建築的美好也不是只有建築人可以享受的。相信成寒這本「萊特狂的歷險記」有趣又富知識性的內容，將可以引領更多人進入萊特建築的殿堂，享受空間文化的獨特樂趣。

李清志　實踐大學室內空間設計系教授　李清志

W r i g h t

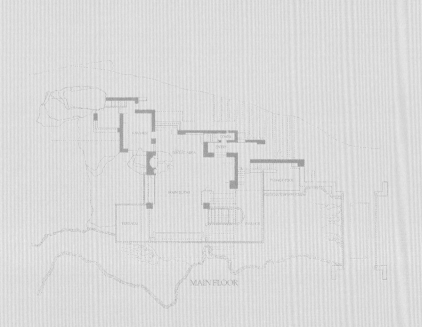

萊特狂的建築大師崇拜 ▶ 序

MAIN FLOOR

建築師即詩人
Architect as Poet

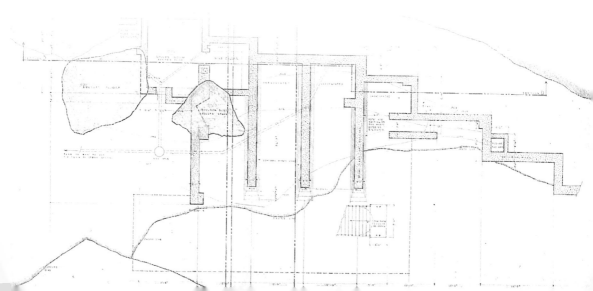

Frank Lloyd Wright

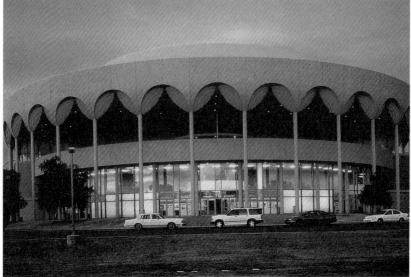

夜幕漸低垂，燈光亮起，甘米居音樂廳宛若一座從沙漠中升起的海市蜃樓。（蘇月玲 攝）

▶▶O

追尋
建築大師萊特的腳印

建築是一項藝術傑作。
Architecture is a work of Art.

──萊特

夜幕漸低垂，路燈從遠處一排燃亮。沿著小徑行去，兩側燈柱呈連續弧形，上托一盞環中燈，像海浪一波又一波向前漫延伸展至小徑的盡頭。就在盡頭處，一座宛若沙漠中的紅褐色帳篷隱約浮現，恍惚間，我以為見到了海市蜃樓。

　　那種紅褐色即亞利桑那人口中的「沙漠玫瑰」（desert rose），是沙漠特有的顏色。在州立大學所在地──天庇（Tempe），全城望去盡是這個色調。

　　那年秋天初抵美國念大學部，年紀還算小，仍是個充滿好奇的College Kid，隨時以興味的眼光來探索周遭的世界。記得好像是開學的第二個周末罷，一位新認識的台灣男同學來電邀約：「禮拜六晚，甘米居音樂廳（Grady Gammage Memorial Auditorium）上演《孤星淚》，一道兒去看吧？」

　　節目在七點半開演，我們六點三刻出發。音樂廳遠在校園的另一角落，從學生宿舍閒閒散著步，穿過寬廣的校園及教室大樓，直到眼前出現一大片滋潤碧綠的草地，環繞著紅色的音樂廳；沙漠中竟也長出如此茂密的青草，倒令我覺得驚奇。校園裡就是這片草地最綠。

　　甘米居音樂廳是建築大師萊特生前所設計，在他死後才完工的，紀念曾經任期二十六年（1933-1959）的老校長甘米居（Grady Gammage）先生。

　　萊特到了晚年，對圓的外型格外鍾情，甘米居音樂廳就是他打破直線式的企圖；又如古根漢美術館、報喜希臘正教堂（Annunciation Greek Orthodox Church）及菲佛之家（Bruce Brook Pfeiffer）也是如此。音樂廳的上方，布帷式的裝飾及弧形天橋上的路燈，皆呈現繁複的花樣色彩。為了讓建築與附近的沙漠景觀融成一體，他設計了帳篷的造型，外漆沙漠玫瑰顏色，不由得讓人以為置身綠洲，美中帶有嚮往。

　　後來我念完了大學，返台，又回母校念研究所，前後多年的光陰，我

Frank Lloyd Wright

幾乎是在亞利桑那成長的。那些年,進出甘米居音樂廳不知多少回,曾經在那兒欣賞音樂劇《歌劇魅影》、《貓》、《孤星淚》;也聆聽過小澤征爾指揮的波士頓交響樂團、布拉格交響樂團的演奏;布雷希特《三便士歌劇》、普希金的芭蕾舞劇《尤金‧歐涅金》、阿根廷探戈舞、西班牙佛朗明哥舞……。在沉重枯燥的課業夾縫中像一段清涼小憩,讓我很快恢復了埋頭啃書的勁。

回顧我的青春歲月,有多少美好時光消磨在那兒啊!

 * * *

大學時代曾和同學一道兒開車到猶他州鹽湖城旅行,造訪摩門教總壇,緊鄰著橢圓形、圓頂的摩門大會堂(Mormon Tabernacle),入內參觀,對這座建築的音響效果感到驚嘆。室內沒有擴音器,也沒有麥克風。有人在台前表演一根針掉下去,我站在最後面、距離三十五公尺遠,竟可清晰聽見針撞擊到木質地板的聲音。接著,那人又再度表演撕報紙的動作,剎那間,尖銳的撕裂聲有如響在我的耳際。這個經驗,真令人難忘。

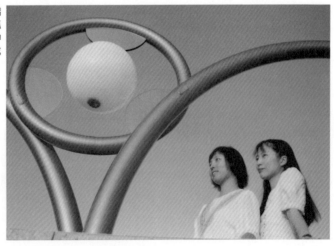

甘米居音樂廳天橋上的燈柱呈連續弧形,上托一盞環中燈。右為作者成寒。(張陽 攝)

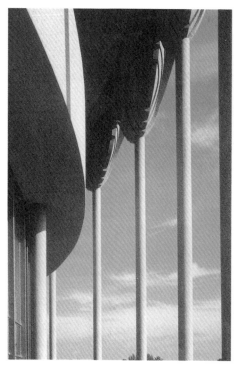

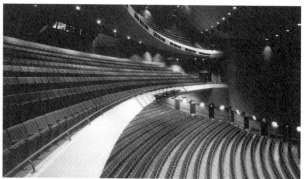

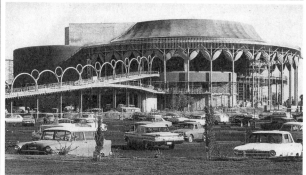

我想，萊特應該是很懂得建築聲學。在古希臘羅馬時代，十分盛行半圓形露天階梯劇場（amphitheater），地點選在山坡、風勢較弱的地方，能容納數千人。當時完全沒有擴音器，聲音卻能傳送至每一個位置。

因為人是用兩個耳朵聽聲音，而非只有一個聲源和一個接收點的關係。兩耳間相距近二十公分，而造成聲音的時差、強差和頻

左、上：甘米居音樂廳有八層樓高，三千個座位，分成三層，最遠的位置距舞台僅三十四公尺。內部呈弧形，尤其是二樓的碗底形包廂懸臂式凸出，讓聲音均勻環繞著包廂，迴響至最遠的座位。加上天花板，從舞台至最遠端，連續潑灑塊狀的混凝灰泥，讓音效傳達更佳。

下：建造過程中的甘米居音樂廳。（Arizona State University 提供）

譜差。如果只從一個聲源聽到聲音，便喪失音樂的空間感。

現今許多音樂廳時興「扇形」設計，常有音質不良的反應，就是因為忽略了雙耳接收的結果。扇形廳多半又寬又矮，由於缺乏側牆的適當反應，結果中央票價最高的位置音效最差，而坐在最後面的窮學生反而較佳。

 ✱ ✱ ✱

以圓廳為主體造型，原為伊拉克首都巴格達（Baghdad）所設計的歌劇院。一九五七年五月，萊特旅行至這座古老的城市，感受到阿拉伯傳奇《一千零一夜》的神祕氛圍，裝飾細緻的圓形建築，吸引了他的目光。可惜政局變天，歌劇院計畫胎死腹中。

當年萊特的老友，亞利桑那州立大學校長甘米居老夢想著有一天為大學蓋一座別具特色的音樂廳。他們倆一塊兒走過偌大的校園，尋找合適的地點。行至校園邊界，一片綠油油的草地呈現眼前，宛似綠洲，邊緣劃開一彎弧形的道路，萊特見了彷彿發現了什麼：「您瞧，這一彎道路如同『伸長的手臂』，有如在呼喊著：歡迎來到亞利桑那！」

萊特繼而一想，何不利用這機會將同樣在沙漠中巴格達的設計移植到這一座沙漠中的綠洲。雖然萊特和甘米居兩人沒有活到親見音樂廳落成，但在萊特弟子──塔里耶森建築師們的合力監工下，終於在一九六四年完工。首演之夜，由尤金‧奧曼第（Eugene Ormandy）率領費城交響樂團演出。

甘米居死後，州立大學將這座建築以他為名留念。

 ✱ ✱ ✱

氣勢恢宏的甘米居音樂廳，外沿由四十六根細長的圓柱子抱成一圈，柱子有十六點五公尺高。每一根圓柱頂上布帷式的裝飾，萊特形容為「蝴蝶翼」或「敞開的簾幕」。柱子後則是大片的玻璃。

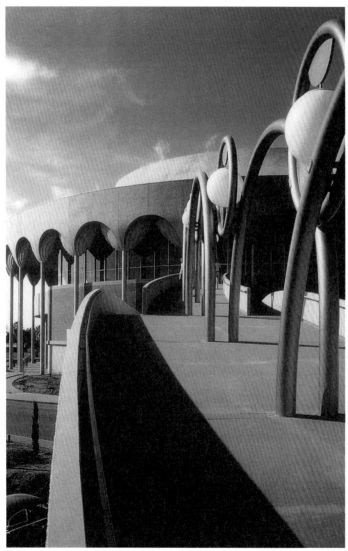

看完甘米居的表演，坐在二樓的觀眾閒閒地自弧形天橋移步而下，穿過沙漠的夜色，走到停車場。（成寒 攝）

萊特講究建築的一致性：甘米居音樂廳的外觀是圓弧形，連裡面的飲水機也都是圓弧形。事實上，亞利桑那州立大學所有的飲水機全是圓弧形。

那彎如「伸長的手臂」的道路呼應著六十一公尺長的弧形天橋。每次聽完音樂會，像我們這種買「窮學生票」坐在二樓的觀眾，散場時自弧形天橋移步而下，穿過沙漠的夜色，走到停車場。

一旦雨下多了，沙漠的土質容易積水，綠草地成了一片水池，甘米居音樂廳彷若浮在水面上，我覺得更像海市蜃樓呢！

＊

甘米居音樂廳有八層樓高，三千個座位，分成三層，最遠的座位僅距舞台三十四公尺。

內部呈弧形，尤其是二樓的碗底形包廂懸臂式凸出，讓聲音均勻環繞著包廂，迴響至最遠的座位。而天花板，從舞台至最遠端，連續潑灑塊狀的混凝灰泥，讓音效傳達更佳。

甘米居音樂廳不只是供表演而已，它還有排演廳及音樂系學生上課的教室。

＊

建築師是很難做的，受到的多方限制自不待言，而且還不許犯錯，一旦建築做成了，就算定了終身，再也改不了。不像我們寫稿的，寫得不滿意，鍵盤輕輕一敲，歷史就可以重寫；或者，等書再版時可以訂正。

建築師，結合了科學家與藝術家於一身，既具理性、又富感性，他們設計出的建築方具實用性，也兼具藝術上的美觀。

　　拿萊特來說罷，由於彈得一手好鋼琴，所以他在設計上充滿了流動感，無怪乎德國大文豪歌德乍見法國史特拉斯堡大教堂，忍不住發出：「建築是凝固的音樂」的讚嘆之語。

　　所以萊特在世時收弟子，規定兩項必備資格：第一、蓋一棟自己的房子，第二、能彈奏至少一種樂器。

　　順便一提，一九九七年秋天四度到西塔里耶森，見到萊特生前的私人醫生駱克，長得有點像電影明星唐納蘇德蘭。我打趣問他，那您彈的是什麼樂器呢？他有點不好意思地說，本來一樣也不會彈，後來就跟著學起大提琴啦！

　　音樂和藝術如何影響建築呢？

　　從萊特設計的甘米居音樂廳即可瞧出一斑。每一場表演從來不用擴音器，無論坐在哪個座位，昂貴的前排票，或像我以前是窮學生買最便宜的票，坐在最遠最後面的座位，聆聽的效果完全一樣。萊特在一九五九年前就已考慮到音響效果，可見和本身的音樂素養息息相關。

　　而建築也像繪畫、音樂及文學，時時令我心靈產生難以抑制的悸動。前些年在墨西哥城大街，無意中見到巴勒岡（Louis Barragan）設計的衛星塔樓，五根簡單幾何形狀的高柱，牆本身就像超現實派的畫面，漆上不同的深顏色，從各個角度看去各具不同樣貌，像一種符號或一種語言，雖是驚鴻一瞥，卻留給我深烙的印象。

　　我不是學建築的，但萊特開啓了我認識建築世界的一扇窗，也從此豐富了我旅行的內容；旅行，除了風景，建築其實也佔了一大部分。老實說，你可以不讀詩，也可以不看表演或不欣賞名畫，但你不可能看不到建

Frank Lloyd Wright

築。從大一開始，多年來我走訪美國各地，從紐約古根漢美術館、伊利諾州橡樹園（Oak Park, IL），來到亞利桑那州西塔里耶森（Taliesin West, AZ），起碼看遍了數十棟萊特建築，就這樣，讓我見識到一個在美的領域真正卓越到了從容的萊特。

　　這是一個喜歡看建築的女子，自十八歲起展開的一場建築之旅，以玩樂、逗趣的心情，從一座房子到另一座房子，從一個地方到另一個地方，看了至少四十座萊特的房子──有人喜歡看畫，也有人喜歡看房子，看了以後還有些想法，記下筆記，如此而已。

　　　　　　　　　　　　成寒　二○○二年五月於台北

Frank Lloyd Wright

01

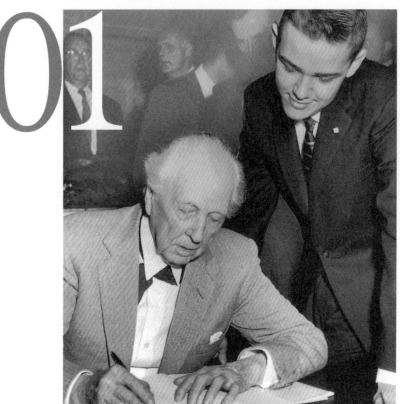

一九五七年在印地安那州,高齡九十的建築大師萊特為年輕讀者簽名。(萊特基金會 提供)

萊特之所以成爲萊特

萊特,他是三、四百年只會出現一次的天才典型。

——前紐約現代美術館建築館主任、名建築師菲立普・強森

萊特如是說，在他出生以前，母親就已經為他勾勒出未來夢想的藍圖，所以他沒有別的選擇，只能做建築師。

　　威斯康辛州里奇藍中心（Richland Center），一八六七年六月八日，母親生下了萊特。

　　「母親從小灌輸給我觀念，那就是沒有任何一種行業比建築師來得至美、高尚和神聖。」萊特說。他相信自己一定會踏上這條路的。

　　而，父親則帶領他進入音樂的性靈世界。「所有的藝術皆與音樂有所牽連……，」萊特說。

　　萊特依稀記得許多個夜晚，半醒半睡間，聽見父親彈奏巴哈的序曲和貝多芬的交響曲，以那扇窗半透明的光為背景，音符忽隱忽現，好似精靈在那兒跳躍，交錯旋舞，在入夜的黑暗氛圍開啓了憧憬。從此他也愛上了鋼琴，認真練了好些年，修長的手指在黑白琴鍵上撥動，盤旋環繞，逸出，升高，重挫，墜落，然後旋律忽而奮起。

創出自己的風格

　　不管萊特的建築有多少缺點，世人仍然必須承認萊特具有足夠的勇氣，他說，誰不欣賞哥德式大教堂？誰不欣賞仿羅馬式建築？誰能不被拜占廷風所迷惑？可是萊特能擺脫傳統形式的束縛，自創新風格。

　　他在建築上更做了多項革新，例如懸臂樑、中央暖氣、地板下暖氣設備、空調、無接縫玻璃、開放式廚房及停車空間，這些都是前所未有的設計。

　　當時建築界除了萊特之外，還出現了柯比意（Le Corbusier）、葛羅培斯（Walter Gropius）、密斯凡德羅（Mies van der Rohe）等所帶動的新世紀，強調機械時代已經來臨，大量生產，注重「簡單」與「重覆性」。這幾位現代建築的大師中，葛羅培斯、密斯凡德羅是德國人，柯比意是法國人，只有萊特是土生土長的美國人。

Frank Lloyd Wright

包浩斯學院創辦人葛羅
培斯。

1912年的密斯凡德羅，
時年二十六。

柯比意。

葛羅培斯創導的包浩斯（Bauhaus），其理念在於掃除傳統藝術的虛偽與矯飾，還藝術以本來面目，主張抽象無飾，因而蓋出千篇一律的國民住宅式房子。

葛羅培斯和密斯提倡的國際風格，以鋼鐵和玻璃為建材，但是在萊特眼裡，那些房子不過是一個個玻璃盒子而已。萊特自始至終保留著對木頭和磚塊等天然質材的感情。造型簡單、對材質忠實、環境與建築互相密切配合，這是他一生提倡的「有機建築」（organic architecture）的精義。

不甘平凡

萊特是天生注定站在舞台上的那種人，而且是站在舞台的中央。他是如此強勢，往往是業主找上他，而不是他去找業主。他從不認為自己「平凡」（ordinary）。

萊特在一次演說中說：

建築不是由雜誌或書中可能學得來的，甚至也不是從建築師身上學來的，建築是一種活生生的精神，在你我之中，也在一切事物之中。這精神應該被用心地培養出來，這是我們的工作，這就是為什麼我們要到世上來。如果我們允許自己用一種醜陋的方式居住，讓事物

擁擠一處而不能和諧，這就違背了一個建築師的精神，而你知道，建築師就是詩人⋯⋯，一個有創意的建築師應該去修養這種詩的精神⋯⋯。

　　萊特生前毀譽參半，死後卻聲譽卓著，被公認為現代最偉大的建築師之一，在長達七十年的建築生涯中，他不僅是一位設計家、也是改革家、理論家和教育家。他從未受過正式學院訓練，卻提出了「草原風格」及「有機建築」理論。他為二十世紀留下的影響力，是同時代的建築師無可比擬的；相形之下，其他建築師的成就雖不凡，但並未提出新的建築理念，充其量也只是個了不起的設計師罷了。

　　萊特死後，菲立普・強森感嘆道，這是一個沒有英雄的時代。

　　最令人折服的，不只因萊特是個偉大的建築師，他豐沛的生命力亦令人讚嘆。他的事業在六十來歲時已走向下坡，人家甚至譏諷他是「錯誤先生」（Mr. Wrong）。萊特有段期間沒接任何案子，僅靠弟子的少許束脩餬口，看樣子人生從此無望，沒想到他竟能夠再度翻身，三分之二的作品都是在別人退休以後的年齡完成的。

　　直到以九十二高齡辭世的前夕，他仍辛勤工作，真是不知老之將至。世上有多少建築師能像他那樣，一生設計了兩萬多件作品，四十年後的今天，他的設計圖仍然陸續興建成一座座建築，已經蓋好的則被列入「國家歷史地標」（National Historical Landmark），規定屋主不准拆，也不准改建。而全美各地已有五十幾座萊特的房子設立博物館，供人參觀。

　　建築師雖凋零，他的建築依然長存。

Frank Lloyd Wright

二十世紀美國十大建築

2000年12月由美國建築師協會（ＡＩＡ）票選的結果，萊特一人獨佔三棟。排名第四，刺冠禮拜堂的設計者費依・瓊斯（**Fay Jones**）是萊特的弟子。

建築名稱	建築師	位　置
1. 落水山莊	萊特	賓州
2. 克萊斯勒大樓	范艾倫	紐約市
3. 西格雷姆大樓	密斯凡德羅	紐約市
4. 刺冠禮拜堂	費依・瓊斯	阿肯色州
5. 杜勒斯機場	沙里寧	華盛頓特區
6. 沙克生物研究中心	路易・康	加州
7. 越戰紀念碑	林瓔	華盛頓特區
8. 羅比之家	萊特	芝加哥
9. 國家藝廊東廂	貝聿銘	華盛頓特區
10. 詹森公司總部	萊特	威斯康辛州

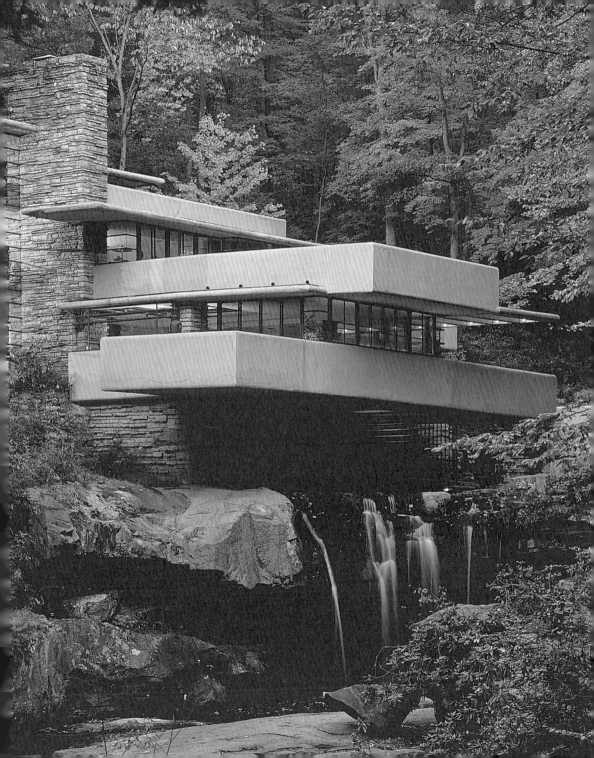

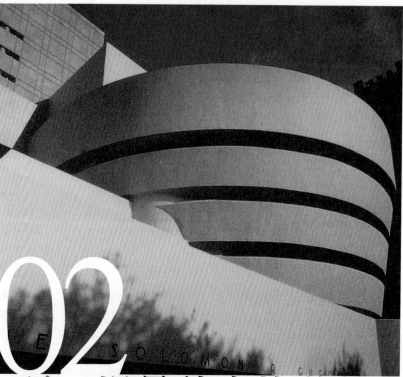

有人說古根漢美術館的造型像一枚鸚鵡螺。

Frank Lloyd Wright

▶▶ **02**

玩一場疊積木的遊戲

建築是美化了環境，
而不是醜化了環境。

——萊特

一般建築師接案子，出錢的是老大，總該聽業主的話吧！

偏偏有個建築師從不按理出牌，請他設計美術館，結果蓋出來的樣子扭成一團麻花，也有人說像一枚鸚鵡螺。

業主說請把房子蓋在瀑布對面，他硬是要蓋在瀑布上頭。

業主說：「萊特先生，我實在不太喜歡紅色。」

建築師回答：「別擔心，你遲早會習慣的！」

寬闊的公司總部，他竟然用蘑菇柱子頂著大天花板，別人擔心屋頂會承受不住垮下來。他卻拍胸膛：「安啦！瞧我的，表演給你看就知道。」馬上以行動掃清了眾人的疑慮。

對付這種作風強勢、信心十足的建築師，雖然出錢的是老大，但你又能如何？

一盒積木

幼年啟蒙時期，母親送給萊特一盒組合積木，有各種形狀，可任意組合成各式各樣的幾何形體。多年以後，萊特在他的日記中提到：「這些基本幾何形體就是所有建築物外觀的祕密，這就進入了建築世界……。這些都在我的手中運用自如。」

奇妙的點子是萊特建築中的靈魂，一小塊一小塊地拼成了全部。他工作的時候，彷彿有著無窮盡的耐心和專心，將所有的注意力投在細部，而無可避免地，又將整個設計做無數次的修改，刪除多餘、累贅、不一致的部分。

在一遍遍修改過程中，他未嘗沒有過厭煩的時候，而且這情形時常出現，於是他暫時擱下手邊的活，坐到鋼琴前，彈巴哈或貝多芬，有時沒有樂譜，靠著記憶來彈琴，抑或即席演奏，雙目沉靜到若有似無。曲子終了，他像打了一劑活心針，又繼續埋頭苦幹。

尤其到了生命的最後一段時光，萊特大玩起疊積木的遊戲，做各種形

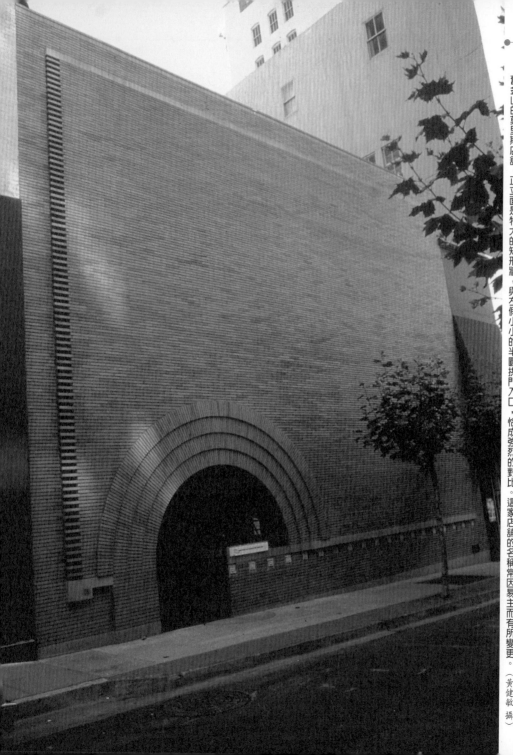

舊金山的莫里斯店舖，正立面是特大的矩形牆，與左側小小的半圓拱門入口，恰成強烈的對比。這家店舖的名稱常因易主而有所變更。（黃健敏 攝）

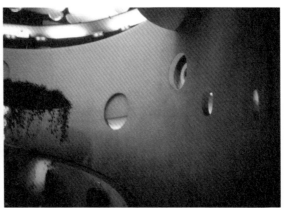

莫里斯店舖如今是一家藝廊。
（張青 攝）

莫里斯店舖一如古根漢美術館，室內有斜坡道迴旋而上。
（黃健敏 攝）

狀的建築實驗：長方形、四方形、菱形、三角形、八角形、圓形，然後扭轉、壓扁、拉細、切片，彷彿那是一塊麵糰，可以讓他變成任何想要的建築形式。

莫里斯店舖

莫里斯店舖（1948） V.C. Morris Gift Shop
Xanadu, Artifacts and Tribal Art（目前店名）
140 Maiden Lane, Union Square
San Francisco, CA 94108
電話：**（415）392-9999**

　　舊金山的莫里斯店舖（V.C. Morris Gift Shop, 1948），以巨大平扁的矩形立面，嵌入小巧的仿羅馬式半圓形拱門，以令人深刻的造型及內部螺旋形斜坡道著名，但因為時常易主的關係，名稱屢屢不同，二○○○年起

Frank Lloyd Wright

叫做「山拿度工藝及民俗藝廊」（Xanadu Artifacts and Tribal Art）。

　　在內部設計上，這座店舖有點像古根漢美術館，參觀者由斜坡緩緩上了二樓，斜坡道旁的牆面也用做展示空間，可掛畫及做商品陳列。在大師一揮而就下，店舖雖小，氣派可不小。

　　天花板及斜坡道旁挖了一個個圓孔，燈光透過濾光板照射，暈柔得像一顆顆星星。

普萊斯大樓

普萊斯大樓（1952）Price Company Tower

周二－周六　**10am-5pm**
周日　**12:30pm-5pm**
510 Dewey Avenue
Bartlesville, OK 74003
電話：**（918）336-4949**
http://www.pricetower.org

　　萊特一生設計了不少摩天樓，但真正完工的僅有一座，那就是普萊斯大樓（Price Company Tower）。

　　其實，他對摩天樓很早就有接觸，當年在沙利文的事務所上班時，他便看到沙氏為芝加哥設計的早期摩天樓，經過多年的磨練，這回是萊特一顯身手的機會。

　　普萊斯大樓的地點在奧克拉荷馬州巴特斯維爾（Bartlesville, Oklahoma），兼具辦公室和住宅兩種用途。過去，萊特為聖馬可大樓所作的繪圖，後來計畫取消了，如今他又可以把原構想派上用場，只不過規模縮小了些。

　　業主普萊斯（Harold C. Price）夫婦很有眼光，他們熱愛東方藝術，在裝設石油管及煤氣管行業上賺了大錢。在敦請萊特出馬時，他們已經決定放下不管，讓老建築師隨心所欲。他們清楚知道萊特在專業上混了六十年，對建築的思考愈發內斂成熟，一直有新點子出現，從不跟時代脫節。

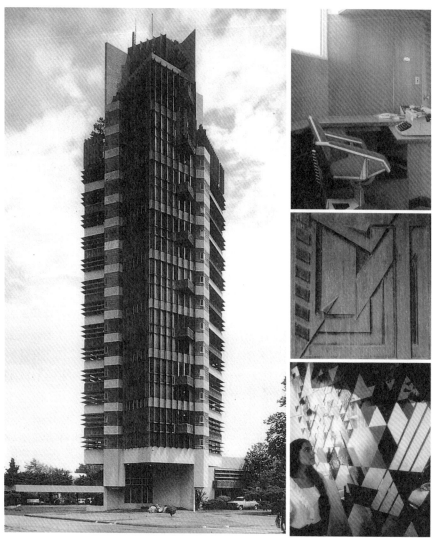

上：萊特的摩天樓之夢，唯一完工的是普萊斯大樓，樓高五十七公尺。（菲利普石油公司 提供）

右上：普萊斯大樓的房間呈多角形，萊特因此設計了多角形家具。（菲利普石油公司 提供）

右中：普萊斯大樓立面鑲嵌的銅片。（菲利普石油公司 提供）

右下：普萊斯大樓的室內壁畫。（菲利普石油公司 提供）

萊特的全方位創意與全方位參與，也是普萊斯看中的特點。他真是夠幸運的，業主賞識他，同意他的作法，任由他擺布。每一位業主彷彿是他實驗中的白老鼠。

所以，萊特提議蓋一棟非四方直角的大樓，他說這樣才不會有死角空間，不像一般的「火柴盒」；這一點，普萊斯夫婦同意。他也特別設計多角形的家具，來適應非四方直角的房間。外牆鑲嵌銅面的欄杆、百葉窗及金色的玻璃窗，預算六百五十萬美元。他們通通都沒意見，同時也答應萊特將詩人惠特曼的一句詩鐫刻在大廳內：「出產偉人的城市所在地／也是偉大城市所在地」。

普萊斯大樓高五十七公尺，相較之下，帝國大廈三百八十一公尺；上海金茂大廈四百二十一公尺，連巴黎鐵塔都有三百公尺。而世界最高樓——吉隆坡雙子星大廈（Petrons Tower）——高達四百五十二公尺。

普萊斯大樓堪稱「大而美」。儘管高度達五十七公尺，這座建築的每一立面皆不一樣，彷彿是一件大型雕塑品。如今，普萊斯大樓已被美國建築師協會認定為萊特的畢生代表作之一，同時也被內政部列入國家歷史地標，永久保存。

未竟的摩天樓之夢

大概是普萊斯大樓帶給萊特無比的信心罷，他從此對摩天樓愈發感興趣。四年以後，也就是一九

五六年，萊特主動向芝加哥市政當局建議，在碼頭前方，蓋一棟相當於紐約帝國大廈四倍高的辦公大樓，可容納十萬人。這椿計畫光是繪圖疊起來就有六公尺半高，然而，萊特如此興致勃勃，別人卻無動於衷，偉大的「天空之城」（Sky City）計畫也就胎死腹中。

另外，一哩高摩天樓（Mile High Skyscraper）、國家人壽保險大樓（National Life Insurance Company）、Press 大樓、觀點居（Point View Residences）、羅吉斯雷西飯店（Rogers Lacy Hotel）都是他精心繪圖設計的摩天樓，可惜，這些也都只是他的未竟之夢。

唯一教派教堂、貝斯梭隆猶太教堂

唯一教派教堂（1947）
Unitarian Meeting House

五月－十月　周一－周五　**1pm-4pm**
周六　**9am-12pm**
900 University Bay Drive
Madison, WI 53705
電話：**（608）221-4111**

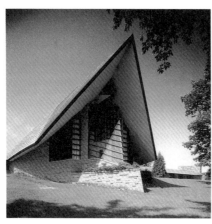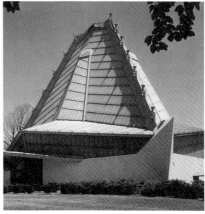

右：貝斯梭隆猶太教堂的造型像一艘船，又像一頂濟公帽。
左：唯一教派會議廳。

萊特的天空之城草圖。

有人懷疑萊特的宗教信仰。他自己卻說：「大自然就是我的信仰。」（Nature is my religion.）他母系家族沿襲自唯一教派，但在他長長的一生中，設計過的教堂各派皆有：基督教──第一基督教堂（1973）；希臘正教──報喜希臘正教堂（1956）；猶太教──貝斯梭隆猶太教堂（Beth Sholom Synagogue, 1959）；以及唯一教堂──聯合教堂，（1906）、唯一教派會議廳（Unitarian Meeting House, 1947），以及其他教會等等。

尖尖的、呈三角形的兩片銅屋頂，像船首直插入聖堂天際，有種誇張的突出效果，同樣的感覺也延伸至唯一教派會議廳的內部空間，卻又有不尋常的平靜。

萊特把唯一教派會議廳蓋成一艘三角形的船，而另一座貝斯梭隆猶太教堂，造型也像一艘船，不過在我們中國人看來，更像一頂濟公帽。

昆利之家

昆利之家引用「流動空間」（universal space）的原理，這種原理後來在「國際風格」（international style）發揚光大。除臥室和浴室外，室內的隔間全部打掉，使起居室和客廳、餐室的空間連成一氣。

萊特的藝術玻璃設計，他想讓光線大量透進來，所以不做窗簾，也不加百葉窗。這樣的窗戶，屋裡的人可以看清楚外面，而外面的人卻看不清裡頭，保留了生活的隱私。同時產生「借景」的效

果，長形大玻璃窗外的風景進了屋裡來。

　　昆利之家的藝術玻璃圖案相當出名，被應用在絲巾、地毯、領帶或複製成一塊塊玻璃拿出來賣。

帕爾瑪之家

　　為了擴展室內空間及增加更多的窗戶，萊特發明了一種方法，將相倚的兩面牆改成光溜溜的玻璃，兩片成垂直角度接連起來，相交接的玻璃邊緣不加框，因此角落消失了，視野範圍更廣了，空間也擴大了些。密西根州帕爾瑪之家（Palmer House）是一個很好的例子。

　　這座房子的起居室三角形天花板呼應三角形地版；平行四邊形家具呼應平行四邊形落地窗。大片落地玻璃窗，有「借景」效果，將室外的風景攬進屋裡來。金、綠、琥珀三色日本布料織成的椅背，融入室內的色調。

席格之家

　　萊特說：「建築是美化了環境，而不是醜化了環境。」

　　就拿席格之家（Siegel House）

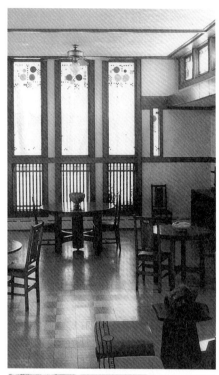

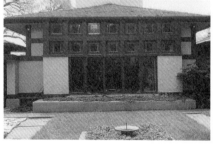

上：昆利之家的藝術玻璃圖案非常出名，被應用在絲巾、地毯、領帶或複製成一塊塊玻璃拿出來賣。

下：昆利之家立面。

Frank Lloyd Wright

來說吧，這座建築正好與背景互相襯托，屋頂的弧度呼應了山脊的曲線。

一旦入內，映入眼簾的是弧形沙發、窗戶也與弧形屋頂互相呼應。萊特風格的房子，內外皆一致。

席格之家是萊特的弟子約翰‧勞特納（John Lautner）的作品，座落於南加州馬里布。這座房子原屬《六人行》（Friends）女主角寇特妮‧考克絲（Courteney Cox）夫婦擁有，已在二○○八年賣給道奇棒球隊老闆。

雖然有人說萊特是visionary，「空想家」或「夢想家」，只能存活在他那個時代。因為今天的業主，很少人願意聽任建築師的指揮。但我在想，也許，萊特不過是個頑皮的孩子，never grow up，忒愛玩，愛鬧，滿腦的點子多得用不完。手上握有一堆積木，圓的、方的、長的和尖的，愛怎麼疊就怎麼疊，隨興之所致，到頭來不過玩一場遊戲罷了，好玩就好。

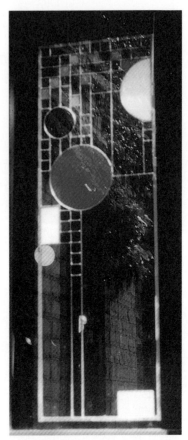

橡樹園自宅及事務所可以買到昆利之家窗玻璃的複製品。（成寒 攝）

右：起居室三角形天花板呼應三角形地板；平行四邊形家具呼應平行四邊形落地窗。大片落地玻璃，有「借景」效果，將室外的風景攬進屋裡來。金、綠、琥珀三色日本布料織成的椅背，融入室內的色調。

下左：羅吉斯雷西飯店。（萊特基金會提供）

下中：國家人壽保險大樓。（萊特基金會 提供）

下右：觀點居。（萊特基金會 提供）

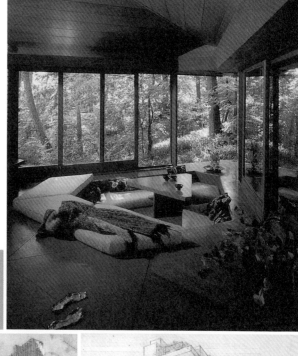

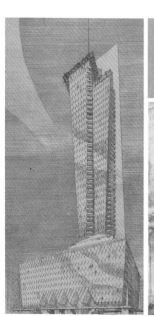

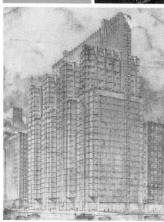

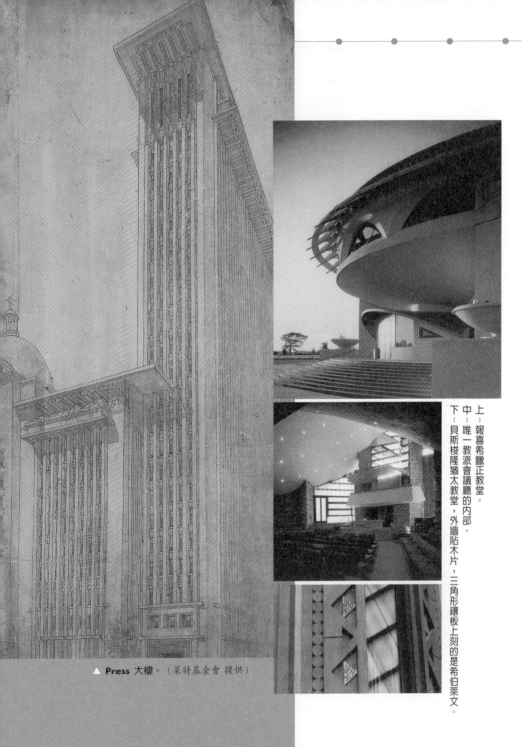

▲ **Press** 大樓。（萊特基金會 提供）

上：報喜希臘正教堂。
中：唯一教派會議廳的內部。
下：貝斯梭隆猶太教堂，外牆貼木片，三角形鑲板上刻的是希伯萊文。

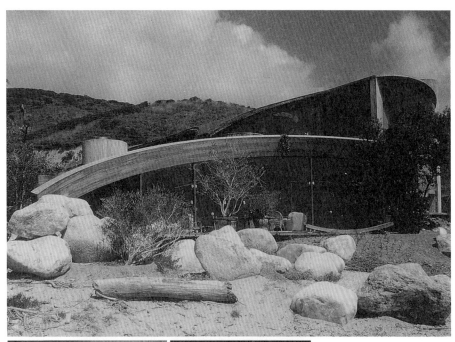

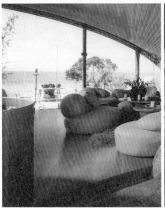

上：席格之家正好與背景互相襯托，屋頂的弧度呼應了山脊的曲線。

左下：弧形沙發、窗戶也與弧形屋頂互相呼應，內外一致。

右下：為了擴展室內空間及增加更多的窗戶，萊特發明了一種方法，將相倚的兩面牆改成光溜溜的玻璃，兩片成垂直角度接連起來，相交接的玻璃邊緣不加框，因此角落消失了，視野範圍更廣了，空間也擴大了些。

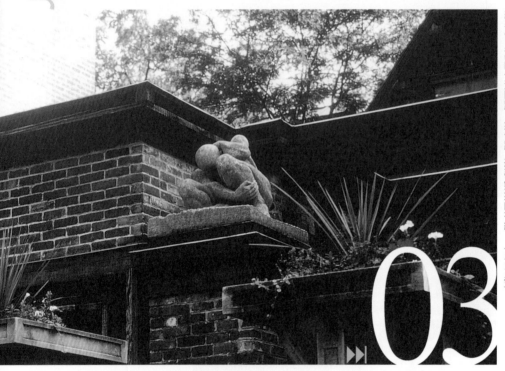

橡樹園事務所的立面展現堅實、不容侵犯的感覺。地面比馬路略高些，約半個人高的一溜圍牆，擋住路人好奇窺探的視線。（成寒 攝）

發跡芝加哥、練劍橡樹園

萊特最迷人的地方，是他總以忠心耿耿的態度對待業主。每一位業主在他眼裡都是了不起的人物，只因為他們是「他的」業主，他便可以從他們身上發掘出別人看不到的美德，至於他們的缺點，他則好像瞎了眼，完全看不到。

一九○○年至一九一四年間，在文學、藝術、音樂和建築史上有哪些值得一提的大事？

在巴黎，受到塞尚的非洲及海洋藝術畫作的影響，畢卡索和布拉克興起立體主義（Cubism）。一九一三年，融合立體主義及未來主義，杜象（Marcel Duchamp）所繪《下樓梯的裸女》（Nude Descending A Staircase），搖身成為法國前衛藝術的先鋒。同一年，史特拉汶斯基推出《春之祭》。在文學方面，即使一知半解，佛洛伊德語彙逐漸融入人們的生活語言中，伊底帕斯情結驗證於英國小說家 D. H. 勞倫斯《兒子與情人》（Sons and Lovers, 1913）的情節裡。

在建築方面，那是摩天樓初起的時代，鋼骨結構與玻璃帷幕牆，在夕照餘燼中閃著冰稜的光芒。有的建築師捍衛傳統風格，也有的企圖推出嶄新的現代主義。在美國，則出現了萊特。

步上建築之路

打從少年時代開始，萊特即深信自己終究會獲致偉大的成就。這份信心及動力主要來自母親，安娜一次又一次地灌輸他，只要一心向上，朝目標努力，成功遲早就會落在他頭上。

依據威斯康辛大學陌地生分校的檔案記錄，自一八八六年一月至十二月萊特總共只上了兩個學期的課，一面為土木系一位教授做事，擔任繪圖員。到了一八八七年初，他已休學轉往芝加哥，在當紅建築師席爾斯比事務所謀得一份差事。

也許是他深刻體認到自己的正式教育不足，所以他更加求知若渴，憑著天生的好記性，四處涉獵各類知識。生活體驗，也隨時提供給他最實用的課程。

就像那回，他還在威大唸書，州政廳正在進行側翼增建。當時地基已打下，地下室也灌注大型水泥樁以支撐鋼骨結構。由於地基打得如此牢

固，如此安穩，以致於建築師輕忽了其他建材，竟然採用破磚塊和碎石礫填塞，等到牆砌好，地板也鋪妥，連同內部也完成得差不多時，有一天，整個側翼突然倒塌，頃刻間成了廢墟。

事情發生的當兒，萊特正打那兒經過。他先聽到一聲可怕的轟隆震響，然後就看見一股灰塵紛紛揚起，揚得老高，瀰漫在夏日滯悶的空氣裡。有人瘋狂地叫嚷，傷者一一從破垣殘瓦中被拖出來。他眼睜睜看著這幕慘劇上演，頓時感到全身虛軟。

到後來，他自己設計建築物時便格外留神，不敢出半點差錯。事實足以證明，儘管他一生多產，蓋房子蓋到倒下來，這檔事卻從未發生在他身上。

追隨大師

青年萊特常站在一旁，看大師一顯身手，一看就是數小時之久。席爾斯比手握一支軟芯黑鉛筆，如施魔法般繪出由山牆、角樓和屋頂組成的正立面，緊倚著寬敞的迴廊，構圖精確，令他目眩神迷。萊特於是依樣畫葫蘆，熟能生巧，成了他的一項拿手絕活。

相較之下，柯比意那顫抖塗鴉的草圖；密斯用直線，不用陰影，顯得乾淨俐落。萊特的草圖則像一幅畫。

年方二十五，
初抵芝加哥闖天下的萊特。
（State Historical Society of
Wisconsin 提供）

Frank Lloyd Wright

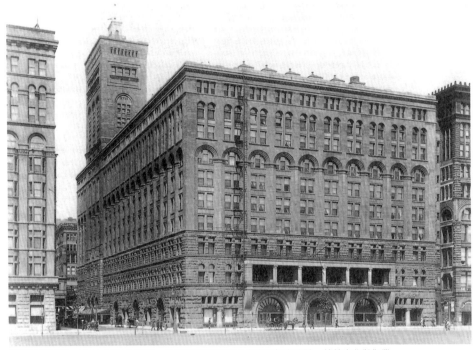

芝加哥集會堂，**1886-1889**年興建，由艾德勒及沙利文事務所負責設計，萊特也參與作業。

　　時光悠悠，萊特的工作逐漸步上軌道，野心十足的他，這時已另有打算。一八八七年至八九年間，芝加哥集會堂（Chicago Auditorium）建造過程引起媒體注目，動靜隨時上報，艾德勒及沙利文（Adler and Sullivan）建築事務所的大名也一提再提。萊特不免為自己感到扼腕，為何當初找事時錯過了這一家。

　　就這樣，萊特成為偉大建築師的野心一步步實現。到了一八八八年初，他已如願進入芝加哥最富盛名的艾德勒及沙利文建築師事務所服務。

Frank Lloyd Wright

芝加哥之夢

芝加哥這座城市，在萊特漫長的建築生涯中扮演決定性的角色，然而當他初抵的那一年，這座城的歷史也不過半個世紀罷了。

一八七一年芝加哥大火，足足燒了二十七個小時，燒燬一萬七千座木造屋，十萬居民無家可歸。重建工作勢在必行。一夕之間，建築師成了搶手貨。工廠、辦公室、教堂或店鋪等著開工，資深建築師正為新暴發戶蓋豪宅，資淺的起碼有機會為普通市民建造平價集體住宅。人們想遷入能防火的房子，利用剛發明的鋼骨結構，使得狹小的土地有利可圖，促成了全國第一座摩天樓的誕生。

沙利文就是被這個大好機會吸引前來的天才建築師。他畢業於麻省理工學院，曾在巴黎受教於布雜藝術大師范卓默（Emile Vaudremer）門下。回美國後，到芝加哥闖天下，最初服務於堅尼（William Le Baron Jenny）的事務所，此人是率先提倡鋼骨結構建築的主導者，且發明「筏式基礎」（floating foundation），解決了芝加哥懸宕已久的泥地問題。

崇敬的宗師

萊特以德語尊稱「崇敬的宗師」（Lieber Meister），可見他打心裡佩服沙利文（Louis

「崇敬的宗師」沙利文發現萊特私下兼差，便叫他滾蛋。從此萊特自立門戶，平步青雲，沙利文卻越來越走下坡。

Sullivan）。

　　看著沙利文透過模型及繪圖，將其想像力轉化成真實，帶給萊特無以名狀的激動。我曾在芝加哥藝術館（Chicago Institute of Art）看到展示萊特和沙利文設計的門，後者顯然做了較多的雕飾工夫。

　　當時沙利文剛接下芝加哥集會堂的大案子，有十層樓，主樓佔地一萬九千三百平方公尺，包括一座有四百間房的旅館及一百三十六間辦公室和店鋪。除此之外，旁邊還有一座十七層大樓，內有一家四百座位的戲院，以及可容納四千個聽眾、有史以來最大的音樂廳。這是艾德勒及沙利文一生事業的里程碑，也是當時芝加哥最大的建築，耗時四年才完工。

　　萊特從實務上學得不少寶貴的經驗。沙利文看出他的潛力，便挑中了他，由他負責將沙利文所繪的草圖忠實轉換成實際建築所需的藍圖。萊特如是說：「那時候，我就是沙利文手中握的那隻筆。」

橡樹園自宅

　　芝加哥集會堂落成後，萊特被擢升為首席設計師，全芝加哥最高薪的繪圖員，底下有三十名繪圖員歸他管。

　　婚後，萊特一家住橡樹園（Oak Park），這裡也是諾貝爾文學獎得主海明威的出生地。橡樹園自宅，萊特自己設計，在一八八九年八月底動工，差不多在隔年三月三十一日他們的長子小法蘭克即將出世前落成。

　　起居室，萊特特意把壁爐蓋在室中央，有別於傳統，彷彿它是一家人的重心，年積月久成了生活中的一部分。壁爐上方鐫刻著：「真理就是生活」等字樣。這種型式的壁爐是萊特早年所提倡的草原風格之特徵。

　　至於餐室，他把木嵌線板沿著牆面浮貼上去，以強調室內的水平感；加長型細條木板椅背，則加深了室內垂直感；天花板的格孔狀飾板，暈柔的光線由洞孔篩下，灑滿室內。咖啡色橡木地板亮晃晃，僅有的裝飾來自抽象花圖案的藝術玻璃，鮮花瓶插。

Frank Llo

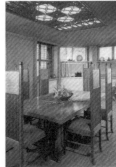

下：萊特自立門戶，由橡樹園自宅及事務所起家，展開長達七十年的建築師生涯。（般雄 攝）

左上：橡樹園自宅的餐室，木嵌線板沿著牆面浮貼上去，強調室內的水平感；加長型細條木板椅背，強調了垂直感；天花板的格孔狀飾板，暈柔的光線由洞孔篩下，灑滿室內。

左下：拾級上樓，樓梯轉角的地方突出一大塊，原來是鋼琴的琴身。而琴身的前半部則在二樓遊戲室的角落，可見萊特多會利用空間。

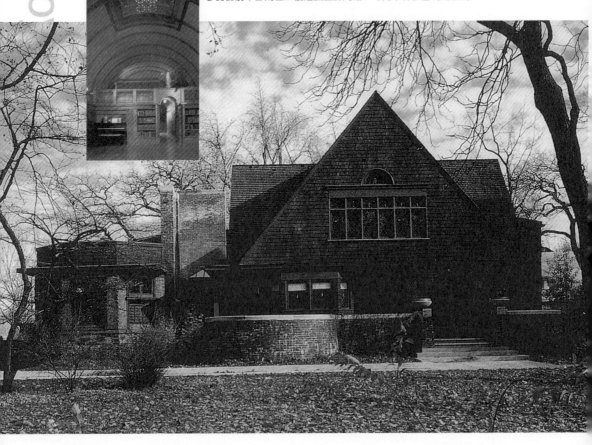

人們常批評他的天花板過低，有人還說是因為萊特自己個子不高——一七三公分，所以他才會刻意把天花板壓低，窗台也壓低。其實這是他以戲劇手法來玩弄空間。他知道人們的眼睛並不可靠，天花板低一點或高一點，根本看不出差別，為了加強戲劇性效果，所以他才故意把它挑得特別高或壓得特別低，讓人產生強烈的對比。

自立門戶

建築事務所通常以一個聲譽卓著的建築師為主要招牌，吸引業主上門，談生意。背後則有一個能幹耐勞的建築師負責實際作業，另有手腕靈活的第三人，花許多時間與人周旋，打理各種社交關係，為業主和建築師雙方的合作牽線。

入行幾年，萊特很快就看出建築事務所存活下去的第一要件：「拿到案子再說！」（Get the job！）

由於艾德勒和沙利文極少接私人住宅的委託案，事務所的收入幾乎全來自佣金——從建築成本中抽取固定百分比。然而，萊特從一開始就體認到住宅設計才是他的最愛，就他而言，最好的建築作品即單獨的有機體：家，是兩個相愛的人共同生活，所以他渴望開放的空間，一覽無遺的天然景色，房子建在其中，人住在裡頭享有安詳與寧靜。

一八九三年初夏，萊特在外頭兼差，不巧被沙利文逮到，氣得叫他滾蛋，越快越好。他只好自立門戶。令人想像不到的是，當萊特剛加入艾德勒及沙利文事務所之際，他們的聲望如日中天，然而當萊特離去時，沙利文已逐漸走下坡。

而萊特，他正在朝偉大建築師的峰頂一步步爬上去。

萊特建築事務所

很少人能像萊特那樣，在很短的期間內崛起於建築界，接到那麼多委

Frank Lloyd Wright

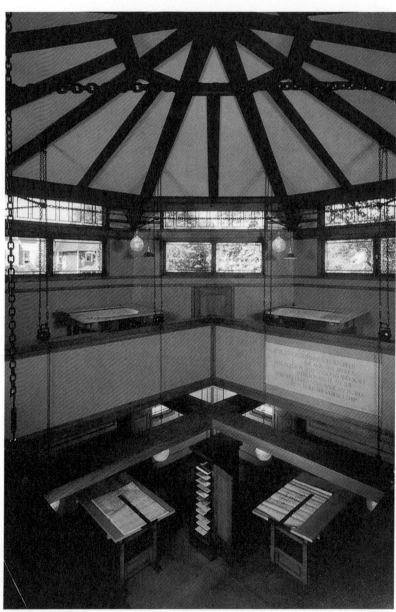

橡樹園事務所，一樓呈方形，二樓呈八角形。牆面嵌滿幾何形窗戶，穹窿頂開有天窗，將自然光引進室內。

橡樹園事務所的招牌，也是萊特的墓碑。

託案，名氣也越來越響亮。在一八九四年至一九一一年間，他一共蓋了一百三十五座房子。他也到處演講，發表了至少十篇專業文章。

萊特最迷人的地方，是他總以忠心耿耿的態度對待業主。每一位業主在他眼裡都是了不起的人物，只因為他們是「他的」業主，他便可以從他們身上發掘出別人看不到的美德，至於他們的缺點，他則好像瞎了眼，完全看不到。

萊特的第一座事務所佔兩層樓，範圍涵蓋會客室、繪圖室、圖書室和私人辦公室，立面正對著芝加哥大道，與自宅之間有條走道相通。在築通道時，恰巧有棵老柳樹擋在那兒，萊特並不砍倒它，只是把牆繞個彎，打個洞，讓樹伸出頭繼續長下去。

事務所的立面展現堅實、不容隨意侵犯的感覺；地面比馬路略高些，厚礡結實、約半個人高的一溜圍牆擋住了好奇路人窺探的視線；圍牆的兩邊各有出入口，沒有設門。進入圍牆內，大門旁嵌入牆裡的一塊石板上鐫刻著「法蘭克‧洛伊‧萊特　建築師」，一望之下，具有建築師辦公室的莊重與氣派，可是卻又有難得的私密感。

拾級上了二樓，室內景象則迥然不同，牆面嵌滿一列幾何形窗戶，穹窿屋頂上開有天窗，將外邊的天然光引進室內，由光把內側的

空間延伸至室外。樓上樓下故意採不一樣的形狀：一樓呈方形，二樓呈八角形，有種不對稱的美感，這往後也成了萊特慣用的設計花招。

摩爾之家、英格斯之家

來自哈爾濱的怡丰，也是學建築。一九九六年九月由她開車載我和殷前往橡樹園遊玩。我們把車子停在橡樹園自宅及事務所前，三人就在附近溜躂，驀然間發現，左鄰右舍的窗口竟都貼著「NO TOURIST」（遊人止步），原來這一帶是「萊特區」，少說也有十幾棟私人住宅出自萊特的設計，可惜，這些房子都不對外開放，我們只好在馬路邊探頭探腦，悄悄攝取鏡頭。

我們穿梭於橡樹園的街頭巷道，互相考對方，看誰能夠一眼認出萊特的房子。

但我們卻認不出摩爾之家（Moore-Dugal house）。這是萊特在橡樹園蓋的第一座房子，完工於一八九五年。一九二三年一把火把二樓燒了，他又重新設計。

左：橡樹園是當年萊特起家的地方，附近的奧斯汀公園有萊特紀念銅像。（陳宜玲 攝）
中：伊利諾州橡樹園／摩爾之家，**1895**年萊特設計，從矮牆石雕看得出歲月的痕跡。（殷雄 攝）
右：英格斯之家。**1909**年萊特設計的這間廚房已相當現代化：右邊是洗手檯及烘碗機、壁櫥式冰箱，與桌面齊高的爐台。桌子另一端是微波爐，桌上擺著帝國飯店的餐具。

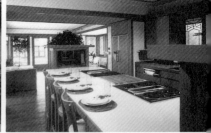

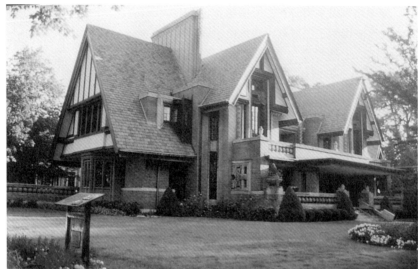

摩爾之家是萊特少見的尖頂房子，左前方立了一塊牌子，寫著：「萊特建築，國家歷史地標……」意思是，即使這房子屬私人所有，屋主也不能擅自拆除或改建。（殷雄 攝）

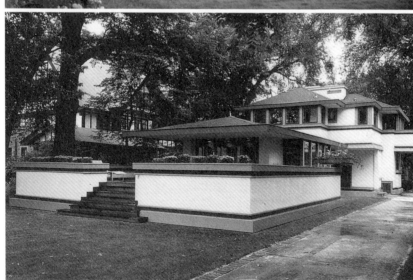

英格斯之家的特色：寬敞的迴廊、出挑的長簷。（殷雄 攝）

Frank Lloyd Wright

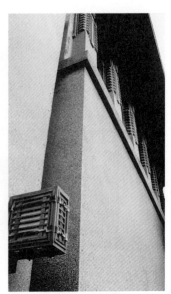

摩爾之家是萊特少見的尖頂房子，屋前草坪上立了一塊牌子，寫著：「萊特建築，國家歷史地標」。意思是，即使這房子屬私人所有，屋主也不得擅自拆除或改建。房子已老舊，從矮牆石雕看得出歲月的痕跡。

英格斯之家的特色：寬敞的迴廊，出挑的長簷。萊特一九○九年設計的廚房已相當現代化，有洗碗機及烘乾機、微波爐、壁櫥式冰箱，與桌面齊高的爐台。我在想，有些設備或許是後來屋主自個兒添上的？

聯合教堂

當原來的新哥德式教堂毀於祝融時，一九○四年萊特受命為橡樹園唯一教會設計新的聯合教堂（Unity Temple），受限於預算，外部看來相當簡約，沒有特別的裝飾。起初教會人員有些吃驚，因為新教堂完全不像舊的，事實上，這種形式的教堂根本前所未見。

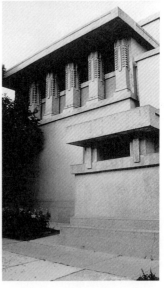

在建材上，萊特首度向外界證明，公共建築也可以用混凝土興建。萊特自己則形容：這是一座混凝土磐石。他甚至建議使用一種卵石，經過水洗，頗似未經琢磨的花崗岩。

他對建築不發表意見，只說：「讓建築自己說話就夠了。」

聖堂內，天花板上懸吊球形及方形燈飾，融合著二樓天窗透進來的光線，充滿寧靜、肅

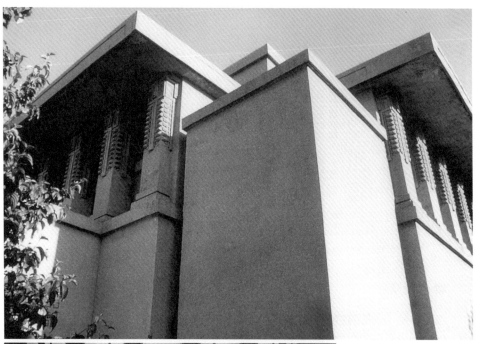

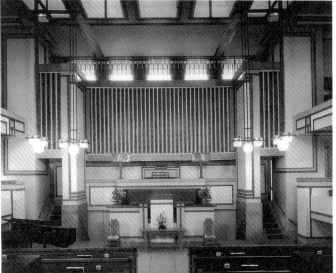

左頁上：聯合教堂外牆上的燈飾。（殷雄 攝）

左頁下：聯合教堂側面。（殷雄 攝）

上：聯合教堂建於**1904-05**年，萊特首度向外界證明了公共建築也可以混凝土興建。（殷雄 攝）

下：聯合教堂，聖堂內部。

Frank Lloyd Wright

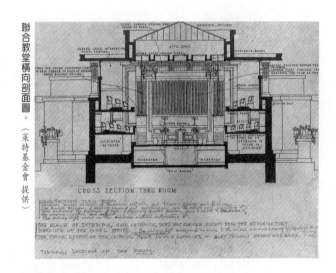

聯合教堂橫向剖面圖。（萊特基金會 提供）

穆的感覺，一個適合做禮拜的地方。

　　一般有歷史價值的教堂是只能看不能摸的，但聯合教堂很大方，允許遊客觸摸木頭，坐在教堂長椅上，或四處閒晃，東望西瞧。

錢尼之家

　　一九○三年左右，萊特受錢尼（Edwin H. Cheney）之託設計一座平房，地址是橡樹園東北大道五二○號。

　　這座房子的餐室、起居室和書房連成一氣。有四個臥房。挑高的屋頂，大窗戶，空間寬敞，採光特佳。房子以磚造，外有圍牆，既保護隱私，又有神祕感。

　　因為這個案子，萊特愛上業主的妻子梅瑪（Mamah），在橡樹園一帶議論紛紛，緋聞如同爵士樂一扭一扭飄過街頭，飄進每個人茶餘飯後的閒話裡。

　　大家以異樣的眼光看這對出軌的男女，沒有人願意找萊特蓋房子，在無計可施之下，他只好帶著情婦，遠離橡樹園。

錢尼之家。（成寒 攝）

錢尼之家的燈飾。

萊特為錢尼之家設計的貴妃椅。

錢尼之家的餐室。

Frank Lloyd Wright

萊特喜歡從大自然擷取靈感，如唐納之家的藝術玻璃圖案，就是從這種 **Sumac** 植物抄襲而來。

04

有機建築、
草原風格、美國風格

如果沒有自然元素的襯托，落水山莊如何能成為經典之作？

有機建築、草原風格

　　萊特擺脫傳統形式的束縛，自創新的建築語彙，「有機建築」的理念，以「大自然」（nature）為建築的依歸，建築本身也具有生物般的生命律動，不著痕跡地貼近大地，與周遭天然景觀渾成一體，彷彿它本來就在那兒，而不是突然冒出來，予人突兀的感覺。

　　萊特從來不上教堂。他說：「大自然就是我的教堂。」

　　萊特是最懂得運用自然地理優勢的建築師，如果沒有自然元素的襯托，落水山莊如何能成為經典之作？

　　草原風格，則強調建築呈垂直水平，沒有弧度，與中西部的平原地形互相呼應。

　　伊利諾州春田市的唐納之家（Dana-Thomas House），典型的草原風格。這座豪宅的另一特色是：藝術玻璃。萊特喜歡從大自然擷取靈感，如唐納之家的藝術玻璃圖案，就是從 Sumac 植物抄襲而來。萊特為這唐納之家共設計了四百五十塊 Sumac 系列的玻璃，將幾何圖案發揮至極致。

萊特為唐納之家共設計了
四百五十塊 **Sumac** 圖案系列的藝術玻璃。

唐納之家，**Sumac** 圖案檯燈。

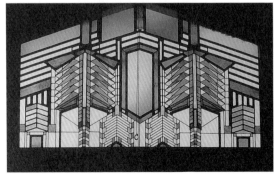

Frank Lloyd Wright

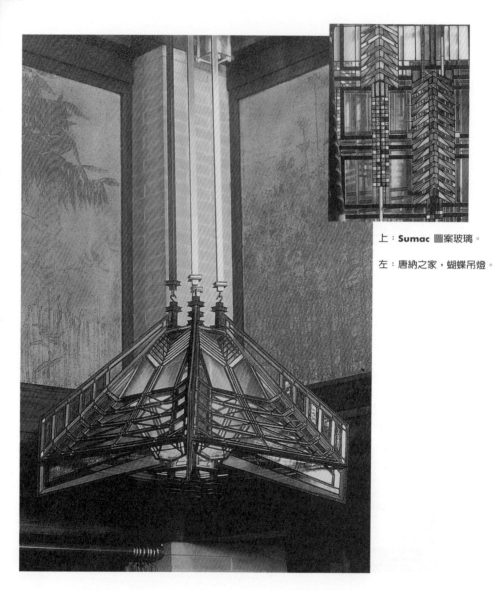

上：**Sumac** 圖案玻璃。

左：唐納之家，蝴蝶吊燈。

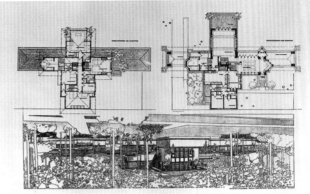

應用威利茲之家的窗玻璃圖案
製作的時鐘。

威利茲之家平面透視圖，**1902**年萊特設計。（萊特基金會 提供）

威利茲之家

　　萊特主張「有機建築」，強調建築物像樹一樣，「從地下自自然然長
出來」，而不是硬生生被插在那兒。他所設計的住宅，皆依其個別特性與
自然環境取得和諧（harmony）。一九○二年落成的威利茲之家（Willits
house），即有機建築的一個很好的例子。

　　威利茲之家的特色，在於它的十字形中央平面，如同十六世紀帕拉底
歐設計的圓頂廊柱別墅（Palladia Rotonda），房子十字形交點的地方是空
的圓頂廊柱，而萊特的威利茲之家則是實體——壁爐。

　　在帕拉底歐的設計中，人可以站在房子的中心點，而萊特的住宅，人
只能在中心實體（壁爐）的周圍流動著。在他看來，壁爐是一家人生活的
重心

　　在帕拉底歐的中央空間，人雖可以由四個門向四個方向的線上往外
看，但卻無法強迫人們往外看，更何況這中央空間是在一個高台上面，與

Frank Lloyd Wright

周圍環境分隔，垂直空曠的空間把人固定在這中心，最後用四個方體圍繞起來。但在萊特的住宅裡，人在中心點附近時，眼睛被強迫往外看，同時這空間並不很高，所以人的眼睛就自然的去尋找可以提供高度減壓的方向看去，經過無障礙的水平面，外面的光線自然的吸引了坐在中心壁爐主人的眼睛，透過藝術玻璃窗，看到戶外的草原及花木景觀。

萊特的設計是美國特有的意象，他平面上的兩條軸線，就像美國一望無際的中西部大草原上的十字路交口一樣。

馬汀之家

一九〇四年萊特受馬汀之託，在水牛城為他設計住宅。馬汀不惜成本，事先也沒有預算，便放手讓萊特盡情發揮。住宅佔地三千平方公尺，包括主屋、溫室、兩層停車庫及馬廄，還有一間玻璃房以藤架連接主屋。此為萊特所主張的草原風格之雛型。

馬汀之家的窗玻璃，以「活生生的樹」為主題圖案。

萊特把住宅的内部和外部連成一線，擴大了整個空間。他使用半鋼架骨的構造，由一根獨立的支柱支撐，如此作法，可以把室内的障礙儘可能地除去，爭取更多的空間及更大的開口，他稱此開口為「光幕」（light screen），白天的陽光如同流著牛奶的小溪，白花花地潑進窗子裡來，濺濕了室内的地板。他並且強調空

馬汀之家細部。

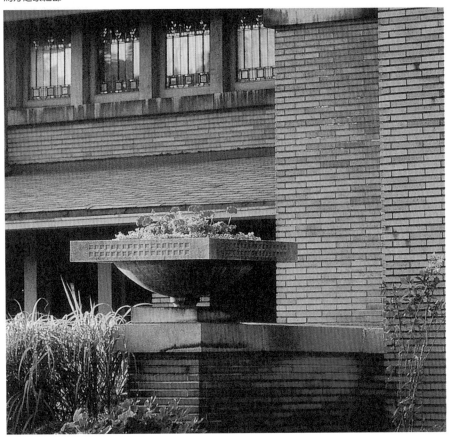

Frank Lloyd Wright

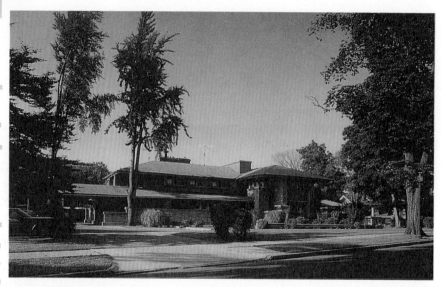

1904-1905年，萊特為他的第一個貴人馬汀設計的豪宅，在紐約水牛城，為「草原風格」的雛型。

間連續性的重要。互異的空間，則以高低不同的台階予以調和。

萊特也為馬汀的夫人設計一系列服飾，以便住在他設計的房子裡，人也成了整體建築的一部分。

乍見之下，馬汀之家似乎有著虛飾的外表，開放的迴廊和露台，以為很容易進入，實則不然。因為萊特也刻意增加屋簷的長度，牆不高，但足以擋住路人的視線。令人好奇的是房子本身沒有前門，像極了吊橋已經拉起，隔著護城河的城堡。

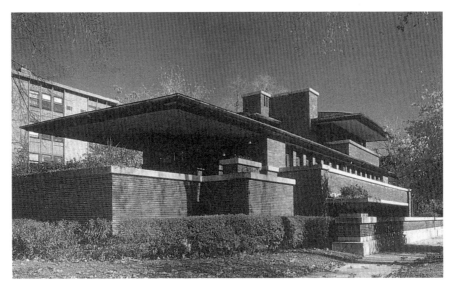

羅比之家屋簷成垂直角,突出牆面達六公尺,充分體現「草原風格」的特色:出挑的長簷、水平的意象。目前屬芝加哥大學的產業。(殷雄 攝)

羅比之家

　　一九○六年,芝加哥腳踏車大亨羅比(Frederick C. Robie)因緣際會,請到萊特為他設計新家,地點在芝加哥大學附近。

　　羅比的要求有幾項:房子能夠防火,人在起居室裡能自由欣賞街景,可是卻不讓路人看見他在裡面。羅比同時強調他不要「那些多餘的廢物」,不要帘幕,也不要百葉窗。所以萊特為他設計了彩繪藝術玻璃,且為了保護房屋免受溽暑的熱氣侵襲,同時讓冬季陽光能從窗戶潑灑進來。萊特以磚和混凝土

為材，把屋簷蓋成垂直角，且以水平向延伸長度，完工以後，屋簷突出牆面竟達六公尺，充分體現「草原風格」的特色：出挑的長簷，水平的意象。

二樓的起居室全部打通，安裝工業用的吸塵系統，這也是業主羅比的主意。

一九五七年羅比之家面臨遭拆除的命運，年已屆九十的老建築師親自到現場解說，指出建築的價值何在，最後總算拯救了這座房子，由芝加哥大學買下。

一九九六年秋天，我從密西根大道（Michigan Avenue）搭公車，穿過一連串舊屋封閉、空無一人的蕭條街道抵芝加哥大學，看到羅比之家外頭參觀的遊客多得排成長龍。更好笑的是，我左看右瞧，居然找不到它的入口。萊特就愛玩這招：故弄玄虛，將大門的位置或隱匿，或屈於角落，害得初來乍到者煩惱了片刻，不知究竟往哪兒進去。

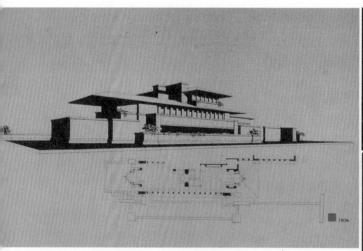

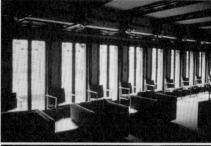

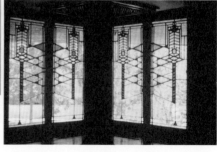

上：羅比之家。（萊特基金會 提供）
右上：羅比之家是萊特草原風格的代表作，二樓起居室呈長方形，牆的一面全是藝術玻璃窗。（胡碩峰 攝）
右下：羅比之家的藝術玻璃圖案。（胡碩峰 攝）

左：萊特設計的大門總是很窄很小，先通過一道長而窄，光線幽暗，天花板低矮的走道，再進入寬敞、天花板挑高的空間。猶如穿過一條幽閉、陰暗的長長隧道，忽見眼前天地豁然開朗，叫人忍不住驚奇。

右：萊特為羅比之家設計的餐椅，加長型細條椅背的垂直感恰與天花板的水平感，形成一種平衡的對稱。

　　萊特設計的大門總是很窄很小，先通過一道長而窄，光線幽暗，天花板低矮的走道，再進入寬敞、天花板挑高的空間。猶如穿過一條幽閉、陰暗的長長隧道，忽見眼前天地豁然開朗，叫人忍不住驚奇。

　　可惜我去的那回，羅比之家的一半空間挪作學校辦公室，但已計畫在次年全部撤出，而且全面整修，今天應該可以見到這座「草原風格」代表作的全貌。

Frank Lloyd Wright

右：羅比之家二樓起居室，空間
全部打通。

左上：萊特為羅比之家設計的
「草原風格沙發椅」，一如房子的
造型：出挑的長簷、水平的意
象。

左下：1957年羅比之家面臨遭
拆除的命運，年高九十的萊特親
自到現場解說，指明這座建築的
價值何在，最後總算拯救了它。
（萊特基金會 提供）

　　說實話，萊特的房子並非每一座都被照顧
得好好的。我在羅比之家拿到一份附近幾座萊
特之家的地址，既然所在位置不遠，便順道走
過去瞧瞧。誰知左近一帶，盡是黑人閒晃，令
我有些顧慮。我找到了第一座，發現是無人居
住的空屋子，外觀破舊，顯然年久失修，我根
本不敢一個人走進去瞧瞧。剩下的幾座，還要
走更遠的路，想想也就作罷。

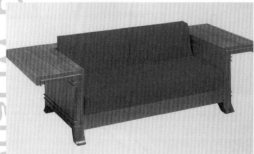

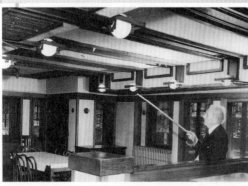

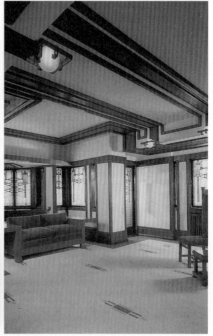

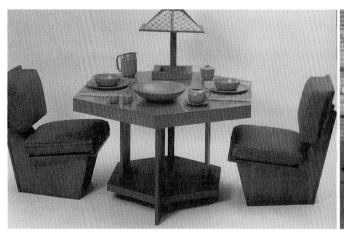

美國風格

　　柯比意推出「輝煌城市」、「公園城市」的理念，將辦公室和公寓集中在公園裡，形成一個理想化的社會。萊特的「美國風格」（Usonian-the United State of North America）的理念則迥然相異。他的理想是為平民造屋，低成本，但在設計上仍不失美感與舒適，發揮「小而美」的原理。

　　萊特在很早以前就揚棄了地下室與閣樓，這次他把停車棚代替了停車間；廚房和洗衣房過去總塞在屋子的角落，他也把它挪移到重要位置，家庭主婦便可以隨時進入起居室，與家人和賓客寒喧。一如以往，房子保留傳統元素，火爐建造在室內中心，這樣

Frank Lloyd Wright

能夠喚起家的感覺。

　　至於傳統的地下室，萊特從不搞這玩意
兒。他認為地下室是多餘的、累贅的，它突
出於地面一或二尺，嵌進幾個小窗戶，看來
宛若房屋蹲坐在一張椅子上，也像人的半張
臉，只露出小眼睛和高高的額頭。依萊特的
看法，這一點也不符合他的「和諧」定義。
我頗能會意，因為地下室露出半張臉的房
子，我以前在麻州劍橋見多了。

VISITORS!
THERE IS
A CHARGE
OF 50 cts.
TO VISIT
THE HOUSE

萊特設計的雅各之家，許多
人慕名而來。屋主便以手寫
一張告示：「入內參觀，五
毛錢」。

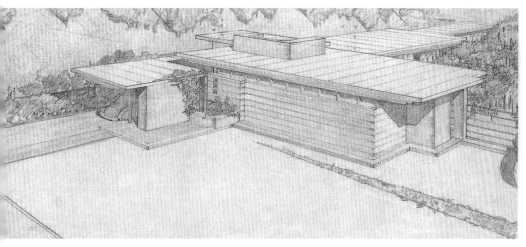

第一座雅各之家草圖。（萊特基金會 提供）

　　萊特的第一座「美國風格」住宅是為威斯康辛州新聞從業人員雅各
（Herbert Jacobs）一家設計的。這座房子，預算僅四千五百美元，面積四
百五十七平方公尺，呈 L 型。萊特巧妙地讓房屋背街，沒窗戶，正面則迎
向花園，大片落地窗將風景及光線大量延進屋裡來。

　　落成後的雅各之家看來清雅而不單調，新流行點子隨處可見。雅各提
到：「房子剛蓋好，就不斷有人來敲門要求參觀，我們只好向每個訪客收
五毛錢意思意思。到後來，我們把房子轉手為止，賺的參觀費已抵得過聘
請建築師的開銷。」

　　因為太喜歡這房子，雅各後來又請萊特設計了第二座房子。

　　在新罕布夏州另有一座美國風格屋──觀默曼之家（Zimmerman
House）。萊特為這一戶尋常人家設計簡單的家具，小桌小椅，經濟、實
用，卻又不失典雅。

Frank Lloyd Wright

上：第一座雅各之家。
下：第二座雅各之家。

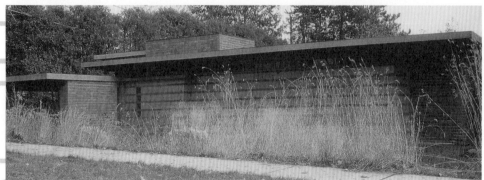

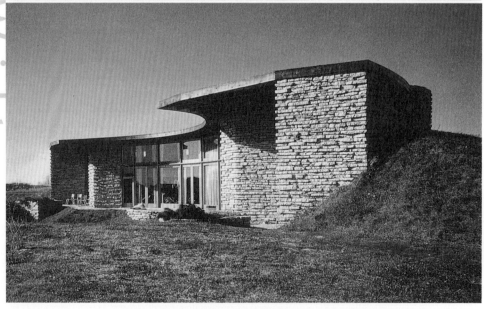

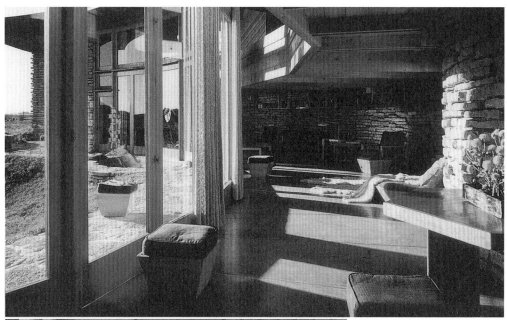

上：第二座雅各之家内部。

左：第一座雅各之家内部

Frank Lloyd Wright

萊特在威斯康辛州的大本營——塔里耶森，名字源自威爾斯語「閃亮的眉尖」，也象徵著它的地理位置。

05

閃亮的眉尖
沙漠的帳篷

萊 特 的 東 西 兩 大 本 營

一尊只呈現上半身的裸女，視為「建築的繆司」
下半身隱入幾何形塔柱中的石雕。
這是萊特終生的信念，代表建築的力量從生命而來，
人和他的創造物是命運共同體。

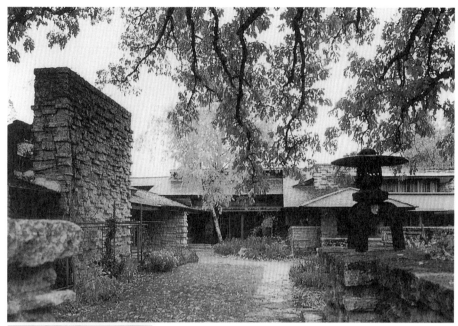

塔里耶森有日式庭園風味。（姚義仁 攝）

塔里耶森平面配置圖／威斯康辛州。（萊特基金會 提供）

第一次到西塔里耶森（Taliesin West）是在十月的一個夜晚，沙漠殘存著白天的餘溫，但不再那麼燥熱。從亞利桑那州立大學旁的 Rural Road 往東出發，接上 Scottsdale Road 直往北走，大約三、四十分鐘的車程，過了 Cactus Road，右轉進入 Frank Lloyd Wright Boulevard，繼續往前直到指標出現，這時向左爬上一道蜿蜒的上坡路。不一會兒，西塔里耶森已然在望。

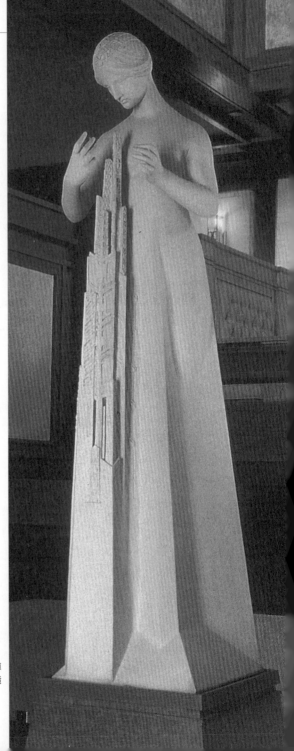

　　那回是跟著班上一位美國同學的家人一道兒去，去做什麼呢？原來，當晚西塔里耶森正舉辦一場「屋頂派對」（Roof party）——為了募款維修西塔里耶森一片壞掉的屋頂所開的派對。

　　這一切，該從何說起呢？嗯，那就從萊特因鬧緋聞，帶著情婦梅瑪匆匆離開橡樹園，回老家東山再起的那段時光開始說吧。

「閃亮的眉尖」

　　「塔里耶森」（Taliesin）是威爾斯語，意思是「閃亮的眉尖」（Shining Brow），它不在山頂，而是緊依著山的邊緣而築，俯瞰著底下的水池及鄉村全景。這是萊特在威斯康辛州春綠市（Spring Green, WI）建立的大本營，象徵著它所在的地理位置。

　　塔里耶森因位於美國中西部，所以又有人稱「東塔里耶森」，以別於地理位置在美國西部的「西塔里耶森」。

萊特請雕刻家巴克做了一尊只呈現上半身的裸女，下半身隱入幾何形塔柱中。在萊特的信念裡，這尊石雕代表建築的力量是從生命而來，人和他的創造物是命運共同體。

興建塔里耶森的主意，可能是萊特帶著情婦梅瑪客居義大利期間燃起的靈感。

在小城菲索萊（Fiesole），萊特初次目睹麥迪昔別墅（Villa Medici），頓時產生顫慄的感覺。這是義大利雕刻家兼建築師米開洛佐（Michelozzo, 1396-1472）的傑作，今已被列入義大利經典建築。它依山而築，俯瞰鄉村全景，階梯式花園沿著山坡一層層築上去，真是美不勝收。這座夢想中的麥迪昔別墅，萊特把它移植至威斯康辛州，一樣的位置，一樣在鄉村地帶，景緻也一樣優美。

萊特在《自傳》裡寫到：「我看到了房舍如皇冠鑲在山坡頂上。」

落成以後，庭園、露台及花圃如迷宮似的在塔里耶森穿梭交織，矮牆和石階分布，這景象像極了義大利鄉村景致，石牆、藤蔓和矮叢彷彿原來就在那兒，植物從石頭罅隙中鑽出，密密爬滿了整個石頭表面。

把房子的入口設在隱密的角落，是萊特一貫的手法，塔里耶森也不例外。想要進入屋裡，你必須爬上階梯，轉幾個彎，穿過微風拂過花開遍地的庭園，來到由兩扇日本雕塑砌成的大門。

雕刻家巴克（Richard Bock）與萊特合作多年，他把一尊石雕立在園中角落。這尊＜花崗石牆上的花＞，源自英國詩人田尼生（Alfred Tennyson）的同名詩作。這座石雕是幾年以前，為伊利諾州春田市的唐納之家而作──一尊只呈現上半身的裸女，視為「建築的繆司」，下半身隱入幾何形塔柱中的石雕。這是萊特的信念，代表建築的力量從生命而來，人和他的創造物是命運共同體。

火燒塔里耶森

悲劇發生在一九一四年八月十五日的周末，萊特趕回芝加哥，忙著中途花園的最後細節部分。留在塔里耶森的只有梅瑪和她的一兒一女，以及幾名弟子和傭工。

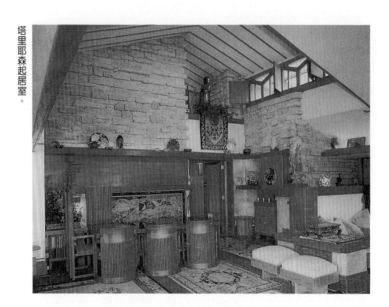

塔里耶森起居室。

這天，一名黑人男傭積壓許久的惱怒，終於發作。

當眾人開始進食時，他走出去，從外頭把所有的門窗拴緊，潑了幾桶汽油，放一把火，頃刻間，塔里耶森一片火海，像煉獄，無情地燒著，燒著，燒著……，燒死了幾名弟子。沒被燒死的梅瑪，也被他砍死。那天留在塔里耶森的九個人，只有三人倖存。

一場夢想與意志的勝利

往後半個世紀，萊特一直以塔里耶森為家。

一九一四年八月的悲劇，有人會以為萊特從此墜入無望的深淵。可是不然，他愈挫愈勇的威爾斯性格，讓他站得更直，內在聲音不斷呼喚他，唯有重建家園，方能撫平內心滴血的創痛。那場煉獄之火於他是一場生命

的考驗，若能通過這道關卡，他再也無所畏懼。雖然，一部分的他隨著梅瑪死去而絕滅，天生擊不倒的個性卻又讓他死而復生。

那場大火幾乎將塔里耶森夷為平地，唯獨工作室安然無恙。莫非這是個徵兆，暗示從灰燼中復生的塔里耶森，重建規模將如鳳凰般壯麗輝煌。

事實上，塔里耶森前後歷經兩次大火。

換成是別人，也許早就放棄這份麻煩不斷的產業，然而萊特卻從不認輸，他不相信自己會這麼輕易被打倒，更不想就此放棄塔里耶森。

萊特一生的信念就寄託在塔里耶森上，對於他這是代表過去與未來的夢想──雖然惡夢也不時出現，夢醒時黯然，不過沒關係，他會跑得更快一點，兩手伸得更遠一點……。總有一天，他相信夢想終會在他眼前成真。

在灰燼殘煙中，萊特差點被一堆燒焦的破瓷器及碎石塊絆倒，他把這些碎片揀起來，以備將來第三度再造塔里耶森時，可以嵌入牆間作裝飾用。他癡癡環視一周，又伸出雙手沿燒黑了的石牆撫摸過去，就像撫摸著自己的肌體，自己的靈魂。就在這當兒，他的腦海裡立刻勾勒出一幅新的

一九五五年，萊特從高處俯望塔里耶森，讚嘆道：「這片鄉村景致，在比例和感覺上，是如此的人性化。」
（萊特基金會 提供）

塔里耶森的畫面，比先前更宏偉，更壯觀……。

這是一場夢想與意志的勝利 。

羅蜜歐與茱麗葉風車

羅密歐與茱麗葉風車（1896）
Romeo & Juliet Windmill

Spring Green, WI
http://www.sidesways.com/fllw/romeojuliet.htm

羅密歐與茱麗葉風車，位在離塔里耶森不遠的地方。高高長長的身影屹立，是萊特在一八八七年的設計，當時他不過才二十九歲。當初造這座風車是為了提供水源給萊特阿姨們創立的山邊學校使用。

風車以木頭打造，巧妙運用了地質與工程的原理，然峻工後，村人皆以為它抵擋不了強風暴雨的侵襲，沒料到「羅密歐與茱麗葉」竟像一株生了根的老樹，任由雷電劈，風雨刮，它始終紋風不動。一九九七年，這座

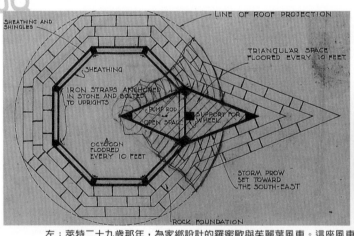

左：萊特二十九歲那年，為家鄉設計的羅蜜歐與茱麗葉風車。這座風車於**1997**年慶祝百年紀念。
右：羅密歐與茱麗葉風車。（萊特基金會 提供）

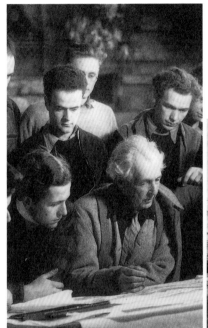

右上：萊特理想中的廣畝城市。（萊特基金會 提供）

左上：萊特與弟子，很多人自十六、七歲即投入其門下。
（萊特基金會 提供）

下：塔里耶森繪圖室。

風車慶祝一百週年紀念，依然屹立不搖。

塔里耶森學社

　　萊特到了六十五歲那年，沒錢，沒案子（威利茲之家除外），而事務所裡有八個繪圖員等著領薪水，一座農莊要維持，還有妻兒等多張嘴靠他吃飯，他能坐視不管嗎？他能任由自己走投無路嗎？

　　萊特馬上有了新主意。他打算在塔里耶森辦一所別開生面的建築學校──塔里耶森學社（Taliesin Fellowship）。他的教育目標不像一般學院式的傳道授業，也不像中國古代師徒的下服上規矩，而是師生打成一片，一塊兒生活與上課，互相激盪學習。學習也不限於課堂上，除了建築及相關科目外，師生同時要下田、下廚房，從動手做中體驗生活及學習的意義。

　　萊特的點子來自葛羅培斯一九一九年在德國威瑪（Weimar）創立的包浩斯學院，一九二五年遷至德紹（Dessau）復校，在當時，不僅是一所建築藝術教育機構，且為新藝術運動中心。至於美國境內，萊特也聽說一所克蘭布魯克學院（Cranbrook Academy），聘請芬蘭裔的著名建築師老沙里寧（Eliel Saarinen, 1873-1950）駐校指導，校址位於密西根州，以崇尚美術與工藝運動為宗旨。

　　在他的計畫裡，若能招收二十至三十名弟子（萊特以 apprentice 稱呼他的學生，他們的關係介乎師父徒弟、老師學生之間，故稱「弟子」），每人一年繳納六百五十美元學費，可為塔里耶森帶來固定的收入，再加上他自己寫書和作演講，偶爾接接小案子，如此一來，應足以支付所有的開銷。

　　師徒直接教導與學習的方法，打破了一般學院式的桎梏，解脫教條的圈圈，在生活中學習，在學習中生活。在這時際，他腦海裡出現「廣畝城市」（Broadacre City）的概念──這是他對理想社區的看法，源自英國花園城市的理念，每個家庭住在人口密度低的地方，面積廣闊，每家都有一

塊地，以自給自足的農耕方式來經營。廣畝城市裡有果園、工作坊、教堂、學校、公共設施等等，可在那兒同時生活和工作。這是疏解都市人口密集的另一種作法。在他眼裡，塔里耶森可說是廣畝城市的小縮影。

後來，慕名加入塔里耶森的弟子愈來愈多，有人揹著背包直接上門，拿出萊特的《自傳》當介紹人，居然也得其門而入。很多小伙子來拜師之時，只有十六、七歲。

塔里耶森學社第一年，花在整理及修繕房子，比留在繪圖室的時間要多出許多，每個弟子真正實踐了動手做（Learning by doing）的精神。他們在塔里耶森下方修築了一座水壩，裝設一台渦輪機，提供電力。第一年，每個學生除了自己隨身用品外，鋸子、鎚子、捲尺、丁字尺、三角板是必備的工具。

每一天都是充實忙碌的，從醒來到入睡為止。萊特是個早起的鳥兒，清晨四點半或五點即起身，到夜裡十點鐘才結束一天的作息。只要萊特的腳步一踏入繪圖室，俄頃間，所有的人都圍在他身邊見習。霍威說：

「萊特先生喜歡炫耀自己，當他在繪圖桌前坐下，越多人圍繞著觀看，他表演得愈出色。」

一旦接到案子，萊特立刻把任務分配給每一個弟子。當他們繪圖完畢時，交給萊特評改。萊特通常任由學員自由發揮，可他總能找出其中的缺點，修正，然後再重新繪一遍。

「如果繪得風格像萊特，那就有抄襲之嫌；若繪得不像，他可能會說你沒抓到要點，」一名弟子語重心長地說。

師父和弟子間也偶生衝突，舉個例子，來自德國科隆的克藍伯（Henry Klumb），來到塔里耶森時已是個前途看好的建築師。他投在萊特門下四年——一九二九年至一九三三年，他覺得自己應該可以獨當一面。但萊特的反應卻很矛盾，他既鼓勵克藍伯自由發揮，卻又不肯任他隨心所欲。克藍伯於是離去，前往波多黎各定居，成為當地最著名的建築師兼城市規

西塔里耶森的標誌。（成寒 攝）　西塔里耶森的入口。（成寒 攝）

劃師，設計學校、店鋪、廉價住宅、健康中心、圖書館、政府辦公大樓、機場及波多黎各大學等。

西塔里耶森

西塔里耶森（1937）Taliesin West

深度導覽　十月－五月，每日　**10am-4pm**
冬季一小時導覽　十一月－四月　每日　**10am-4pm**
夏季一小時導覽　六月－九月　每日　**9am-3pm**
　　　　　　　　七月－八月　每日　**9am, 10am & 11am**
Cactus Road & Frank Lloyd Wright Blvd. 交口處右轉
12621 N. Frank Lloyd Wright Boulevard
Scottsdale, AZ 85261　電話：（602）860-8810
http://www.franklloydwright.org

左上：萊特的弟子從一磚一石疊成了牆、砌成了壁，打造出西塔里耶森。（萊特基金會 提供）

左下：萊特為中途花園設計的雕塑，移至西塔里耶森庭園。（成寒 攝）

上：西塔里耶森平面配置圖／亞利桑那州。（萊特基金會 提供）

下：石牆上有萊特的簽名。（成寒 攝）

Frank Lloyd W

威斯康辛州位於美國中西部，入冬的天氣太冷了。

一場病提醒了萊特，即使像他這樣硬朗的身體，也是不可能一直熬下去的。他考慮到沙漠的乾燥氣候更適合過冬，加上妻子歐格凡娜對亞利桑那的沙、石、荒漠景觀充滿了嚮往。

萊特是在一九二八年初見沙漠的芳容，那年他承接了亞利桑那州巴爾的摩度假飯店的設計顧問一職。

直到一九三七年，他終於下定決心，以每英畝三塊半美金的代價，買下亞利桑那州史考茨代爾（Scottsdale）北方的一大片荒地，遙望天堂谷（Paradise Valley），那兒幾乎罕無人跡。地賣得如此便宜，主要是因缺乏水源。但萊特不死心，他僱了一名挖井工人四處探尋地下水，不斷投下資

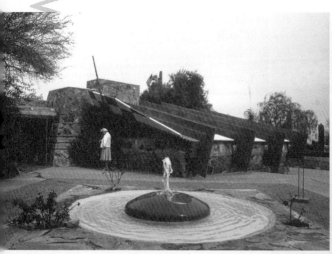

左：西塔里耶森建於**1937-1959**年，當初萊特為了儲水防火，特別造了幾座小噴水池。（黃健敏 攝）
右：沙漠石塊和混凝土砌築的鐘樓，下方是塔里耶森的標誌。（成寒 攝）

金，直到大約耗掉一萬美元後，總算找到了。有水，方能搭蓋起沙漠營地。

西塔里耶森前後花費了數年光陰，從一磚一石疊成了牆、砌成了壁，學員們帶著睡袋，當夜幕低垂，他們就躺在臨時搭起的帳篷裡睡覺，月光傾瀉如注，暗去的天空，更邃藍，天上的星星好像近得可摘下。

幾塊石頭，一片帆布，幾根樹幹，便可搭成臨時的家。

萊特把整個營地的大概圖樣繪在棕色包裝紙上。「其實我們從未有過真正的藍圖，」弗利茲回想當年的簡陋情景：「今天繪好了什麼圖，我們明天就蓋什麼，完全沒有周詳的計畫。」

萊特口中的「沙漠混凝土」指的是水泥糊上成塊的天然岩石──從附近找到的石塊。不事雕琢完全本色的岩壁築成斜斜的牆，上方以紅木搭樑，帆布作天花板（因為怕熱，帆布後來改為其他材質）。萊特喜歡厚實的石牆，在那缺乏空調的年代，厚牆可讓白天屋內涼爽，夜裡則維持暖

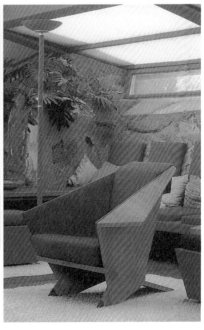

左：萊特塑像／西塔里耶森。（成寒 攝）
右：西塔里耶森的「蝴蝶椅」，造型似日本摺紙。（成寒 攝）

Frank Lloyd Wright

西塔里耶森的開放式壁爐，靠近一瞧，不過是石砌牆的角落而已。（成寒 攝）

意。

　　蓋西塔里耶森，石塊不要錢，更多的是免費勞工。

詩的凝斂之美

　　當初萊特為了儲水防火，特別造了幾座小噴水池，由於先前的經驗，萊特怕火一燒，而鳳凰城消防隊遠在四十分鐘車程外。

　　到西塔耶森，會發現萊特愈到晚年，愈傾向日式的禪淨味道，以未經雕琢、粗糙的岩壁做牆，家具的重心落低，窗台也故意壓低，充滿了詩的凝斂之美。

　　「光，它靜默不語，穿透帆布，跳躍的金粉灑滿室內。萊特在西塔耶森呈現日式禪淨的有機理論，倡導房屋與四周自然環境融為一體，」一名弟子寫道。難怪日本人很崇拜他。我記得初次到芝加哥，計程車司機誤認我是日本人，馬上說我一定是來看萊特，我覺得好驚訝，他解釋道，每次載送日本遊客，他們一下飛機就想直奔橡樹園。

　　在室內，萊特故意把玻璃窗挖個洞，中央置放陶甕一只，半在室內半在室外，彷彿整個景致從外延伸至室內，沒有任何隔離感。幸好這是沙漠，難得下雨，玻璃有個洞，也不致於潑濕了屋子。

　　而萊特這個人也很固執，當他知悉市政府

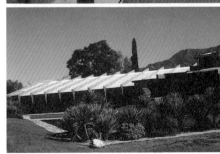

上：起居室窗口擺飾／西塔里耶森。
萊特故意把玻璃挖個洞，中央置放陶甕一只，半在室內半在室外，彷彿整個風景從外延伸至室內，沒有任何隔離感。（成寒 攝）
左下：萊特刻意壓斜了屋頂，以避免看到醜陋的高壓電塔／西塔里耶森。（成寒 攝）
右下：紅色木橫樑搭成的戶外走道／西塔里耶森。

打算在西塔里耶森不遠處建高壓電塔，經他力爭抗議無效後，乾脆把房子靠電塔那側壓斜，窄窗朝下，從此人在屋裡走動，再也看不到那面醜陋的風景，眼不見為淨。很多人到了此地，對建築的傾斜特色十分欣賞，殊不知背後有個無奈的故事呢。

死後精神長存

幾年前，曾經師事萊特的建築壁畫家李察‧哈斯（Richard Hass）應邀來台演講，在台北 SOGO 敦南店，演講完後我上前請益。他告訴我，他到塔里耶森拜師之際，萊特已行至生命最後一年。萊特過世後，塔里耶森事務由萊特夫人一手挑起，他說萊特夫人忒能幹，還以一句話形容：

「她很霸道！」（She is very bossy!）

我想，「霸道」換個角度也可說是「堅持」吧！因為她的堅持和果斷，萊特死後，塔里耶森沒有分崩離析，萊特聲譽日隆。塔里耶森成立建築師事務所、建築學院，讓萊特建築發揚光大。值得一提的是，過去在美國，建築師並不需要文憑，當然也不必考照。但如今法律更動，塔里耶森建築學院也自一九八七年起開始頒發碩士學位，修業年限七年。

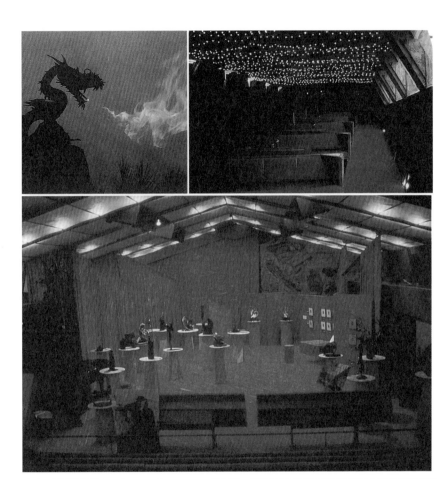

右上：西塔里耶森 **Cabaret Theater**，一到周末，萊特和弟子在此放映電影及作各種即興表演。
（成寒 攝）

左上：西塔里耶森庭園中的一座龍雕塑，還會噴火呢！

上：表演廳／西塔里耶森。
平常沒有表演的日子，台上陳列弟子們的雕塑及畫作。（成寒 攝）

Frank Lloyd Wright

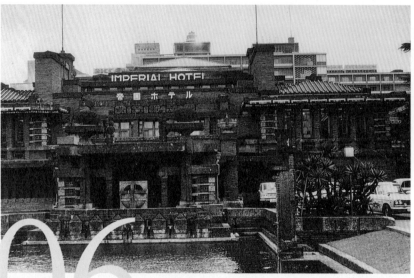

帝國飯店外觀宛若一座廣袤的日本皇宮。

06

消失的萊特

我想到東京帝國飯店過夜，
向旅行社打聽房價，他們說很貴。
一位建築師朋友告訴我：
「如果妳是爲了萊特去住帝國飯店，
那就別去了！」
因爲萊特的帝國飯店早已拆掉了。

帝國飯店

　　帝國飯店（Imperial Hotel）是萊特一生的重大轉捩點。

　　在此之前，萊特接的全是國內的案子，而且規模較小，帝國飯店讓他跨出了國界，步上世界級建築師的地位。

　　從一九一六年至一九二二年，有六年的時光，萊特每半年待在東京，另半年留在美國，心力幾乎全投注在這棟國際級旅館。帝國飯店的外觀有幾分中途花園的影子，房舍呈 H 字型排列，以當地粗糙的火山熔岩 oya 砌成的磚牆，磚塊表面雕刻成抽象幾何花樣。房舍的中央部分是三層樓高的大廳、餐室、宴會廳及其他公共設施。日式花園沿中央外圍環繞，安置一溜矮護牆和露台，火豔豔的花兒開到牆外來。

　　七層樓高的客房則建在一百五十公尺長，構成平行對望的兩翼。這只是基本的平面布置，若親自走過地面層，沿著曲曲折折的走道，以為走到

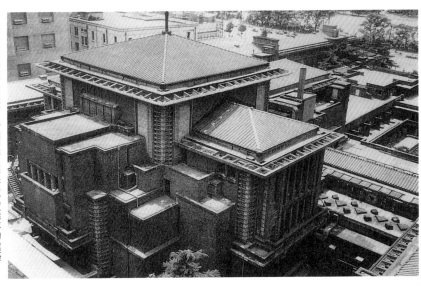

一九二三年關東大地震，帝國飯店是東京少數倖存的建築。

上：帝國飯店酒吧的 **Menu**。
（黃健敏 提供）

下：帝國飯店的鑲金邊餐盤。

底了卻又繞個彎，像極了玄妙的拜占庭迷宮，不太像單一的建築物。這兒那兒，可以看出萊特用了許多心思，雕琢細部。

帝國飯店所招攬的對象是各國籍旅客，萊特很清楚，叫美國人冬天住在森冷的紙糊房子是不可能的事，但他們仍對日本情調有所嚮往。所以帝國飯店的內部設備以西式為主，外觀卻像一座廣袤的日本皇宮。

在客房設計方面，萊特認為，客房不能像制服，所以四處小小更動了些手腳，推門進去，每一間房看起來些微不一樣。客房外，散布著無數小露台、小庭園和羊腸小徑，無論從哪個方向走出去，穿過柳暗花明，直抵主廳建築。天花板挑高。庭園中，淺淺的水池隨處可見，除了美觀外，一旦失火，近水可以救急。

萊特手上握有四百五十萬美元的預算，任他處置，他愛怎樣就怎樣。一旦動了手，他忍不住從外設計到裡，連家具、地毯、壁畫、餐盤到便箋、鹽罐到胡椒瓶，他全包下了。

因關東大地震而舉世知名

一場關東大地震，讓帝國飯店的名氣響遍了全世界。

事先萊特對地震做了一番詳細研究，他知道太平洋海水的巨大壓力，緊緊壓迫著日本各島的地殼，使地殼產生了裂縫。海水從這些裂

右：萊特設計的帝國飯店餐椅。

左上：萊特設計的帝國飯店餐盤。

左下：萊特為帝國飯店大廳設計的壁畫
圖案。

縫鑽入地心，澆在地底火燄上，產生了煤氣和
水蒸氣，連帶使地底發生擴散和爆炸的現象。
當地底的岩石爆裂開來時，震波即從震央向四
面八方搖撼著這塊陸地。

　　他發現帝國飯店的地基，除了上層兩點五
公尺的土壤外，再深下去十五至二十公尺是一
片稀爛的濕泥，使地基失去載重的能力。傳統
日本平房皆以木頭為材，在地下打木樁，能撐
得起地震的搖晃。然而飯店規模不小，樓層又

Frank Lloyd Wright

高，勢必要用到磚塊、石頭、鋼骨和混凝土。

萊特從日本現存的建築物看到了地震的後果。

由於過去迭次地震的震盪，這些建築物的地基已經動搖，看來堅固的構架已逐漸脆危——有些地方出現了裂痕，水泥外殼一塊塊剝蝕，他想，這太危險了，只要再發生一次更強烈的地震，這些鋼骨建築便成了死亡的陷阱。可是，當時的日本建築師卻無法找出有效的對策。

若欲避免遭地震的損害，必須使地基和上層建築都具有彈性、輕盈及易撓的功能。但萊特未曾有過在地震區設計建築的經驗，他該怎麼辦？——這時他想到當年芝加哥大火後重建的情景。

芝加哥也位在類似東京的濕泥地基上，蓋摩天大樓簡直是癡人說夢，但當時名氣很大的建築師堅尼想出了一個絕招——筏式基礎，以混凝土和鋼鐵打樁或埋沉箱，讓建築物「浮」在上頭，於是世界第一棟摩天樓在芝加哥問世。

巧合的是，萊特「崇敬的宗師」沙利文初抵芝加哥時，便投入堅尼的事務所。這段期間，與萊特合作帝國飯店的營造商慕勒（Paul Mueller）一度也為沙利文效勞——從堅尼、沙利文至慕勒，一脈傳承，萊特了然於心，儘管他自己未曾親自動手過。

萊特想到，也許利用混凝土樁打在地底下，把這座大飯店頂住，浮在濕泥上頭，如此一來，房子宛如一彎竹筏漂浮在汪洋大海上，隨著地震的震盪而擺動，搖呀搖，晃呀晃地，卻不致於轟然倒塌。同樣地，飯店的牆壁是雙層的，外牆用人工製造的磚塊和綠石疊砌，以複合的筒接結構系統支撐，底層的石頭既厚且寬，漸漸向牆頂縮小。內牆則用凹槽的空心磚築成，再用鋼索紮成的鋼骨水泥填實砌合。一旦地震開始震動，房子只會跟著搖晃，當地震靜止，牆面也恢復了原位。

兩次地震的考驗

　　一九二二年四月二十二日午后，萊特正在飯店頂樓的工作室裡，突然一陣顛簸，天地跟著搖動。東京三十年來最大的地震發生了，但帝國飯店安然無恙。

　　接著是一九二二年九月，日本二十世紀最猛烈的關東大地震來襲，當時萊特人在美國。飯店也已完全竣工，即將開幕。地震消息傳來，有人轉述，帝國飯店已經倒塌。他還很樂觀地告訴對方，東京有許多建築都以「帝國」為名：

　　「假使東京的地面上還有建築物留存的話，那就是帝國飯店了。」

　　但可怕的消息頻頻傳來，據說死傷人數已達十四萬五千人，萊特的信心也開始動搖，他心想在這種情況下，帝國飯店可能厄運難逃。等聽到正確的訊息已是十天之後。

　　飯店裡的工作人員形容當時的情況：一陣「波濤起伏」，飯店像搖搖椅似地晃動著，但沒有塌毀。花園裡有幾座石雕像凹陷地面，但建築物本身絲毫無損，沒有碎掉一扇玻璃，水電設備也如常運轉。

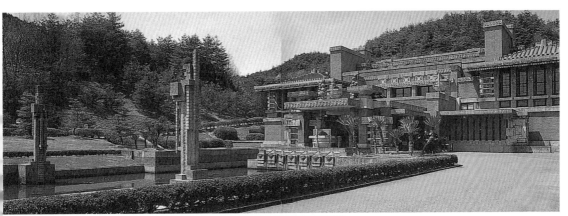

東京帝國飯店拆除後，大廳部分移至明治村建築博物館重建。

然而，在東京及日本其他地方，地震撼動著牆壁、耳膜和門窗，建築物剎時傾圮，碎磚碎瓦遍地，失火的煙霧瀰漫全城，躲避不及的人們呼天搶地，甚至被濃煙嗆死。

東京城內，除了帝國飯店及少數幾座建築，高樓幾乎全垮。待地震平息，成千上萬無家可歸的市民到帝國飯店裡打地鋪，排隊領取免費的食物。一夜之間，帝國飯店也成為各國駐當地大使館、政府機關及報社的臨時總部。關東大地震災情慘重，引起全球的矚目，帝國飯店卻像個勝利者，以驕傲的姿態出現在世界各大媒體上，轉眼間，建築師萊特成為舉世皆知的風雲人物。

沙利文在一九二四年二月號的《建築雜誌》（Architecture）指出：「帝國飯店所以能夠保存，因為它是一座『經過思考』而蓋的建築。」

可惜的是，一九六八年，由於東京寸土寸金，商人決定把帝國飯店拆除，另建新的旅館大樓，沿襲原來的名字。不過，他們總算有良心，大廳部分及花磚砌成的漂亮水池，全移至離東京二百四十公里遠的明治村建築博物館，一磚一瓦重新搭建起來。

前些年，開放空間基金會執行長陳惠婷和她姊姊前往明治村建築博物館，看到日本人努力保存拆除掉的舊建築，非常感動。一座十九世紀的老郵局，拆了以後搬來此地，照樣營業，販售紀念郵票和傳遞信件。至於帝國飯店的大廳也沒閒著，民眾可以申請舉辦婚禮、宴會，或只是坐在那兒喝喝咖啡，氛圍彷若時光迴轉。

拉肯大樓

馬汀（Darwin D. Martin）可說是萊特一生中第一個貴人，在他的建築生涯中扮演舉足輕重的角色。

漢寶德先生曾在一篇關於萊特傳記的序言裡提到：「希望能多產生幾位像馬汀先生一樣支持建築理想的企業家。沒有伯樂，社會就算有再多的

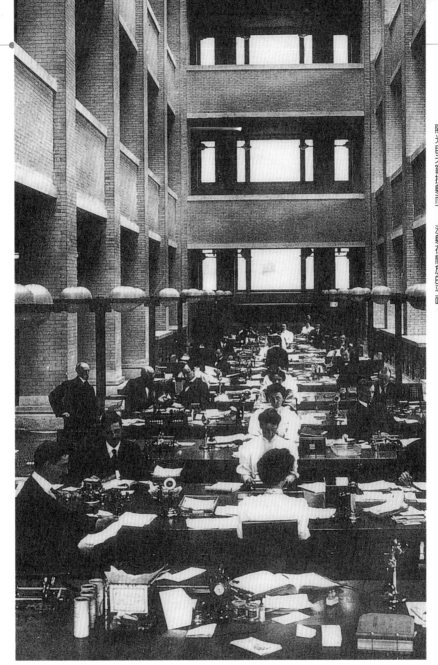

拉肯大樓內部是一廣闊的長方形空間，中庭有五層樓高，兩側嵌滿一座座陽台，陽台後是高級主管辦公室。陽光自天窗投射而下，漫射在開放的平面。

Frank Lloyd Wright

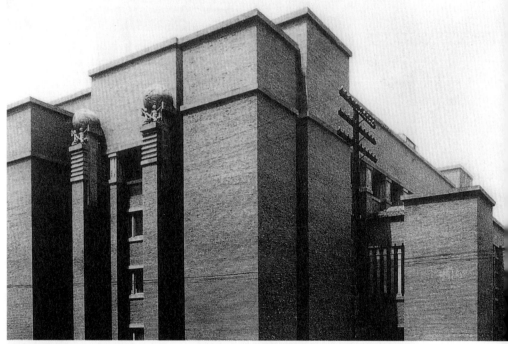

上：拉肯大樓是萊特一生事業的轉捩點——從小格局升格至大建築。**1906**年完工，**1950**年代拆除。
下：萊特為拉肯大樓設計的四輪椅，漆鋼條及皮椅面，乃辦公桌椅的一大革新。

千里馬，也起不了作用的。」同樣地，台灣企業家徐旭東設立了遠東建築獎，每年獎勵優秀的建築師及其作品，他的作法也如同馬汀一樣令人由衷升起敬意。

　　一九〇五年，馬汀任職的拉肯公司打算蓋一座總部大樓。聰明的萊特一下就看出，拉肯

大樓（Larkin Administration Building）將是他事業的一大轉捩點——從小住宅升格至大型建築。為了推銷自己，他大言不慚地誇大他在艾德勒和沙利文事務所中的地位，比方說，當時人盡皆知的芝加哥集會堂，他聲稱自己是最大的功臣，馬汀也在一旁煽風。拉肯公司裡的任何反對聲音，馬汀都幫他擋掉了。

遇到馬汀，萊特真是走運！

一九〇六年完工，拉肯大樓顯現前所未有的氣派，莊嚴的立面，一如企業的大城堡，每一位來訪的客人無不睜大了眼睛；在實用價值方面，堅實的牆面也將工業區裡的噪音和空氣污染完全隔離。

拉肯大樓的內部是一廣闊的長方形空間，中庭有五層樓高，周圍嵌滿一座座露台，樓梯設在角落。萊特將主要量體在內部圍繞著一個中央垂直挑高的採光中庭，在那空間裡又形成一個開放辦公室。

同時，萊特將所有服務空間、管道系統及逃生樓梯皆安排於辦公空間的四周，光線自天窗投射而入，漫射在開放的平面。如此一來，員工有種置身大家庭的親切感。同樣的手法，萊特也運用於詹森公司總部。

可惜今天，這座二十世紀初現代建築辦公大樓的經典作品已經不復存在。戰後時興附設停車場的建築，拉肯大樓顯然被視為過時的產物，在一九五〇年代拆毀，原地改建新的大樓。

幸好，自拉肯大樓之後，由於美國文化界不斷的呼籲，萊特的大部分建築被列入「國家歷史地標」，可以買賣，也可以維修，但絕對不能更動手腳，更不允許拆了它。

中途花園

一九〇五年在橡樹園的巔峰時期，萊特共接到十三件委託案；一九〇九年揮手而去，他手上也還有十件委託案未完成。至次年，案子只剩下五件而已。到了一九一一年，又增加到八件。但在一九一二至一九一三年

Frank Lloyd V

間，平均每年只有三件案子。但是，其中有個案子卻是非常知名。

中途花園（Midway Gardens）佔了芝加哥的一整條街區，一年四季天天舉辦音樂會、舞會，市民也可以在那兒享用美酒、佳餚，風格仿自德國的露天啤酒屋（beer garden）

這座建築有三十五萬美金的預算，蓋好以後業主很滿意，市民也期待著這個新的社交場所。萬萬沒有想到，中途花園剛開張便遇上一九一九年禁酒令，店家從此不能賣酒，客人也就沒興致上門。

連續虧損了兩年，中途花園終於轉手讓人，一九二九年拆除，令人扼腕。

芝加哥／中途花園，**1913-1914**年，仿自德國露天啤酒屋的格調。

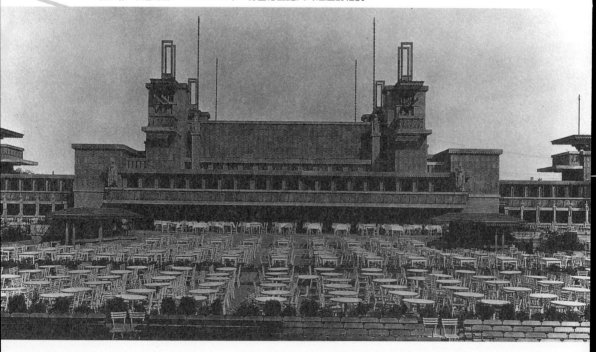

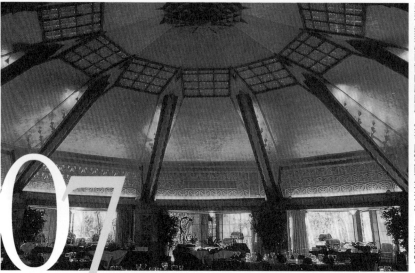

亞利桑那州巴爾的摩飯店，宴會廳穹薩頂天花板，金碧輝煌。

Frank Lloyd Wright

07

花磚、馬雅風、金字塔柱

萊特喜歡將他的想像靈思一而再、再而三運用到建築上，不斷做新的嘗試，大膽使用新的材料及新的方法。但在實驗過程當中，也不斷有新的錯誤，再從慘痛的教訓中汲取經驗。

——建築學者　希區考克

看房子，尤其是看漂亮的房子，所謂的豪宅，成了我在亞利桑那念書時最大的消遣。

鳳凰城一帶，私人房子不時興砌圍牆，從路旁可以看進去，看到前院花園及房子的臉——圍牆砌在後院。一入夜，藉著窗口透出的燈光，還可略見室內布置。我常租了一輛車，沿街漫無目地的逛，穿過長街和短巷，只為了驚鴻一瞥路旁的房子。若看不過癮，再繞一圈。但不能逗留，免得行跡可疑，人家可能去報警。

有個美國女同學家住天堂谷，一回特地帶我去看她家附近的房子。天堂谷是有錢人住的地方，英特爾的前任執行長安迪‧葛洛夫（Andy Grove）退休以後的接班人貝瑞特（Craig Barrett），他的家就在天堂谷，每個禮拜自己開飛機到加州上班。天堂谷一帶，還有與台灣關係良好的已故參議員高華德（Barry Goldwater）的家，他在院子裡裝設超級大耳朵，據說在越戰期間可以直接與駐越美軍通訊。

天堂谷，也有幾座萊特蓋的私人住宅，都只能開車一瞥。

我也曾多次開車到亞利桑那州畢爾特摩飯店（Arizona Biltmore Hotel），附近一片高級住宅區，每一座豪宅各有各的長相。

亞利桑那州畢爾特摩飯店

亞利桑那州畢爾特摩飯店（1927）
Arizona Biltmore Resort & Spa

24th Street & Missouri Avenue
Phoenix, AZ 85016
電話：**（602）955-6600**
http://www.arizonabiltmore.com

亞利桑那州畢爾特摩飯店有道謎題至今未解，究竟誰才是這家地標飯店的設計者？萊特？還是莫卡塞（Albert Chase McArthur）？根據今天建築史家研析的結果是：莫卡塞是做初步的整體規畫，其他細部的功勞則歸

Frank Lloyd Wright

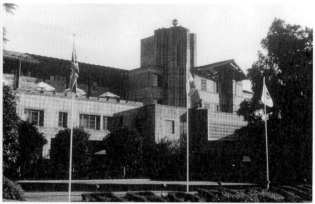

左：亞利桑那州畢爾特摩飯店使用的預鑄花磚圖案——棕櫚樹。
右：用了二十五萬塊預鑄花磚打造而成的亞利桑那州畢爾特摩飯店。（成寒 攝）

於萊特。

　　話說莫卡塞的兩名兄長因代理汽車經銷賺了大錢，在鳳凰城郊區買下一塊面積達數百畝的空地，打算蓋一座避寒度假飯店，預算是一百萬美元。莫卡塞曾在橡樹園擔任過萊特的助手，如今已是獨當一面的建築師，肥水不落外人田，他們便請自家人來挑起設計的任務。

　　在此之前，莫卡塞已見識過萊特在加州設計的四座花磚屋，萊特的兒子洛伊（Lloyd）也另外為人設計了十一座。他於是有了主意，這種預鑄花磚既漂亮又便宜，用來蓋飯店正合適。

　　一九二八年二月莫卡塞打電報給萊特，提議聘請他們父子倆當顧問，到現場監督作業。那陣子，萊特的案子不多，閒著也是閒著。於是答應接受每月一千美元的薪資，連續聘用七個月，等飯店正式開幕時，另付尾款七千美元。

　　照洛伊的初步估計，以當地便宜的墨西哥勞工及就地取取材，每塊混凝土花磚的本錢僅五毛六分。這樣的價錢，無論如何都很划算。預鑄花磚

亞利桑那州畢爾特摩飯店，餐廳天花板鑲金箔，牆壁以花磚砌成。

有二十九種不同的花樣，可拼成各種不同的組合圖案。

亞利桑那州畢爾特摩飯店結合了高級華宅社區、高爾夫球場、網球場、會議兼度假中心等功能，預料可以吸引上流社會階層前來置產，一般企業則可以利用飯店開會並做休閒活動。

然而，他們沒有料到的是，在沙漠中蓋一座飯店有如海市蜃樓般空想，即使在當時勞工如此便宜的條件下，這家飯店仍無法避免耗資龐大、施工困難等重重問題迭生。因為當初，飯店所在的那片土地漫無人煙，處處荒涼。飯店只能自行挖掘水源，且是該州第一家使用地下電力管線的單位，而這些都要投入大量的資金。

一座臨時設立的預鑄混凝土磚廠日夜不停地運轉，依工程進度趕工，預計需生產二十五萬塊磚才足夠蓋成一家大飯店。然而破土未久，他們立刻發現原先的一百萬美元預算早就不敷支出，於是又陸續吸納幾位金主投資，工程作業才不致中斷。

等到一九二九年二月飯店終於開幕，它的豪華與氣派無一處不令參觀者咋舌。二十五萬塊預鑄混凝土花磚疊砌而成的外牆，一百零五公尺寬的立面，呈現雅緻的整體美，看來更像阿茲特克（Aztec）的堡壘，而不像度假飯店。

大廳花磚柱上嵌入箱型燈，在夜晚發著光。宴會廳的天花板鑲金箔，以整片黃銅打造的屋頂，稱得上金碧輝煌。萊特精心設計的燈飾及玻璃壁畫，頻頻吸引住參觀者的目光。然而，當眾人讚賞之餘，莫卡塞兄弟卻怨嘆連連，由於一年前股市大崩盤，莫氏的雄厚財力也跟著付諸東流，他們眼看著飯店蓋好，竟無力再撐下去，只好將經營權拱手讓給箭牌口香糖大亨瑞格利（William Wrigley）。

在新老板的支持下，亞利桑那州畢爾特摩飯店幸運地熬過美國經濟大蕭條時期，如今已成為全美數一數二知名的高級度假飯店。

名人及富翁紛至沓來，軼事頻傳：男星克拉克蓋博（Clark Gable）在

打高爾夫球時掉了結婚戒指；據說作曲家歐
文‧柏林（Irving Berlin）在投宿這家飯店期間
譜下《白色聖誕》（White Christmas）這首紅
透半邊天的歌曲。

蜀葵居

蜀葵居（1917）
Hollyhock House

**4808 Hollywood Boulevard
Los Angeles, CA 90027**
電話：（323）913-4157

　　萊特在東京蓋帝國飯店期間，每年回美國
待半年，同時接了幾樁設計案。一個女業主，
在洛杉磯橄欖山（Olive Hill）上有一塊地——
巴斯達兒（Aline Barnsdall）女士出身富裕，
熱愛戲劇和藝術。她對房子有自己的看法，有
自己的意見，絕非萊特心目中的好業主。案子
剛談妥，兩個人就開始爭論不休。

　　「蜀葵居」（Hollyhock House）的名字取自
附近蔓生遍地的蜀葵，完工於一九一七年。在
當時被視為過氣的模仿之作，如今命運大不
同，建築界一致公認它是後現代建築之光，也
是萊特畢生的經典傑作。

　　由於業主選定蜀葵花作為裝飾上的主題，
萊特便決定設計成與當時加州流行的西班牙中
世紀式建築迥然不同的格調，同時又能表現出

▲蜀葵居的門廊。

Frank Lloyd Wright

上：蜀葵圖案牆柱。
下：史托瑞之家的預鑄花磚圖案。

業主愛好戲劇的個性。

竣工後的蜀葵居，有著濃濃的印加文化的馬雅風，氣勢輝煌，令人一眼難忘。

馬雅風格

萊特在最後一部著作《一個證言》（A Testament, 1957）提到他對南美馬雅遺址的欣賞：「那些偉大的美洲經典之作都是土地建築（**earth-architecture**）──巨大塊體在寬闊的石板平原上升起，整個塑成了一座山，成了一個高原，融進了綿延的山脈之中，而廣大的平地就被石造的建構體給圍繞了起來，這些就是人類的創造，它是宇宙的，像太陽，像月亮及星星。」

馬雅風格，萊特一用再用，尤其是加州的四座花磚屋，在造型上都不脫馬雅的味道。

一九二三年至一九二四年間在加州好萊塢和帕沙迪那（Pasadena）兩地，萊特共設計了四座房子：密勒之家（Alice Millard House）、傅里曼之家（Freeman House）、史托瑞之家（John Storer House）、恩尼斯之家（Ennis-Brown House）。依地緣來看，這些生意多半因蜀葵居關係牽連而來。

當然，這幾座房子比起蜀葵居，在規模上簡直是小巫見大巫。如傅里曼之家佔地僅四百五十七平方公尺，但是小歸小，看起來卻精緻

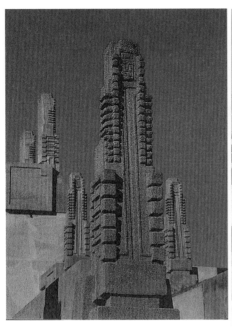

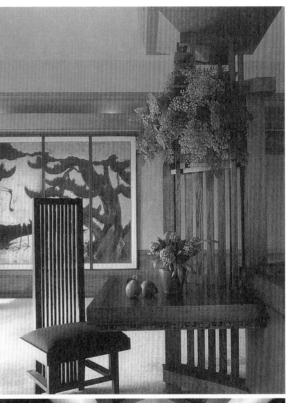

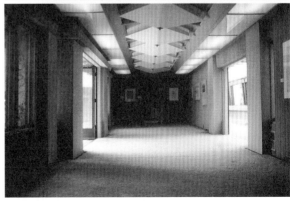

上：蜀葵圖案混凝土柱。

右上：屏風、椅子與盆栽的對唱──蜀葵居有濃濃
的和風味道。

右下：蜀葵居中庭之東側。（黃健敏 攝）

Frank Lloyd Wright

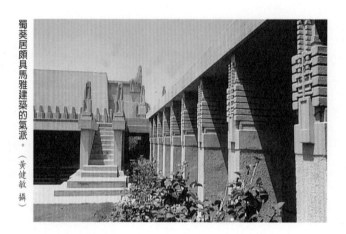

蜀葵居頗具馬雅建築的氣派。（黃健敏 攝）

典雅，像一件藝術品。由於位處山坡地，萊特便利用這個特點，把入口嵌入花園圍牆中的大門，面對著主屋，而屋的背後，一片自然美景盡收眼底。

　　因為花磚屋實在太漂亮了，以致於有對夫妻感情已經絕裂，卻都捨不得搬離他們的房子。

預鑄花磚屋的缺點

　　萊特喜歡將他的想像靈思一而再、再而三運用到建築上，不斷做新的嘗試，大膽使用新的材料及新的方法。但在實驗過程當中，也不斷產生新的錯誤，再從慘痛的教訓中汲取經驗。

　　萊特在這組建築中採取與過去不同的作法：預鑄混凝花磚。事先大量製作模矩，然後將完全相同的形組合起來。設計細部時，大部分的時間、精力都花在材料的接頭上，為此萊特和兒子洛伊發明了一種以水平及垂直鋼條連接的方法，使建築師的工作變得簡單，成效也特別簡潔。模矩也提

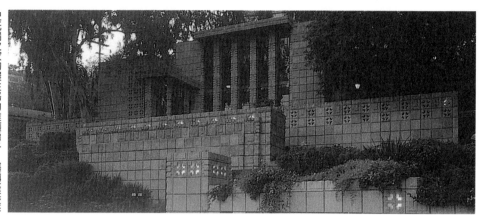

史托瑞之家的屋主努力維護房子，堪稱整修萊特建築的最佳典範。

供美學上的優點：能找出單元間的關係，互相配合、複製及掌握共同的特徵。當然，最大的好處是：造價便宜和縮短施工時間。

雖然說萊特設計的這些花磚屋從裡到外都很中看，帶有強烈的戲劇性涵意，卻又自然呈現。然而許多年過去，花磚屋的缺點卻漸漸顯露，如面積最小的傳里曼之家，當初以一萬一千多塊預鑄混凝上花磚打造，看來好像堅實牢固，等房子蓋好，才發覺這批建材竟如此易裂、易碎，不堪一擊。混凝土花磚本身的多孔性，也很麻煩。傳里曼之家的現任屋主抱怨道，他持水管朝牆壁噴水，即使噴上一整天，也不會有半滴水流下來。多孔性，意謂著這些預鑄混凝土塊像海綿一樣的吸水，尤其是雨水，而洛杉磯空氣污染帶來的溶解性酸雨，將使牆壁慢慢腐蝕，不知哪天會頹圮傾倒。

加州之外，在奧克拉荷馬州還有一座花磚屋。

小萊特六歲的表弟李察‧瓊斯（Richard Jones）請萊特為他蓋新居「西希望」（Westhope），面積兩百六十平方公尺，以紀念自己的父親。

這是萊特最後一次使用預鑄混凝土花磚，經過此次教訓，從此他便與花磚屋絕緣。落成後的「西希望」一如傳里曼之家的例子，牆壁像海綿一

Frank Lloyd Wright

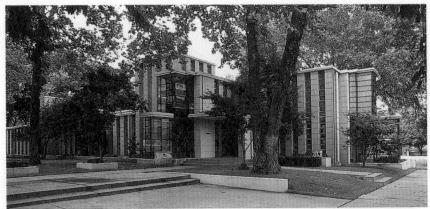

李察‧瓊斯之家「西希望」，從某些角度看去，它倒像是一座軍械庫，窗孔似乎可以安放槍座，朝外射擊。

樣不斷吸水。李察的女兒抱怨道：這屋子冬天太冷，夏天太熱。房屋以垂直取向，僵硬、呆板，乏味十足。從某些角度看去，它倒像是一座軍械庫，窗孔似乎可以安放槍座，朝外射擊。

　　儘管缺點多多，這座建築已被列入國家歷史地標。

安德登購物商場

安德登購物商場（1953）
Anderton Court Shops

周一－周六 **10am-6pm**
332 North Rodeo Drive
Beverly Hills, CA 90210

　　沿著比佛利山莊最昂貴的大街——羅帝歐大道（Rodeo Drive），往北走到三二二號，便會撞見萊特一九五三年設計的安德登購物商場（Anderton Court）。建築師黃健敏到了現場，拍下照片，然後告訴我：

Frank Lloyd Wright

「老實說，這座建築實在不怎麼起眼，但好歹是大師的作品。」

帶有幾分「裝飾藝術」（Art Deco）的味道，從屋頂上的金字塔柱及彎彎曲曲的坡道，可看出是萊特的手法。也許，也許他設計的時候，只是在玩扮家家酒，好玩而已？

朋友說他本來不太相信這是萊特的設計，但屋頂上的金字塔柱，給了他證明。一如馬林郡市政中心、第一基督教堂（First Chirstian Church）都留下高高的金字塔柱，彷彿建築師簽了名字似的。

林德荷加油站

萊特與其他大師不同的地方是，他大小案子都願意承接，而不是光看業主的身價。所以他設計了一座小小的加油站，也不值得大驚小怪。

建於一九五六年，林德荷加油站（R.W. Lindholm Service Station）以彩色水泥磚打造，銅屋頂連接懸臂樑伸出的長簷。座落於明尼蘇達州克羅葵（Cloquet, Minnesota），這是萊特「廣畝城市」構想的一部分。

在維吉尼亞州，有座加油站設

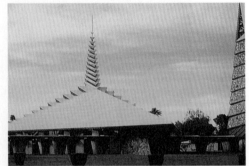

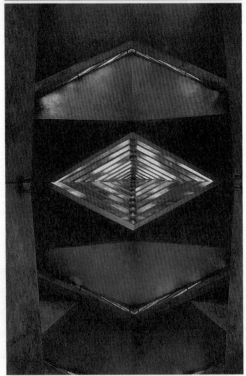

上：鳳凰城市中心的第一基督教堂也有萊特的標誌——金字塔柱。（成寒 攝）

下：第一基督教堂的天花板燈飾。

安德登購物商場，屋頂上的金字塔柱，是萊特慣用的手法。（萊特基金會 提供）

計成仿落水山莊的造型，這個創意靈感出自萊特，但實際上是加油站老闆自己的傑作。他很謙虛的說：「不怕您笑我東施笑顰，因為太崇拜大師，所以把自個兒開的加油站也設計成小落水山莊的模樣！」

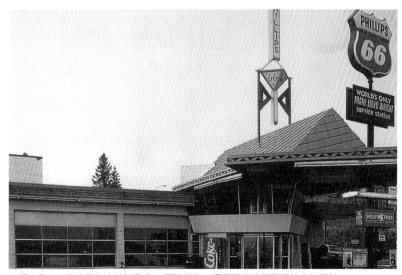

大師小作——林德荷加油站以彩色水泥磚打造，銅屋頂連接懸臂樑伸出的長簷。

08

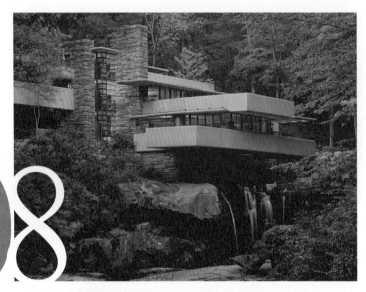

瀑布上的房子
世 上 最 漂 亮 的 私 人 住 宅

四月中旬的美東依然清冷，天空灰灰沉沉，霧從山頭緩緩湧來。空氣清澈，讓人想深深吸一口氣。遠遠地，汽車沿山道婉蜒爬升，隨峰迴路轉，在群山綠樹間，唯一可聽聞的是大自然的聲音。當車駛過橫跨小溪之上的橋樑，訪客急轉個彎，忽而，一泓瀑布隱約可見，瀑布之上，一幢漂亮的房子映入眼簾。又轉個彎，一旦進入建築的範圍，汽車與人分道而行，這時已經來到世上最著名的私人住宅「落水山莊」。

世紀第一建築

　　二○○○年底，美國建築師協會選出二十世紀美國建築代表作，落水山莊排名第一。這是萊特的畢生代表作，在遠離塵囂的賓州山間，藉山石落水，渾然天成，蓋成這幢鄉間住宅。萊特著名的「草原風格」，橫向建築，一如芝加哥的羅比之家，在此得到充分體現，並與參天林木形成鮮明對比。一泓奔瀉而下的落水，被創造性的融入建築設計之內，人在室內朝外望去，瀑布則「可聞而不可見」。

　　落水山莊室外的細部設計，可看出萊特對大自然的熱愛與運用。混凝土石板一片片嵌入原有的自然山石之內，有陽光的日子，自然形成光影斑駁的空間，有「土生土長」之感，是萊特對其「有機建築」的最佳詮釋。

　　一片片石板堆疊成牆柱，不加粉飾，如堆積木，又像千層糕。我倒是挺納悶，那些沒有加框、光溜溜的大片玻璃是如何嵌入石板縫隙中，而不應聲碎裂開來。

源起

　　落水山莊的屋主考夫曼乃匹茲堡百貨公司大亨。兒子艾加（Edgar Kaufmann jr., 1910-1989，他用小寫的 j，以區別於父親）歐遊歸來，拜讀過萊特自傳，對此人的理念大為激賞，一九三○年代曾到「塔里耶森學社」拜萊特為師。然後把建築師介紹給父親認識。

　　未久，考夫曼便邀萊特為他設計一座週末度假小屋，地點在賓州康那斯維爾市一處叫 Mill Run 的鄉下地方。那兒有山有水，一泓瀑布從石壁披掛而下，流到底下的「熊溪」（Bear Run）。考夫曼夫婦的原始構想，是人坐在屋裡能欣賞對面的瀑布，但萊特的想法從一開始就不同了，他想把房子直接蓋在瀑布之上。

　　「這樣一來，你們可與瀑布同住，而不只是看著它而已。」

　　一九三五年夏，萊特二度造訪熊溪，返家後幾個星期過去，不知為什

Frank Lloyd Wright

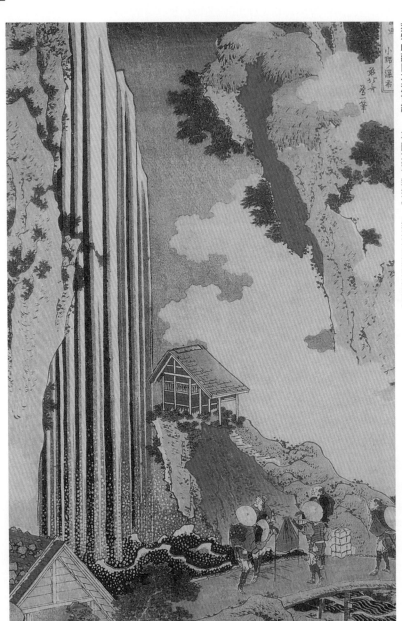

小野瀑布

為北齋改一筆

萊特收藏日本浮世繪——葛飾北齋《瀑布》，與落水山莊遙相呼應。

右：落水山莊　室外細部。（王怡丰 攝）

落水山莊室外細部的設計，充分展現萊特對大自然的熱愛與運用。混凝土石板插入原有自然山石之內，形成光影斑駁的灰空間，其「土生土長」之感，是萊特對其「有機建築」理論的良好詮釋。

左：落水山莊　庭園小品。（王怡丰 攝）

這一組庭院小品與落水山莊的室內家具一樣出自萊特的設計。萊特喜用自然材料，羊皮墊桌椅，與自然石板、石牆襯托，自成一景。

下：落水山莊鳥瞰，**1935**年建於賓州。（王怡丰 攝）

萊特的代表作落水山莊坐落於賓州遠離塵囂的森林中，借山石落水，渾然天成。他著名的「草原風格」橫向構築在此得到充分體現，並與森天的林木形成鮮明對比。

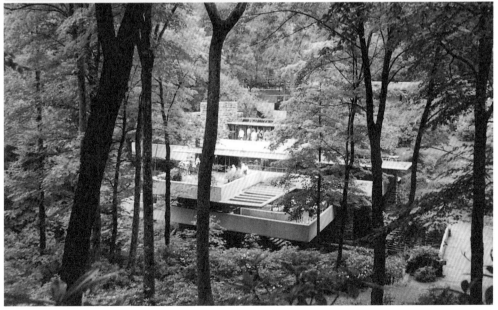

麼，一直沒見他著手繪圖。時間的鐘擺，在前後晃盪，晃盪，晃盪。直到有一天，考夫曼因洽公到密爾瓦基（Milwaukee），心血來潮決定來一趟春綠市，看看草圖究竟繪得如何。

萊特在工作室裡一聽到這消息，立刻在桌前坐下，一語不發。

密爾瓦基離春綠市僅一百四十英哩——催人的鼓聲愈響愈急愈烈。這時見萊特不慌不忙，拈起三張不同顏色的描圖紙，一張畫底層，一張畫二樓，剩下一張畫三樓。眾弟子圍在師父身旁，為建築史上既精采又緊張的一頁做了現場見證。

一名弟子後來回憶道：「我們全圍在桌旁，目不轉睛，其實心裡緊張得砰砰直跳。結果，萊特先生只花了不到三個鐘頭，草圖便已完稿。比例是八分之一英吋等同一英呎，截面、正面及細部全呈現在眼前，令人忍不住驚嘆。」

當考夫曼趕到，萊特把圖交到他手上：「看到這張圖，我想你會聽見瀑布流動的聲音。」

考夫曼顯然很滿意，喜形於色地：「這個設計，不必更動任何地方！」落水山莊就此孕育成形。

屋名「落水」（Fallingwater）是萊特取的，其實就是把「瀑布」（waterfall）一字拆成兩個字，左右對調罷了。

金錢就是力量

「金錢就是力量。」（Money is power.）萊特句句擲地有聲：「一個財富傲人的業主就應該住在氣派的房子裡，這是他向世人展示身分的最佳方式。」考夫曼也點頭同意。

當金錢擺在眼前，若建築師仍然使用次等的材料，而放棄或忽略在品質上力求講究，這種建築師無異犯了滔天大罪。這一說法，考夫曼也完全同意。所以當他告訴萊特只打算花三萬五千美元，最後卻追加至七萬五千

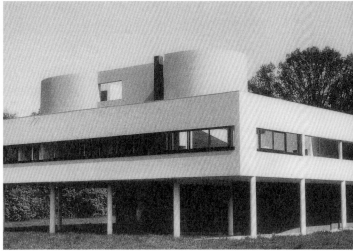

左：興建落水山莊，在山邊水間搭築的鷹架。（**Christopher Little** 攝）
右：柯比意設計的薩伐耶別墅。

美元，連同內部裝潢的五萬美元，遠遠超出業主的最初預算，也只好認了。

　　萊特一向慢工出細活，這一點考夫曼能夠品賞，而工程費超出了預算，他也從不抱怨。考夫曼可以說是萊特走投無路之際，驟然出現的一大轉機。考夫曼自認能夠識人，從萊特爽直從容的舉止中，可以看出他背後所隱伏的生命意識，歷練、挫敗與成功，如何培養著這個堅實強悍的靈魂。

　　本來只是想在山中蓋一座小木屋，沒想到落成以後，落水山莊竟成為二十世紀最漂亮的私人住宅。

　　從某些方面來看，落水山莊也和柯比意的薩伐耶別墅（Villa Savoye）有幾分類似：倚賴機器的協助，以新觀念取代舊形式。落水山莊以垂直石

堆為核心，房屋則環繞四周，形成了台階式的布置，以強調水平及垂直的方向構築，並且大膽使用鋼筋混凝土懸臂樑支撐；這也是萊特首度嘗試鋼筋混凝土。

　　落水山莊的名氣如此之大，每年遠從世界各地奔湧而來數十萬訪客，試想，這地點偏僻，不像來往紐約、舊金山那樣方便，一趟路猶如越過千山萬水；我從匹茲堡開了九十分鐘的車程。一棟房子的魅力有多大？甚至在一九三六年，建築完工之前，人們已紛紛議論起落水山莊。放眼至今，除了萊特，這個作風大膽的改革家，有誰敢在瀑布之上蓋住宅？而彼時的萊特，年已近七十，早超過別人正式退休的歲數。

　　落水山莊很快成為著名的展示品，建築外觀頻頻出現在各大雜誌、報紙和書上。歷經七十年的蛻變，它不僅維持三○年代的前衛風格，事實上，它是萊特的登峰造極之作，也是全美國建築界，以及全世界現代建築的天才之作。

人在屋中坐，瀑布穿堂過

　　就萊特而言，建築應與環境渾為一體，美化環境，而非破壞環境。在設計落水山莊時，依他的一貫作風，不單設計房子本身，連同周圍的森天林木一併考慮進去，屋內的家具和擺設也同時規畫在內。

　　進入二樓起居室，打通的流動空間，沒有任何隔閡。房間的一面全是窗，窗外是森林。萊特的想法是室內、室外空間連成一氣，將大自然的風景攬進屋裡來，所謂的「借景」效果。

　　到處都可見紅色。這是切羅基紅（Cherokee Red），萊特一向最愛的顏色，連他的私人座車也漆這種顏色。從紅色的窗框到紅壁爐，紅沙發到紅地毯，呼應著大扇玻璃窗外的綠意，暖暖的紅配上涼涼的綠。長沙發沿窗擺置，看樣子，開派對時坐滿了人，空間仍覺綽綽有餘。

　　考夫曼事先對萊特的癖好有所聞，曾向他表示：

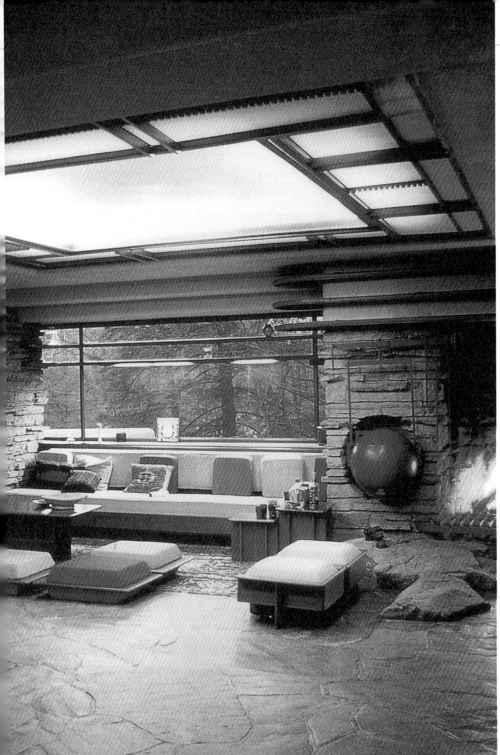

起居室的地板是原石鋪成，從採石場整塊挖來，未經切割琢磨，粗糙的紋路爬梳過石頭表面。

Frank Lloyd Wright

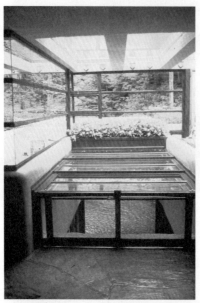

萊特將雲蒼與水流，同時引進落水山莊室內。由客廳的這道階梯拾級而下，一泓清溪悠悠流過。（胡碩峰 攝）

「萊特先生，我真的不太喜歡紅色。」（Mr. Wright, I don't really like red.）

「別擔心，你遲早會習慣的。」(Don't worry. You'll get used to it.)萊特答道，充分展現他的霸氣。

客廳的一角，萊特刻意設計成業主最喜愛的位置：上有天窗，人可以躺在屋子裡曬太陽，聽瀑布奔流聲；低首可見溪流，仰頭可觀星空。

而房子的前花園在哪？就在瀑布之上。那些年頭，考夫曼一家人週末來到山莊度假，晨光中醒來，由客廳的石階拾級而下，通往溪流，然後跳入瀑布裏游一圈，再回屋裡，放上一張悠揚的七十八轉老唱片，在樂聲旋律中享用早餐。客廳的地板是原石鋪成，從採石場整大塊挖來，未經切割琢磨，粗糙的紋路爬梳過石頭表面。

多少年來，愛因斯坦來過。二十世紀建築界四大師之一、包浩斯學院創辦人葛羅培斯的腳步輕輕踩過，同行一幫人包括布魯意（Marcel Breuer）、納吉（Moholy-Nagys）等人，散會後，在聖誕節的大雪紛飛中

搶救落水山莊

等等，別太用力拍手，這房子已經很老很舊，禁不起的！

當然，這不過是玩笑話罷了。老房子，經過時間的千錘百鍊，愈顯其風姿典雅，漂亮的造型烘托而出，看著看著，怎不令人感動，令人嘆息，任誰都忍不住想要鼓掌喝采！而，拍拍手，就算再用力，也不致於把整座房子拍得轟然倒下吧？

光陰讓建築變老

一座建築之所以美，有許多種不同的理由。將滿七十年歷史的落水山莊，其迷人的地方在於它所蘊藏的詩意與隱喻。落水山莊是二十世紀現代主義最著名的傑作，彷彿漂浮在瀑布之上，流動的室內空間，充滿萊特的註冊商標：隨意呈堿的擺設、嵌入的家具、切羅基紅的窗框。然而，七十年的時光能讓一個人的容顏變老，身材走樣，那麼建築呢？再美的房子又豈能逃過光陰走過留下的痕跡。

有些房子蓋好以後，屋況如何，端看屋主是否有用心照顧。說實話，考夫曼一家對待落水山莊可說無微不至，光是外牆就髹漆好幾遍，用的是特別訂製的漆。然而，維護這座房子又談何容易。雖然從屋內看不出來，但實際上，上下露台已經逐漸塌陷。當考夫曼一家還住在山莊裡，這問題就已經困擾著他們。據說考夫曼在世時，常常憂心懸臂露台不知何時會垮下來──幸好終究沒有發生。

一九五六年八月，熊溪突發的一陣洪水來勢洶洶灌進矮牆，穿透露台地面，滲進房間裡，把家具和地板滴得濕淋不堪，發霉腐爛。通往溪流的那道階梯浸泡過水，搖搖欲墜，只好重新改建，加了鋼筋支架。

現代建築最佳典範

在哥倫比亞大學教建築史的小考夫曼在
《落水山莊》寫道:

「一九五二年,因為某種困擾,我母親在
落水山莊離開人世;使這地方長久籠罩著陰
影。」他母親的困擾究竟是何原因,外人無從
了解,但事實上她是舉槍自殺,離落水山莊幾
公尺遠的溪流處。三年後,考夫曼也撒手人
寰。

考夫曼過世,落水山莊由兒子繼承,到一
九六三年兒子又將這座房子捐給西賓州保護協
會(Western Pennsylvania Conservancy,以下
簡稱WPC)。在捐贈典禮中,小考夫曼致辭
道:「這樣的一個地方,誰也不能佔為己有,
這是屬於全人類的傑作,而非個人的。多年
來,落水山莊的名氣漸響,漸為世人所推崇,
堪稱現代建築的最佳典範。它是一項公共資
源,不是私人恣情享受。」

可是,房子越來越走樣,是每一位屋主的
惡夢!

在捐屋的同時,考夫曼基金會也捐出五十
萬美金供建築維修之用。在一九八○年代以
前,落水山莊的維修工作多半由考夫曼家自行
負責,後來落在WPC肩上,維修重點在修補及
重漆混凝土表面。打從接收落水山莊以來,
WPC已募集相當充裕的資金,一步步進行房子
修葺工作:一九八一年換新屋頂,後來又陸續

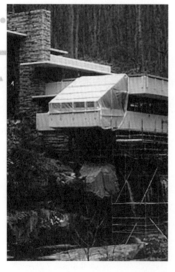

塑膠布覆蓋露台,底下則由鷹架
支撐著。(**Courtesy of WPC**)

注意到新的問題叢生，如結構上有瑕疵、舊玻璃換成紫外線濾光玻璃，以及翻修所有的木工家具。

震驚！

萊特曾說，好的建築是美化了環境，而不是破壞了環境。落水山莊充份體現萊特的渴望，呼應了大自然的美，讓建築與大自然渾為一體。然而，它像神一般的偉大工程技術卻是激進的，前所未見的。落水山莊運用懸臂樑的原理，使一樓主露台伸出牆面達五點五公尺，房子本身彷彿能三百六十度環顧四面八方。事實上，就因為它的大膽設計，使日後維修工作成為一項艱鉅的挑戰。

自一九三六年築成以來，結構出現的問題愈趨嚴重，只能以一個詞來形容：「震驚」。

一九九四年，WPC決定敦請紐約一家由席爾曼建築師帶隊的席爾曼結構公司（Robert Silman Associates），以不具毀壞性的方法全面勘查主露台的懸臂樑構造。結果指出，主露台並非獨立的懸臂樑，它所承載的重量會延伸至客廳那一層，互相加重彼此的負擔。

當年，營造工人在業主考夫曼的撐腰下，偷偷在混凝土內塞入比萊特要求數目更多的鋼筋，本來大家還以為這就是露台塌陷的原因。

直到勘查結果方知，若沒有當年鋼筋的補強，落水山莊恐怕早就垮了。可是如此的補強仍嫌不足，主臥室露台的混凝土矮牆的裂痕依然繼續擴張。席爾曼對這些露台進行調查和分析，運用先進科技如沖擊式雷達、超音波、傾斜度測量器及電腦模型來探測房子，以決定到底從何著手。診斷結果顯示，客廳和主臥室的懸臂樑已超過負荷。倘若此刻不採取補救措施，重整結構的話，落水山莊宛若比薩斜塔，傾斜一斜一再傾斜，有一天，這座房子將會應聲迸裂開來，轟然倒塌在熊溪裡。

為了遏止主露台已下陷十八公分的情形繼續惡化，影響結構安全，

WPC已在一九九七年安裝臨時支撐。

由於落水山莊在建築史上的重要性，維修作業勢必成為一項爭議。於是，在一九九九年四月十日，WPC召開一場建築論壇，邀請各界專家與會，評鑑席爾曼提出的勘查報告，其中包括來自哈佛大學、哥倫比亞大學等名校的建築學者，以及萊特的孫子——建築師艾瑞克·萊特（Eric Wright）。經過他們的認同批可，才可真正開始動工，興建能支撐更久遠的結構。

工人在主樑上鑽孔，準備做後拉施力。　　維修過程中，客廳地面的混凝土樑和桁架暴露在外。

懸臂樑的結構有若跳水板，其一端靠岸，另一端則誇張伸出，容許更多的空間，而少了牆的阻隔。結構工程師建議採取一種技術叫「後拉施力法」（post-tensioning），讓客廳和主臥室的懸臂樑下沉現象打住。最初先求穩固，然後再把懸臂樑的下陷拉直。而且，還不能一下子把它拉直，如果沒有先做好穩固的工夫，用力一拉就會龜裂。

為了做後拉施力，專家經過精確計算，在客廳的三面混凝土樑邊架設高強度鋼索，從上盤繞至混凝土底端，再繞至中央的樑上，然後延伸至客廳的南面矮牆外邊，並安裝一部後拉施力千斤頂。在每一股鋼索上後拉的

力量達一百噸，相當於每一支樑施力兩百噸，如此一來，強大的後拉施力可以與樑的內部壓力抗衡。最後把千斤頂移去，剪掉矮牆內的鋼索。

然後，再修補一下混凝土表面，讓全部過程幾乎不留痕跡。為了使承載重量由客廳適度轉移到主露台，在四支鋼製「T」型窗的正上方混凝土樑兩面也將以鋼索加固。

大部分的老房子都有漏水的問題，萊特的建築也不例外。有的甚至還更糟，因為他喜歡平面屋頂，即使那地方會下雪。落水山莊的屋頂、露

落水山莊外圍的客房屋頂全面換新。

維修工人將六公尺長沙發椅背搬到臨時儲藏室。
（**Courtesy of WPC**）

台、天窗、窗框沒有完全密合，更有可能會滲水。

落水山莊另一個問題是濕氣滲透，其嚴重性已相當於結構上的瑕疵。當務之急是將目前的屋頂換成可防水的屋頂。露台的作法亦同。

一千一百萬美金搶救

落水山莊的維修作業始於二○○一年十一月，比原定的計畫晚了兩年，因為萬事皆備，只缺資金。

這樁維修工程的估計費用包括落水山莊建築本身、環境景觀及室內裝

潢等，高達一千一百五十萬美金，重點則放在加強及穩固懸臂樑的作用，其他部分有：房屋細部修繕、鋼製窗框和門框、萊特設計的木工家具、起居室走下溪流的那道階梯的支撐鋼架、石牆外部的清潔及髹漆、以及整座建築的防水功能。新的供水系統及「零排放」廢水處理系統也列入維修計畫中。

WPC已募集一千一百萬美金，其中九十萬一千美金來自白宮編列的「搶救美國的珍寶」歷史保護基金；三百五十萬來自賓州州政府；其他部分由蓋帝基金會、國家藝術基金會，以及社會大眾等慷慨捐款。

WPC主席施威格說：「我相信，最好的藝術能透過歲月傳達它的信息。它以深沉而耐人尋味的方式訴說著最重要的事物。它給我們上了鮮活的一課，提醒我們以新的方式思考和行動。落水山莊於我如此，我想對於來自世界各地的參觀者亦如是。」

建築瑕疵，無損大師聲譽

一九九七年，一支臨時的鋼鐵支柱安裝在起居室底下，只是暫時將下陷情況打住，但並沒有把它拉直。直到二○○一年，工程師使用後拉施力法，打算把懸臂樑拉直，才能將根本問題解決。但額外的使力只想抬高一些，但不必抬至原來的高度，以免裂痕擴大。

這樁維修作業格外辛苦。連客廳及露台地面鋪砌的六百多塊天然石塊也一一編了號，以便將來可以再拼填回去。

在修繕過程中，難免有些犧牲，不得不拆掉了一些東西：如考夫曼當年特別訂作的玩意兒──二十七公分高的馬桶，曾經讓訪客連連抱怨道：「連我家的垃圾桶都比這還高！」

「所有的缺點都是屬於結構上的，」席爾曼說：「否則我們也不敢接手。」

即使結構上有缺失，卻不能因此抹煞萊特的天才稱號，落水山莊的價

值也絲毫無損。席爾曼說：「我們整修過萊特的七座不同建築，」他解釋道：「每一座建築皆有截然不同的體驗，每一座皆為大師傑作。」

「房子在蓋了七十年後出了一些結構上的問題，我不認為這會影響到大師的聲譽。」紐約市立學院城市規劃研究所所長索金（Michael Sorkin）有感而發：「萊特走在實驗的邊緣，想必要負擔某種程度上的風險。」

當年蓋落水山莊共花費十五萬五千美金，其中萊特的設計費是八千美金。而今維修費呢？——一千一百五十萬美金。

落水山莊，自二〇〇一年十一月起關閉全屋，進行維修作業。在動工過程中，落水山莊依然對外開放，周末舉辦「戴安全帽導覽」（hard-hat tour）——每個人要頭戴安全帽。一張門票五十塊美金，不算便宜。然而，這是此生唯一機會可以目睹落水山莊開膛破肚，維修工人將客廳的六公尺長沙發椅及其他可移動的家具搬到臨時儲藏室裡，地面的混凝土樑和桁架暴露在外，露出真面目示人。但請注意，只准看不准摸。一旦落水山莊維修完畢，這幕情景將不復見。

落水山莊的初步維修作業，已於二〇〇二年三月十一日告一段落，四支主樑的其中三支以及東西向的桁架使用後拉施力法，相當成功，整座房子抬高了五公分。接下來動工的是客廳，鷹架則在四月份拆除，其他主要結構部份則尚需三年的時間慢慢磨。無緣至現場參觀的人，也可以買全程紀錄片錄影帶回去看。

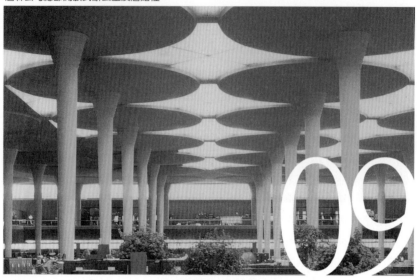

Frank Lloyd Wright

詹森公司總部開放式辦公室及蘑菇柱。

09

流線型
蘑菇與風箏

—— 詹 森 公 司 總 部 與 「 展 翼 」

光滑的線條、
圓弧形邊緣，
去掉稜角——
原來，建築也可以如此「流線型」。

繼馬汀、考夫曼兩位貴人之後，一九三○年代，一位重量級的業主賀伯‧詹森（Herbert F. Johnson）也受到萊特狂妄、自負的作風所吸引。這回，萊特真是走運了。

一流的口才

賀伯‧詹森是詹森油蠟公司（Johnson Wax Company）創辦人之孫，有意在威斯康辛州瑞辛蓋一座新辦公大樓，他本來已有了合適的建築師人選，但萊特神態自若，毫不留情地抨擊詹森的說法。

「他抨擊我，」詹森日後回憶道：「我也抨擊他，我們針鋒相對，經過幾個回合，我承認實在講不過他……。他擁有一部林肯汽車，我也有一部，那是我們倆唯一的共同點。其他任何方面，我們爭辯不休，彼此都氣得很想扭斷對方的脖子。」

可是在盛怒之餘，詹森倒也不忘暗暗反思：「這傢伙能講得那樣理直氣壯，想必真有幾把刷子！」

萊特天生一流的口才，幾乎沒人比得上。建築評論家柯克（Alistair

詹森公司總部草圖。（萊特基金會 提供）

Cooke）形容：「他的語調精準、有力，」他如此分析道：「他的聲音極富魅力，五十年來不知誘惑了多少位企業家、大學董事會、石油大亨、百貨大亨、主教、日本天皇……，很少人能不被他說動了心。」

詹森公司總部

詹森公司總部（1936）
Johnson Wax Administration Building
導覽須先預約
1525 Howe Street
Racine, WI 53403
電話：**（262）260-2154**

　　無論在人生或藝術方面，萊特的作風反覆無常。

　　反覆無常，令他不斷改變自我風格，不斷嘗試新方法。他曾經告訴弟子塔佛：「昨天我們做過的，今天就不再重覆。明天我們不做的，後天也不會拿出來做。」萊特的這種作風恰與密斯迥然相異，密斯喜歡把同樣的風格不斷修飾，反覆改正，直到它臻於完美為止。

　　另一種說法是，萊特從不抱著老套不放。他隨時參考最新流行趨勢，應用在建築上。一九三六年他為詹森公司總部（S.C. Johnson & Son Administration Building）做設計時，剛好吹起一陣「流線型」風，包括打

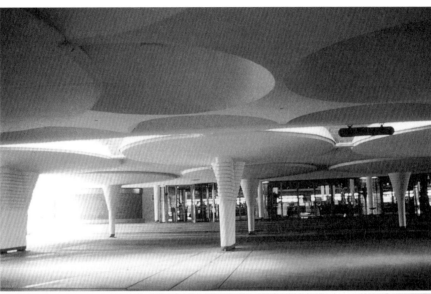

上：詹森公司總部／車道入口。（胡碩峰攝）

下：左邊總部大樓建於一九三六年，右邊研究大樓建於一九四四年。建築充滿流線型特色：光滑的線條、圓弧形邊緣、去掉稜角。（胡碩峰攝）

火機、收音機、自動點唱機、汽車、照相機都趕搭上這場時髦：光滑的線條、圓弧形邊緣，去掉僵硬的稜角。萊特立刻想到，何不蓋一座「流線型」公司總部？

詹森公司迥異於一般企業，它對員工採自由管理政策，也是美國首創讓員工分紅制度的公司之一。萊特運用了些許三十年前拉肯公司的手法：建築呈水平分布，內部是一廣闊的長方形空間，四周沒有窗戶，自然光從天窗直瀉而下，漫射在開放的大辦公室。

樓梯設在角落，圓弧形電梯充滿「流線型」味道。所有服務空間、管道系統及逃生樓梯安排於辦公空間的四周，如此一來，員工有種置身大家庭的親切感。

然而，眼看著即將開工，這座建築物的許可證遲遲卻沒發下來，因為當局不相信這一朵

左：當局不相信這一朵細長的蘑菇能夠支撐龐大的天花板重量，直到萊特當著眾人面前，用起重機把一塊塊石頭堆疊上去，證明它確實不會倒塌。
（詹森基金會 提供）

右：詹森公司總部，圓弧形電梯。

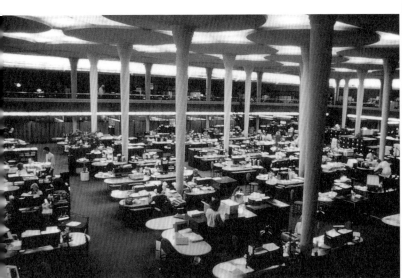

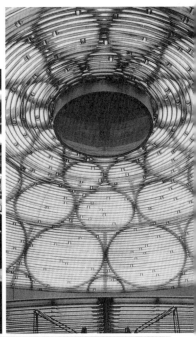

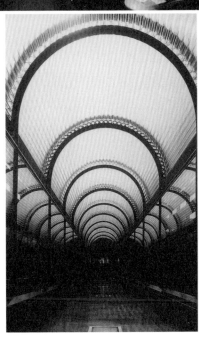

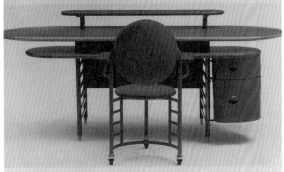

左上：內部是一廣闊的圓形空間，樓梯設在角落，光線自天窗投射而入，漫射在開放的辦公大廳。（胡碩峰 攝）

右上：詹森公司總部接待廳，玻璃管構成的天窗，將自然光線引進室內。

左下：詹森公司總部通往研究大樓的空中走道，上有由玻璃管構成的遮篷，可擋風避雨，還有天然光。（程宜寧 攝）

右下：萊特為詹森公司總部設計的流線型辦公桌椅——鋼、核桃木與布套的組合。

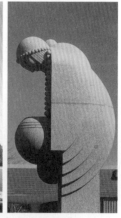

Frank Lloyd Wrig

細長得像「蘑菇」的柱子能夠撐得住天花板，所以萊特現身說法，當著眾人面前，用起重機把一塊塊巨石堆疊上去，證明它確實不會倒塌。堆到十二噸重時，官方人員急切擋住他：「好啦，好啦，執照發給你就是了！別再往上堆了。」

但萊特仍不罷休，叫人繼續往上堆石頭，堆到三十噸重時，眾人嚇得往後退，離得遠遠的。只剩萊特一個人仍站在蘑菇柱的下方，他甚至伸出腳去踢幾下柱子，看它倒不倒。

接著又繼續堆石頭，最後堆到六十噸重時，蘑菇終於撐不住，垮了！

從任何角度望去，這座建築完全沒稜沒角。流線造型，在建築界前所未有。落成之時，風光地登上著名雜誌的封面。

然而，詹森公司總部也有它的缺點。一名主管說出心得：「在沒有電腦的時代，五十名打字員同在一個開放的空間內工作，乍見之下，像是一個溫暖的大家庭，然而真正置身其間，一舉一動互相牽扯神經，五十部打字機劈里叭啦齊響，有時會讓人發瘋。」

前些年，老友殷雄在芝加哥當律師，寄居於密斯設計的湖濱公寓

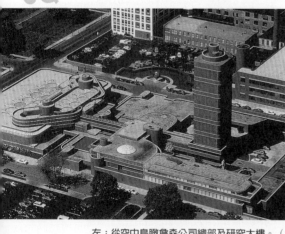

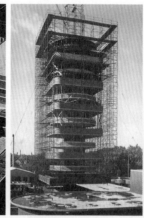

左：從空中鳥瞰詹森公司總部及研究大樓。（詹森基金會 提供）
中：詹森研究大樓建造過程中。（詹森基金會 提供）
右：詹森公司總部，戶外雕塑。（程宜寧 攝）

(Lakeshore Apartments)，有一次傳真給我《華爾街日報》的訊息——萊特設計的詹森公司總部，每一支蘑菇柱之間是採光屏，由於年久失修的緣故，縫隙之間竟成了老鼠的公寓。後來花了好些工夫，總算把不請自來的鼠客驅逐出境。

　　當年詹森公司總部費時三年完工，費用超出原定預算一倍以上，但詹森本人非常滿意，十年後再度敦請萊特出馬，在同一地點設計新的研究大樓（Research Tower），這回是高直、方柱形，同樣是沒稜沒角。形式取自樹木，根是地下室，莖幹是服務核心，枝葉則是懸樑的樓面。

「展翼」

展翼（1937）　Wingspread
導覽須先預約
周二、周三與周四　**9:30am-3pm**
**33 East Four Mile Road
Racine, WI 53402**
電話：（262）681-3343
http://www.johnsonfdn.org/whatwedo/wingspread.html

萊特為詹森設計的豪宅「展翼」，從空中俯看，形狀有如四葉風車。（詹森基金會 提供）

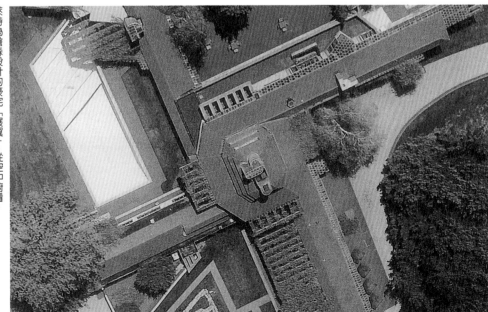

在一九三八至三九年間，詹森又請萊特設計一座私人豪宅「展翼」（Wingspread），坐落於威州風點市（Wind Point），造型非常獨特，若從空中鳥瞰，形狀有如正在旋轉中的四葉風車，真的，真的像極了。

「展翼」乃名符其實的豪宅。佔地三十英畝，樹林、池塘和小湖環繞其間。房子本身有一萬四千平方呎，如四翼優雅地伸展出去，彷彿飄浮在大地間。「我們把它取名『展翼』，若可能的話，它將展翼飛翔而去，」萊特說。

從寬敞、挑高十公尺的客廳可看出「展翼」的豪宅氣派。以磚造的大煙囪為主體，三層樓裡共有五座壁爐。在詹森和萊特的眼裡，壁爐象徵著家庭生活的中心。三排採光窗羅列，從地板延伸至天花板。整個房子的色調以萊特最愛的切羅基紅為主。

客廳的中央是壁爐，壁爐左側有一道螺旋梯。登上螺旋梯，穿過懸臂夾層，就爬上頂端的瞭望台。這座瞭望台是應業主的要求，非萊特原先的設計。據說詹森常一個人爬上去，觀察周遭的景況。

詹森一家人在「展翼」住了二十年，孩子漸漸成長，離巢自組家庭。自一九五九年起，詹森和夫人決定搬到隔壁的小房子裡，「展翼」轉為詹森基金會的用途。一九八九年，「展翼」被列入國家歷史地標。

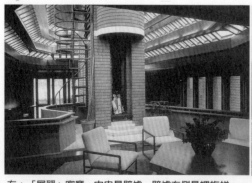

左：「展翼」客廳，中央是壁爐，壁爐左側是螺旋梯。
登上螺旋梯，穿過懸臂夾層，就爬上頂端的瞭望台。（詹森基金會 提供）
右：「展翼」的瞭望台。（詹森基金會 提供）

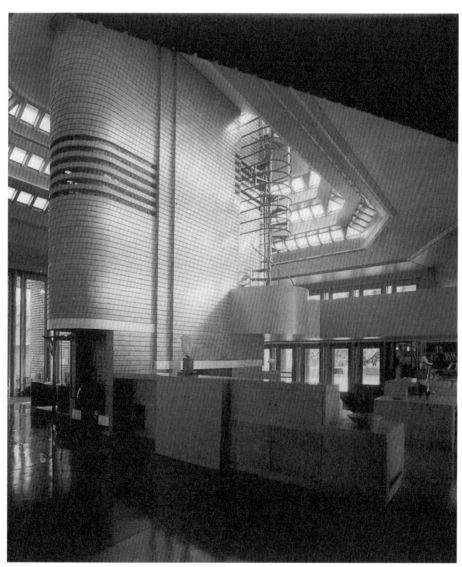

從寬敞、挑高的客廳可看出「展翼」的豪宅氣派。（詹森基金會 提供）

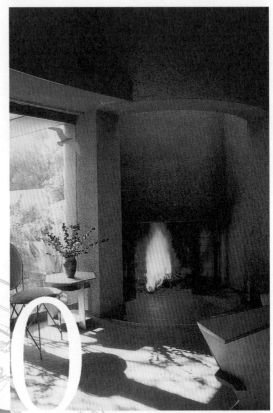

Frank Lloyd Wright

10

圓圈、迴旋及貝殼

「圓」象徵無限或永恆。

The circle symbolized infinity or eternity.

——萊特

紐約古根漢美術館

古根漢美術館/紐約（1956）
Solomon R. Guggenheim Museum

建築導覽須先預約
開放時間　周六－周三　**9am-6pm**
周五－周六　**9am-8pm**　周四休館
1071 5th Avenue
New York, NY 10128
電話：**（212）423-3500**
http://www.guggenheim.org

　　有人說它彷若飛碟，有人說它像貝殼，像螺絲，也有人說它有如洗衣機裡的旋轉滾筒，把裡面的衣物反覆翻轉、迴旋、迴旋……。

萊特在八十歲生日那天有感而發：「一個有創造力的生命是年輕的……。所以，你們怎麼可以認為八十歲已經很老？」
（萊特基金會 提供）

左：菲佛之家的客廳，圓形開放式壁爐的火光，映照著落地窗外的沙漠之冬。

打破房間是由四面牆所組成的

　　至今為止，世界各地共設立六座古根漢美術館，除了紐約及蘇活區以外，尚有拉斯維加斯館——設計者庫哈斯（Rem Koolhaas）、畢爾包館——設計者法蘭克‧蓋瑞（Frank Gehry），以及其他兩座由舊建築改造的柏林館和威尼斯館。然而，紐約館是始作俑者。

　　年齡會影響人的創造力、生命力嗎？從萊特晚年作品不斷問世，迭變的風格可以看出，年齡不僅不會影響一個人的創作，相對地，創造力旺盛的人會慢點老。

　　萊特設計古根漢時年已七十五，他在八十歲生日那天有感而發：「一個有創造力的生命是年輕的……，所以，你們怎麼可以認為八十歲已經很老？」

　　萊特晚年打破直線的企圖，打破「房間是

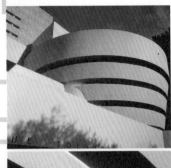

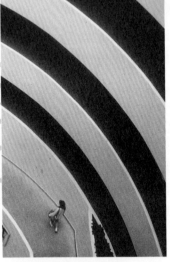

上：**1959**年萊特死後半年才完工的古根漢美術館，左後方矩形建築為**1992**年增建新館。（程宜寧 攝）
下：古根漢美術館的螺旋走道，迴旋、迴旋又迴旋……。（張青 攝）

由四面牆所組成的桎梏」，古根漢美術館就是一個很好的例子。這棟建築彷彿音樂般流動——一首三角形、橢圓形、弧形、環形和方形組成的協奏曲。「形」與「形」之間交互勾繞迴響著：橢圓形長柱反覆挑逗著幾何形噴水池和天井；環形是它的主旋律，從圓形大廳逐漸延伸至磨石子地板的鑲嵌圖案。

以圓形空間主導整個美術館，呈中空狀的六層樓建築，萊特的構想是讓參觀者先搭電梯至頂樓，再沿著坡道緩緩走下去，美術館的動線呈螺旋狀，環繞而上或而下，在任何一層皆可看到其他樓層及中庭，方向分明而且簡單，加上來自輻輳圖案穹頂的自然光線，一掃老式美術館以個別房間為單元的陰暗氣氛，真可以稱是美術館的重大革命。

怪建築搭配怪畫

萊特是在一九四二年接下這件案子，至一九五九年方告完工。古根漢美術館大膽簡潔的造形頗能反映出資者古根漢本人所蒐藏的幾位抽象派大師：康丁斯基（Vasily Kandinsky）、保羅‧克利（Paul Klee）、蒙特里安（Piet Mondrian）等人的畫作，既然畫的主題隨意而前衛，建築物所營造出的空間也恰如其分地與之相襯，有人如此形容——怪建築搭配怪畫，豈非相得益彰！

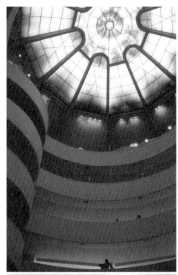

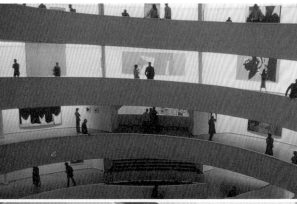

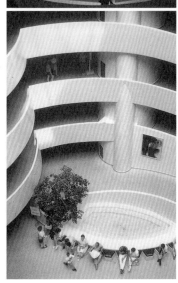

左上：天光由幅輳穹頂直瀉而下，一掃老式美術館的陰暗氣氛。
（胡碩峰 攝）
左下：亮晃晃的中庭是參觀遊客休憩的地方。（周位婷 攝）
右上：螺旋形參觀動線，從這一層可以看到另外幾層。（胡碩峰 攝）
右下：古根漢冬景，葉落牆似雪。 （胡碩峰 攝）

從外望去，古根漢美術館像一個流線形盒子，也像一枚鸚鵡螺，充滿了流動、不對稱、自由不拘的特質。其下小上大的弧狀建築造型，原本與紐約的傳統市容很不搭調。然而，這就是它的特色——與眾不同（difference）。

館內，開放的圓形大廳提供給參觀者獨特的，同時從各種角度欣賞藝術品的可能性，展覽廳如一道連續的螺旋形迴廊，蜿蜒而下。也可以這麼說，它根本沒有所謂的展覽廳，只有「走道」而已。

從來沒有一座美術館是這種參觀法。排除傳統的一間間陳列室，只剩下一彎螺旋坡道，由上而下，當然也可顛倒過來，由下而上。在任何一層皆可看到其他樓層及中庭。方向分明，非上即下，沒有別的出口。不像我參觀其他美術館，不管是在羅浮宮、香港藝術館、台北故宮，總有繞圈子的感覺，明明繞出去了還要再繞回來，免得看漏了一片牆。這個問題，古根漢美術館就不會發生。

不過，館方還是鼓勵遊客搭電梯上頂層，沿著坡道寫意漫步而下，內環層是牆，牆上掛畫，外環層則是扶手，繞呀繞，迴旋又迴旋。如果沒有人禁止的話，甚至連輪椅客、滑冰族都可以順著坡道快速直溜而下，毫無阻礙。

螺旋坡道環繞而成的中庭，寬敞的空間，自然光從天窗直瀉而下，遊客在此相聚、休憩、等候和閒晃。

看畫看到歪了脖子

一個偉大的創意家，在外人眼裡總是褒貶有加。萊特，有人說他霸道，有人說他自私，也有人說他是十九世紀的遺老，但可沒有人敢否定他是個天才。

起初，紐約建管局不同意發給建築許可，一九五三年元月，萊特聘請專人出面調解，由他負責打通所有的繁瑣條規關節。一個月後，這人寫信

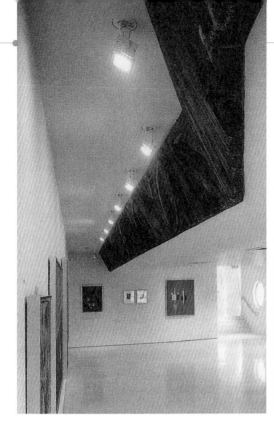

左：古根漢美術館的一角。
（張青 攝）

下：美國發行「萊特與古根漢美術館」
紀念郵票。 （黃健敏 提供）

給萊特：「問題⋯⋯問題就出在你的設計上，紐約市民根本看不慣這種造型的建築，他們說那是——那是一粒貝殼。」（萊特曾戲稱一八八三年的哥德式花崗岩建築——大都會博物館像一座「清教徒穀倉」）坐落在第五大道，高度規定只能蓋到五層樓半，再高一點都不准。

　　最後出現個關鍵人物，紐約州及紐約市公園和營建處的高階主管摩西（Robert Moses），這傢伙向來作風強勢。所幸他欣賞萊特，所以才願意拼死為他撐腰。有一回，他在討論會上見眾人爭執不休，始終無法達成協議。

　　他當場發火了：「該死的！趕快弄張建築許可證給萊特，我不管你們究竟會打破多少條法規，我只要看到古根漢美術館快點蓋好！」

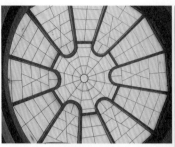

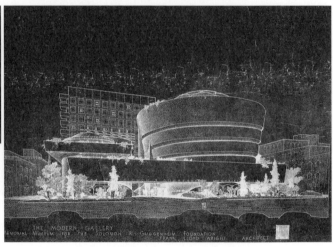

右：紐約古根漢美術館草圖。
（萊特基金會 提供）

左：古根漢美術館，自然光透過蛛網
般的天窗，傾瀉如注。（劉自斌 攝）

　　好不容易，古根漢美術館總算落成，今天它卻成為紐約一座重要的地標，世界知名，連紐約都要沾它的光。然而這座美術館屢屢遭致批評的是其斜坡，看畫的人不能與畫保持水平，有時為了遷就畫，參觀者只好歪著脖子看。又因它的牆壁也是斜的，所以吊畫的時候，畫框自然而然往後傾，以致於看畫看到脖子歪掉了。

　　然而，遺憾的是萊特死於古根漢美術館完工前半年，未能來得及親見它的啓幕。

藝術不設限

　　一九九二年依萊特設計圖增建的矩形建築完工，方方正正，有別於原先的貝殼，但又相互輝映。這棟矩形建築，萊特原先的構想是作為藝術家工作室和宿舍，但有誰願意長期提供經費呢？因而在三十五年後，館方決

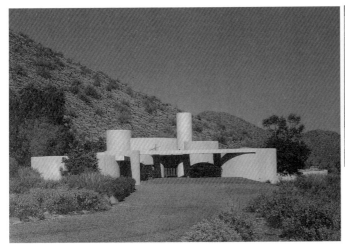

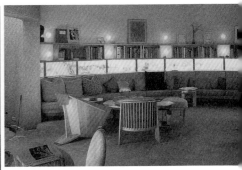

左：西塔里耶森／菲佛之家，萊特生前的設計，1972年完工。房子呈三個圓，客廳、餐廳、臥室各一個圓，中央凸出的部分是壁爐的煙囪。（Scot Zimmerman 攝）
右上：客廳呈一個圓，人坐下來，視線與環形玻璃窗等高，彷彿人浮在汪洋大海中的感覺，但實際上，窗外是一片蒼涼的沙漠。

定用來做展覽廳，剛好可以彌補原館展示空間之缺失，可以規規矩矩地陳列傳統的古典畫作。

　　儘管如此，古根漢美術館仍多方力求突破，藝術本身沒有疆界，藝術的形式，當然更不設限。各館之間互動頻繁，典藏品互相支援。

　　二〇〇二年春節期間，拉斯維加斯甚至舉辦摩托車大展，我剛好趕上了，目睹民生用品以藝術形態展開，通俗文化以現實及超現實替換的方式進行著。數年前，紐約館也曾經上演過一齣流動的現代舞劇，轟動一時。

　　近年出盡風頭的畢爾包館由解構大師法蘭克·蓋瑞一手設計，何謂「解構」（deconstruction），說白話一點，就是外觀看來好像把蓋好的建築一口氣推倒，整個解體。這棟建築，現已被列為新世紀建築經典。蓋瑞也接下紐約古根漢美術館二館的設計任務，預計近年內完工。

　　從最初到現在，古根漢美術館始終是爭議的焦點，傳統、現代與未

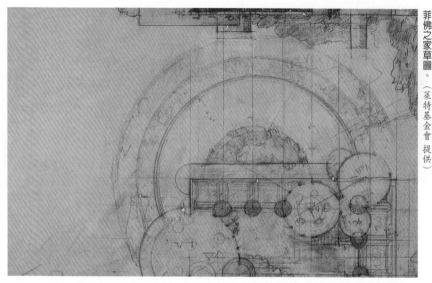

菲佛之家草圖。（萊特基金會 提供）

來，三者之間互相拉踞著。所謂「藝術」，何嘗不是如此！

菲佛之家

　　若問萊特的建築，我最愛的是哪一座？

　　我停頓半晌，想，這座也喜歡，那座也不錯。不過依個人適用性，我想應該是萊特檔案中心主任菲佛（Bruce Brook Pfeiffer）的住宅——這房子大小恰恰好，夠我一個人住。

　　傑斯特（Ralph Jester）曾為好萊塢名製作人西席·地密爾（Cecil B. DeMille）的《十誡》、《賓漢》等超級大片作布景設計。一九三八年找上門，請萊特為他設計一座房子，位於加州一塊狹長的空地上，遠眺太平洋海景。

幾經思量，萊特決定許他一座「抽象形」的房子。

可在那年頭，那塊地方並不太適合蓋這樣高難度的房子，延宕多年，於是作罷。直到一九七一年，萊特死後十二年，菲佛從成堆萊特未完工的圖稿中找到這份設計，心裡便有了主意。他想為自己及他剛喪偶的父親蓋一座房子。菲佛自一九四九年來到塔里耶森，受教於萊特門下，既然本身是建築師，從頭到尾他便自己參與，依萊特的圖稿為自己造屋。

因是私人住宅，一般遊客僅能在每個禮拜四的半天導覽活動時，才有機會登堂入室。這房子呈三個圓，客廳一個圓，臥室一個圓，餐室與廚房也是一個圓，中央凸出的部分是壁爐的煙囪。而，圓與圓之間則以有屋頂的中庭互動──從一個房間到另一個房間，下雨的日子不必撐傘。

然而，這三個圓並不等高。也就是說，一如鼓手前方的擊鼓台，高高低低，錯落有致。

當我的腳步踏入廳內，一時間只覺得圓的造型很特別，如此而已。一旦等我在倚牆而靠的環形沙發坐下，視線觸及與眼睛等高的環形透明玻璃窗時，倏忽間，彷彿人浮在汪洋大海中的感覺，似乎聽得見海潮來去的旋律，但實際上，窗外是一片蒼涼的沙漠，頓時帶給我無比的驚詫與震撼。

因為人在屋內，多半時候都是坐著，所以萊特刻意把窗戶壓低、變窄。人坐著就可以觀景，而不必站起身來。

這房子，也真的好看極了。客廳直徑八公尺，是這座房子裡最大的一個圓。環形玻璃的上方，人站起來可以搆著的高度，釘了一層環形書架，藏書恰恰繞遍了整個牆。玻璃的下方則是環形沙發，緊貼牆壁，可坐上二十五個客人。屋的角落擺一架平台鋼琴，書架上方則散掛了幾幅畫。整個房間，就是這樣簡簡單單，卻又不失雅致，正符合萊特生前所主張的：「房子不是博物館，而是給人住的，不是光好看就夠了。」

在屋外，菲佛另加蓋了一座可停兩部車的停車篷，是原來設計圖上沒有的。

菲佛先生晚年獨居，想像他偶爾在圓形小廳裡開起派對，賓主高談闊論，或隨著鋼琴樂聲唱和，日子多麼寫意，真令人生羨。

報喜希臘正教堂

報喜希臘正教堂（1961）
Annunciation Greek Orthodox Church
導覽須先預約
周二與周五　**9am-2:30pm**
9400 West Congress Street Milwaukee, WI 53225
電話：（**414**）**461-9400**
http://www.wrightinwisconsin.org/WisconsinSites/Annunciation/Default.asp

　　萊特的設計生涯，一次又一次回到「圓」的主題，如密爾瓦基的報喜希臘正教堂、他兒子大衛在鳳凰城的家，最誇張的莫過於圓過了頭，旋成一圈又一圈的紐約古根漢美術館。

　　報喜希臘正教堂的形狀來自早期的希臘教堂──中央圓頂結構和希臘

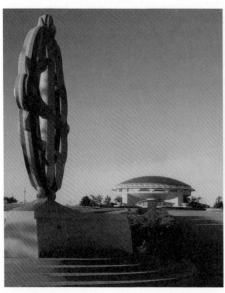

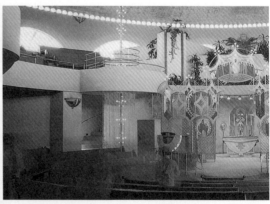

左：報喜希臘正教堂，造型彷若外太空的飛碟。（程宜寧 攝）
右：報喜希臘正教堂內部。

十字架。基本上，它是圓的，內部則像一只碗。在我看來，它更像從外太空來的飛碟。

蒙諾那社區及會議中心

蒙諾那社區及會議中心（1997）
Monona Terrace Community and Convention Center

每日 **9am-5pm**
One John Nolen Drive
Madison, Wisconsin 53703
電話：**（608）261-4015**
http://www.mononaterrace.com

　　萊特一生所承接的公共建築案少之又少，值得一提的是威斯康辛州首府陌地生的市政中心，案子起自一九三八年，萊特的構想是把整個建築物鑲嵌在蒙諾那湖（Lake Monona）的一處角落，構成優美壯麗的弧形。屋頂設計成空中花園、停車場，底下則是政府辦公廳及法院。整個計畫尚包括火車站、巴士站及碼頭。預算則難以估計，大約是一億七千萬美元左

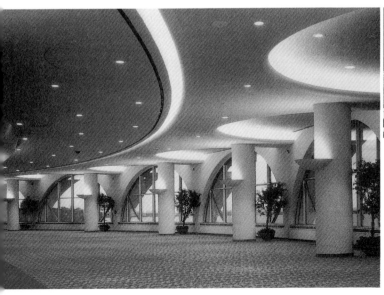

右：圓弧形的蒙諾那社區及會議中心，濱臨湖畔，景致優美。 （Jim Smith 攝）
左：從陌地生市政中心室內往外望去，湖景一覽無遺。

右。

可惜經過一九五〇年代一連串的紛爭，有人指責他逃稅，有人控訴他鼓勵弟子逃避兵役；市政府當局表決的結果，有半數人支持他，半數人反對他，導致這座宏偉的建築不斷延宕，至萊特過世前仍無動工的指望。

拖了許多年，市政中心終於在一九九七年竣工，耗時三年，工程費用兩億九百萬美元。

值得一提的是，市政府特地劃出一塊地面供市民認養，每一塊地磚上，刻有認養人的名字。

大衛‧萊特之家

每個人的家是他的「城堡」。（Every man's home is his "castle".）萊特這句話，正好在他為兒子大衛設計的住宅得到見證。

萊特為大衛設計的房子在鳳凰城，也是圓的造型。

前往那兒，起初沿著一道螺旋形坡道緩緩靠近房屋本身，坡道兩側是藤葛垂垂及溪水潺潺，居住空間離地數尺高，呈弧狀排列。混凝土地板以圓柱懸撐，圓柱裡則安置空調及其他設施。

樓上是住家，樓下是車庫。

房子的材料為方形，卻能築成弧形造型，這手法可不簡單。萊特故意將居住空間抬高離地面數尺，既可防沙漠風沙，更進一步將四周景觀收入眼底。從外望去，如同一座堅實、不容侵犯的小城堡。

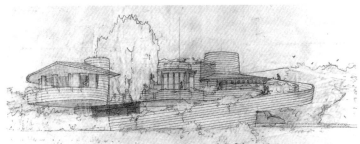

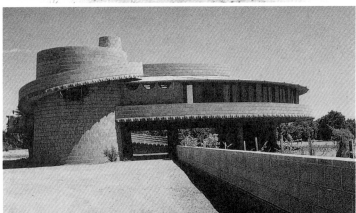

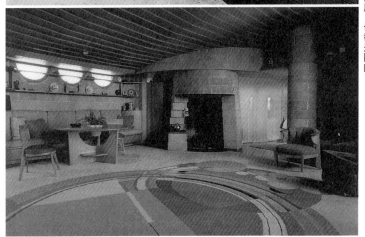

上：大衛・萊特之家。（萊特基金會提供）

中：萊特為兒子大衛設計的圓形屋，外觀像城堡；樓上是住家，樓下是車庫。

下：大衛・萊特之家，不僅房子造型是圓的，連室內的桌、椅、地毯、壁爐、窗戶，也都是圓的。

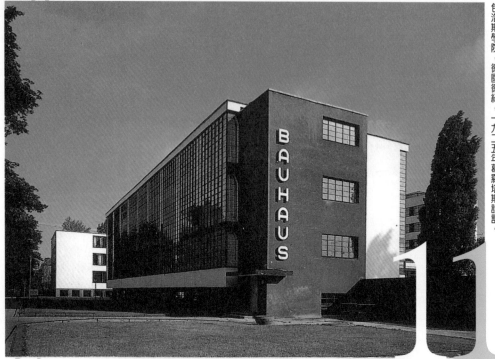

包浩斯學院，德國德紹，一九二五年葛羅培斯設計。

11

校園裡的大師建築

看到貝聿銘設計的路思義教堂，
你想到了什麼？
——東海大學。
大師的建築也可以成爲一所大學的地標。

二十世紀建築四大師，柯比意為麻省理工學院留下卡本特視覺藝術中心（Carpenter Visual Art Center）；葛羅培斯在德國創立包浩斯學院，到了美國之後任教哈佛，又為該校設計了哈佛研究生中心（Harvard Graduate Center）。而密斯最幸運，在經濟大蕭條的當兒，美國幾乎停止蓋房子的時候，他竟然受命挑起伊利諾理工學院（Illinois Institute of Technology）二十一座校園建築的重任，而在此之前，他也不過才蓋了十七座房子，羨煞了當時的其他建築師。

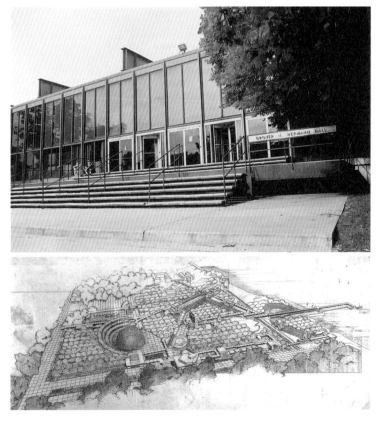

上：伊利諾理工學院皇冠廳。（殷雄 攝）
下：佛羅里達南方學院。（萊特基金會 提供）

在台灣，漢寶德一手創立台南藝術學院，學建築出身的他，也負起整個校園規畫及設計的責任。

大師級人物進駐校園，多少讓學府增光。據說我的母校在萊特設計的甘米居音樂廳落成後，申請入學的人數陡增了好幾倍，學校排名也往前推了幾名。畢竟，有了好的硬體設備，學校的軟體實力也會跟著提升。

佛羅里達南方學院

佛羅里達南方學院（1938-1954）
Florida Southern College

導覽須先預約
111 Lake Hollingsworth Drive
Lakeland, FL 33801-5698
電話：（**863**）**680-4110**
http://www.tblc.org/fsc/FLLW1.html

這所創立於一八八五年，學生人數不到兩千的私立教會學校，當年的校長史匹維（Dr. Ludd M. Spivey）對萊特的建築理念十分推崇，便飛往塔里耶森見他一面，邀他為佛羅里達南方學院（Florida Southern College）設計一座別開生面的校園。

萊特的建築生涯從第一座企業大樓──拉肯，到最後的成就──古根漢美術館，從四方形漸漸走向圓柔、流動、順暢，改變了人們對於空間和結構特性的看法。在這過程當中，萊特未曾嘗試過的是校園設計。其實，他本來有望接下科羅拉多州美國空軍官校的校園設計案，無奈因他反對徵兵政策，且鼓勵弟子逃兵，引起社會大眾的反彈，設計案因而付諸流水。

佛羅里達南方學院的地理位置在佛州湖地（Lakeland），萊特設計的範圍包括禮拜堂、圖書館、劇院、辦公大樓和一系列的教室，一共有十六座建築。案子從一九三八年展開，進行的時間長達十五年。校園原是一片佔地六十二英畝的橘子林，斜坡朝湖邊緩緩而降，風景尚可。萊特說：「建築應講究天時、地利、人和。」但佛羅里達南方學院在自然景觀方面談不

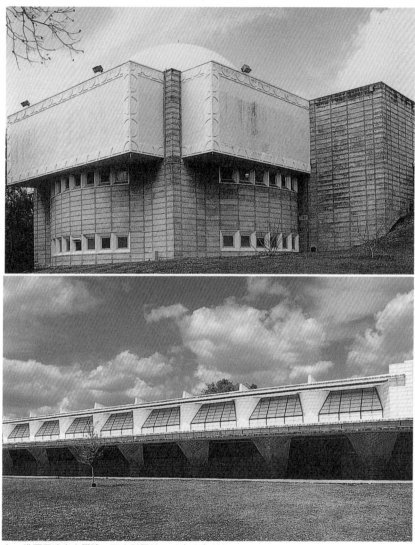

上：佛羅里達南方學院，天文科學館。（黃進其 攝）
下：佛羅里達南方學院，工程藝術館。（黃進其 攝）

下：佛羅里達南方學院，通往各系館之間的半露
天走道。（黃進其 攝）

右：佛羅里達南方學院，通往各系館之間的走道
廊沿下。（黃進其 攝）

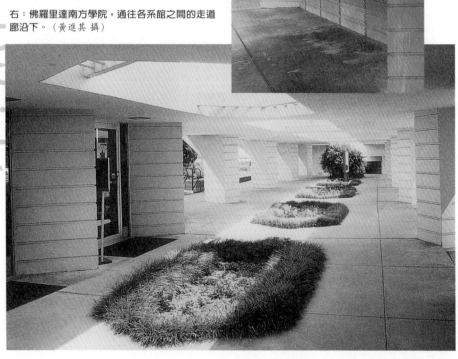

右上：菲佛禮拜堂，牆壁鑲嵌著彩色玻璃細管。（黃進其 攝）

左上：菲佛禮拜堂牆壁內面及樓梯。（黃進其 攝）

下：菲佛禮拜堂／佛羅里達南方學院。這座以預鑄鋼筋水泥混凝土磚塊疊砌而成的建築，四周牆壁沒有窗戶。（黃進其 攝）

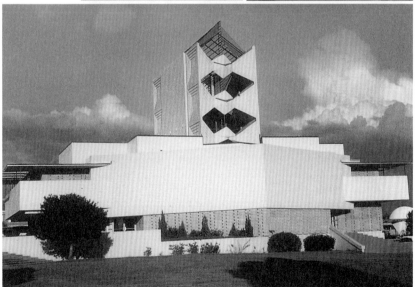

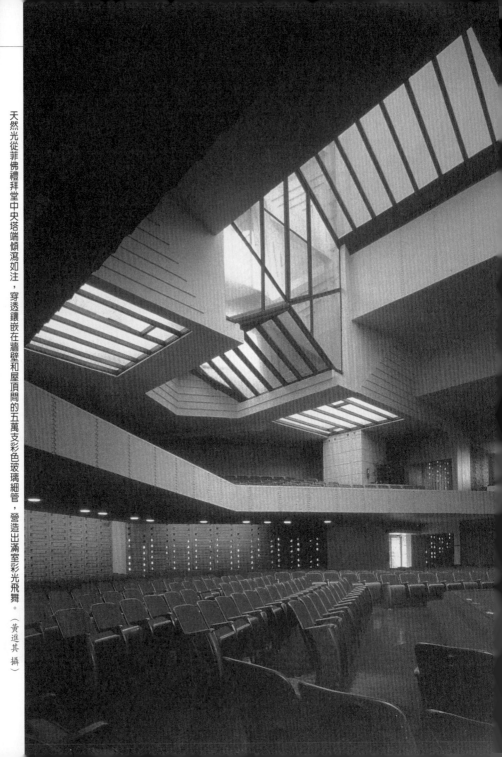

Frank Lloyd Wright

天然光從菲佛禮拜堂中央塔端傾瀉如注，穿透鑲嵌在牆壁和屋頂間的五萬支彩色玻璃細管，營造出滿室彩光飛舞。（黃進其攝）

上有什麼特色。正因如此，萊特在一九三八年提出了大筆揮就的平面圖。

計畫中的十六座建築，最終僅完成了菲佛禮拜堂、邁諾禮拜堂、行政中心、工程藝術館、圖書館、音樂館、研習一館及二館、通往各系館之間的半露天走道、天文科學館、水廳等夾在綠色橘子林間。直到萊特過世時仍未完工。

最令他感到得意的是菲佛禮拜堂（Annie Pfeiffer Chapel），是為了紀念捐了巨款給學校的一位善心人士而命名。這座以預鑄鋼筋水泥混凝土磚塊疊砌而成的建築，呈多邊形，四周牆壁沒有窗戶。天然光從塔端傾瀉如注，穿透鑲嵌在牆壁內面和屋頂間的五萬支彩色玻璃細管，營造出滿室彩光流竄飛舞，炫目，流曳，暈暈然不知身在何處。

菲佛禮拜堂盤踞在三角柱上，給人一種漫畫裡的太空船印象，有未來派的味道。

我曾經看到佛羅里達南方學院印製的宣傳摺頁，上面以熱切的口吻宣告：「世上最美的校園——出於有史以來最偉大的建築師之手！」

這件案子由於經費有限，建造期間僱用許多該校學生打工，拌水泥或幫忙鋪磚塊，以抵部分學費。

威奇塔州立大學 —— 教育學院

威奇塔州立大學教育學院（1957）
Wichita State University

College of Education
1845 N. Fairmount
Wichita, KS 67260-0075
電話：（316）978-3301
http://webs.wichita.edu/depttools/user_home/?view=co
edean&page=about

一九六四年完工。

一所學校能夠打破傳統，通常是有個充滿願景與勇氣的人物出現。堪

薩斯的威奇塔州立大學就有這號教師，鮑爾（Dean Jackson Powell）對教育有更進一步的想法。他相信課堂的建築環境是教育的基本要素，也相信萊特的創意能帶給校園新的靈感。

由於萊特已經過世，塔里耶森建築師決定利用原已設計好的少年文化中心（Juvenile Cultural center）草圖。教室和辦公室環繞著內中庭分布，採光特佳。寬寬的走道旁，有水池與花園。屋頂露台橫臥在左右建築之間。

預鑄水泥板與玻璃形成對比，營造出一種乾淨、簡單及和諧的整體效果。

漢納之家

漢納之家（1936）
Hanna House

導覽須先預約
每月第一周日　**11am**
每月第二＆第四周四　**2pm**
Cantor Arts Center, Stanford University
Stanford, CA 94305-5060
http://www.stanford.edu/dept/archplng/hannahouse.html

漢納之家（Paul R. Hanna House）因外觀像蜂巢，又被喚作「蜂巢屋」（Honeycomb House）。

一九三五年，在史丹佛大學執教的漢納想以有限的預算請萊特為他設計所謂「美國風格」的房子，蓋在山坡邊緣。房子呈多邊形，可以隨時更動，隔出更多的房間來迎接未來的新生命。室內的特色是有好多好多的窗戶，椅子也是多邊形。

目前，漢納之家屬史丹佛大學的產業。

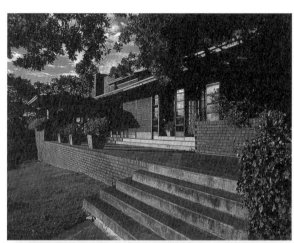

右上：漢納之家。（萊特基金會 提供）
右下：柯本教育中心／威奇塔州立大學。
左上：漢納之家位於史丹佛大學校園，特色是有好多好多的窗戶。（史丹佛大學 提供）
左下：萊特為漢納之家設計的兩款多邊形椅。

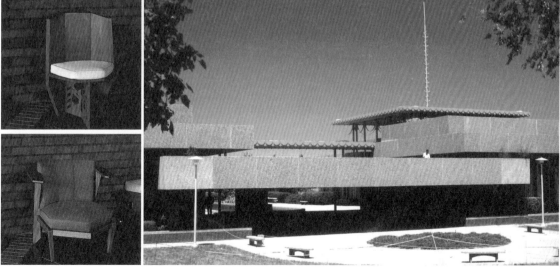

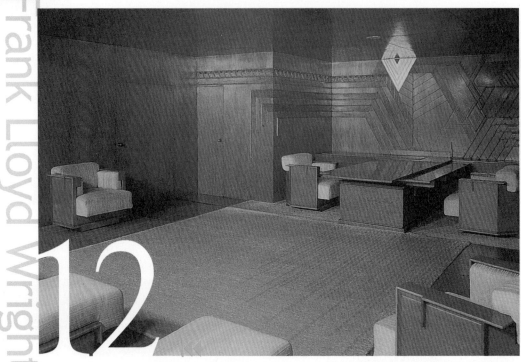

南面牆壁從上而下，以香柏木夾板鑲貼成一大片木製壁畫，裝飾效果不俗。

12

把建築搬進博物館裡

許多古建築，因某些緣故不得不拆除時，
日本人並沒有隨便一拆就算了。他們把建築搬進博物館裡。

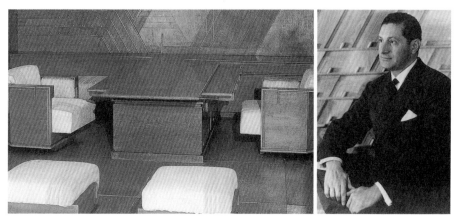

左：考夫曼辦公室整間搬到英國Ｖ＆Ａ博物館作永久展示。（Ｖ＆Ａ博物館 提供）
右：匹茲堡百貨大亨考夫曼是萊特一生的貴人，除辦公室外，尚委託他設計了現代建築經典
——落水山莊。

考夫曼辦公室

　　一九三七年，繼落水山莊之後，百貨大亨考夫曼又請萊特為他設計在
匹茲堡的百貨公司辦公室。

　　這是介於紐約和芝加哥之間最大的百貨公司。認真說起來，沒有考夫
曼，萊特也蓋不了落水山莊。從馬汀、考夫曼、詹森、利托，每一位業主
委託給他至少兩件以上的案子，而且都不是一般尋常的案子，除了落水山
莊這座現代經典之作，詹森辦公大樓內外的流線造型更是前所未見，而考
夫曼辦公室及利托之家在拆除後，甚至一磚一瓦搬到著名博物館重新搭建
起來，如藝術品般展示。

　　建築師與業主之間，不免有些糾紛。就像撰稿人，有時交不出稿子，
就會拖稿，萊特也常常「拖房子」。從那段期間考夫曼與萊特之間的書信
紀錄可以看出，考夫曼頻頻「催房子」，萊特則不斷找藉口，拖時間。最

後總算開始動工，考夫曼覺得謝天謝地。

那一年，萊特正開始推行「美國風格」，以簡單、經濟的手法蓋房子，運用在考夫曼辦公室的設計上，我們看到南面牆壁從上而下，以香柏木夾板鑲貼成一大片木製壁畫，裝飾效果極為不俗。而椅子，則帶有濃濃的日本味道。

辦公室位於百貨公司十樓的西北角落，呈長方形，只是缺了一角。

至於椅子的布面，經由萊特設計，而委託芬蘭裔建築師老沙里寧的夫人洛亞（Loja）負責監製。在此，我不得不提一下老沙里寧這個人，有一年我搭火車到芬蘭首都，出了車站回頭望，對那氣勢宏偉的赫爾辛基火車站嘆為觀止，這是老沙里寧一九一四年的傑作。可他還有個兒子比他更出色，小沙里寧（Eero Saarinen, 1910-1961）的著名作品有聖路易拱門；耶魯大學冰球場——屋頂懸掛於一個七十一公尺長的拋物線拱門上方，彷彿是要表達內在的活力；以及被列入美國世紀十大建築之一的杜勒斯國際機場（Dulles Airport, 1962）。可惜啊！若不是五十歲英年早逝，小沙里寧也可能列居大師之位。

考夫曼辦公室拆除後，目前已移至英國倫敦維多利亞與愛伯特博物館重新搭建，做長期展示。

利托之家

利托之家/起居室重建（1912-1914）
Francis W. Little House II Installation
大都會博物館 Metropolitan Museum of Art

周日、周二－周四　**9:30am-5:15pm**
周五－周六　**9:30am-9pm**
周一休館
5th Avenue and 82nd Street 交口
New York, NY 10028
電話：（212）**535-7710**
http://www.getty.edu/artsednet/images/O/little.html

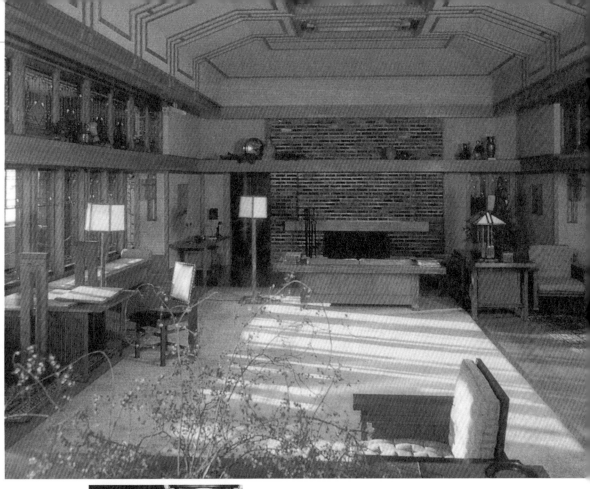

上：利托之家原在明尼蘇達州，**1972**年拆除後，起居室部分全移至紐約大都會博物館—美國館永久展示。

下：**1912**年萊特設計的利托之家，起居室有十六公尺長。

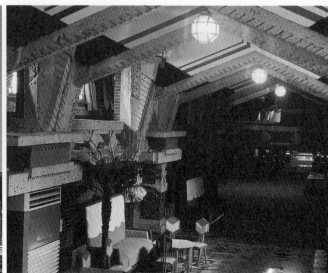

左：帝國飯店大廳，屋頂的一角。
右：帝國飯店拆除後，移至明治村建築博物館重新搭建起來，內部的石柱和桌椅仍維持原樣。

　　一九一三年，萊特為業主利托（Francis W. Little）蓋了一棟新華宅，這也是萊特在明尼蘇達州初次顯身手。客廳佔了十六平方公尺，往外望去，明尼蘇達湖中的羅賓森灣（Robinson Bay）景色盡收眼底，同時又蓋了一座漂亮的書房。

　　利托之家的客廳擺了一尊「勝利之翼」雕像，萊特或許太喜歡它了，連橡樹園自宅及事務所、史托瑞之家都各擺上一尊當裝飾。

　　這座房子在一九七二年拆除，客廳部分移至紐約大都會博物館重建陳列，書房則搬到賓州艾倫城藝術館（Allentown Art Museum）永久展出。

帝國飯店大廳

開放空間生活基金會執行長陳惠婷，有一年和她姊姊一塊兒造訪明治村建築博物館，看到現場非常感動。許多古建築，因某些緣故不得不拆除時，日本人並沒有隨便一拆就算了。他們把建築搬進博物館裡。

萊特設計的帝國飯店已在一九六七年拆除，原址另蓋新大樓，大廳壁畫尚存在。

帝國飯店當初拆除改建時，日本人捨不得放棄這座頗具意義的大師建築，於是把主廳及水池部分的一磚一瓦拆下，仔細包裝好，載運到神戶附近的明治村建築博物館，然後又一磚一瓦搭蓋起來，蓋成原來的模樣。日本年輕人利用這裡舉行婚禮或辦集會。

明治村裡保存各式各樣的日本傳統建築，有座古老的郵便局，在拆除的時候，他們就把它小心翼翼搬過來，在村子裡重建不打緊，甚至還請來幾個郵務人員上班，正式營業，賣些郵政史及相關的紀念郵票，還可代寄信件。

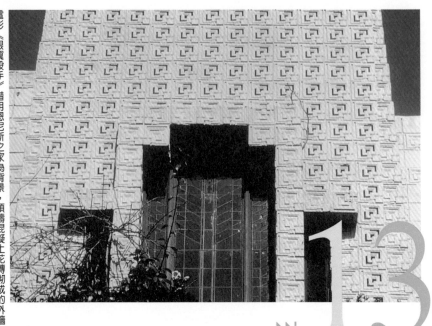

電影《銀翼殺手》借用恩尼斯之家為背景，預鑄混凝土花磚砌成的外牆，有馬雅文化的神祕及城堡般的氣派。（黃健敏 攝）

13

▶▶ 過去、科幻、未來派
── 電 影 中 的 萊 特

黑人警察狂跑緊追一個有兩對眼瞼的外星人，
追到一座圓形螺旋狀建築前。外星人沿外牆三，
兩步爬上屋頂，然後縱身而跳……

　　　　　　　　　　──電影《MIB星際戰警》

《MIB星際戰警》電影的背景在紐約市，而這棟外觀奇特、像一枚鸚鵡螺的建築就是古根漢美術館（Solomon R. Guggenheim Museum），坐落於第五大道一○七一號。

著名的建築常成為重要的地標，在電視電影中，常被用來標示劇中人物「行蹤」的象徵。當畫面上出現巴黎鐵塔時，我們知道劇中人已經來到巴黎；或出現自由女神像時，人已在紐約。

有些建築雖具特色，卻非地標，只有熟悉那座建築的觀眾可以一眼看出。每次看電視電影時，我不僅專注於劇情，也特別留意背後的房子。有時在電影的一幕場景裡乍然看見一座建築，好眼熟，有如發現新大陸，總忍不住叫出聲：

「那是萊特！」

有多少部電影以萊特建築為背景，恐怕數不清。就我所知，最常在銀幕現身的萊特建築當屬「恩尼斯之家」（Ennis House），又稱「恩尼斯－布朗之家」（Ennis-Brown House）。

恩尼斯之家

恩尼斯之家（1924）
Ennis-Brown House
周二、周四、周六　**11am, 1pm, &3pm**
團體或攝影導覽可另預約
2655 Glendower Avenue Los Angeles, CA 90027
電話：（**323**）**668-0234**
http://www.ennisbrownhouse.org

自一九二四年完工以來，恩尼斯之家已多次用在電影的場景裡，尤其是科幻電影。我想是因為它層層疊砌的花磚屋及天然光線效果，在銀幕畫面有特殊的戲劇作用。一九八二年上演的《銀翼殺手》（Blade Runner），這部號稱有史以來最棒的科幻經典，片中以恩尼斯之家作為男主角迪卡（Rick Deckard，哈里遜福特飾演）住的公寓。

《銀翼殺手》是根據科幻作家菲力普‧狄克（Philip K. Dick）的小說《機器人夢見電子羊嗎？》（Do Androids Dream Of Electric Sheep?），但電影只保留故事原髓，與原著內容相距甚遠。

具有「夢想家」（visionary）氣質的英國導演雷利‧史考特（Ridley Scott），還拍過《神鬼戰士》（Gladiator）、《異形》（Alien）、《末路狂花》（Thelma and Louise）、《黑雨》（Black Rain，同樣以恩尼斯之家為背景）。在《銀翼殺手》這部電影中，他運用大量的藝術手法拍攝，模擬他想像中的未來，營造出一個超巨型未來城市。至目前為止，沒有一部電影能超越它的模式，公認為科幻經典之作。近來盧貝松的《第五元素》（The Fifth Element）號稱可與《銀翼殺手》媲美，這就要看觀眾如何評斷了。

戲一開場，畫面呈現的是二○一九年的洛杉磯，一片髒亂和混沌，總是在下著雨，空氣潮濕又多塵埃，好像隨時都會有犯罪發生。摩天樓充斥的城市，汽車在空中飛行，巨型的廣告電視裡，一個日本女人咬了口櫻桃。在此之後的未來電影，幾乎都超脫不了這種模式，卻無法打造出超越《銀翼殺手》的未來城，頂多只在室內設計、武器和交通工具等的設計上有變化而已。

小說中的「機器人」一變改為「複製人」，主角迪卡是洛杉磯的警察，他的任務就是找到複製人（術語上稱為「退休」），然後「處決」他們。

在未來，複製人和真人完全沒有兩樣，不同的是他們的ＤＮＡ一開始就有缺陷：只有四年壽命。他們被製造出來做人們不願意幹的活，然後四年就死去。他們明明是人，卻偏偏不是人。他們不准住在地球，而是分派到各個殖民星球去服役，當軍人、表演者、妓女……。

複製人沒有父母也沒有家庭，從生到死都是孤單一人，悲憤使他們對人產生憎恨，也更渴望自由，更積極的想活著。於是他們開始反抗，到處殺人，他們還有一個很不可思議的愛好，就是去拍一些「家庭照」，不時

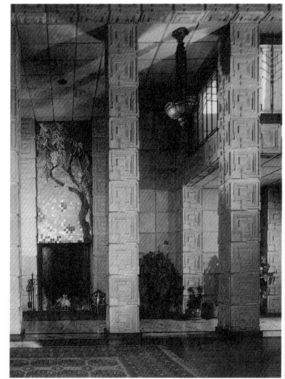

左：加州洛杉磯／恩尼斯之家，**1923-1924**年，客廳頂著預鑄花磚柱，中央那幅馬賽克鑲嵌畫的下方是壁爐。

下：恩尼斯之家的藝術玻璃圖案。

拿出來看看自己的「家庭」，尋求心靈上的慰藉。

　　迪卡不斷地追殺由外星球逃回的複製人，也因複製人的求生慾望，令他更加厭惡自己。

　　最後他終於卯上那群複製人的首領「雷」。本領超強的雷，有多次機會殺死迪卡，但他並不這樣做，反而一直和他捉迷藏，不斷折磨他，讓他感受到死亡逼近的恐懼，當雷只差一腳就可以把迪卡踢下摩天樓時，反而

一手拉起了迪卡。

然而，雷早已知道四年大限已至，他將和每一個複製人一樣孤獨地死去。在大雨中佇立的雷，像個沉思的哲人，他的殺人是反抗死亡的吶喊，他的不殺是對迪卡的一種啟示。雷在將死之前，早已頓悟。

一九二〇年代初期，也就是萊特在日本蓋帝國飯店的期間，他半年待在日本，另半年留在美國，同時在加州共設計了四座預鑄花磚屋，其中一座是恩尼斯之家。這種帶有類似馬雅文化裝飾的預鑄混凝土花磚，可事先鑄模大量生產，然後，將抽象幾何紋路的花磚一塊又一塊、一層又一層堆疊成牆，望去頗有雕樑畫棟的藝術效果。

在電影裡，兩座馬雅風格的金字塔屋作為複製人製造公司總部。花磚的重複性與《銀翼殺手》複製人一而再生，兩者互相呼應。

恩尼斯之家是一九二四年萊特為恩尼斯夫婦設計，一九六八年轉手給布朗夫婦（Mr. and Mrs. Augustus O. Brown），然後他們又在一九八〇年將房子捐給一非營利組織——文化遺產維護基金會（Trust for Preservation of Cultural Heritage），同時將屋名更改為「恩尼斯－布朗之家」。

恩尼斯之家有著馬雅風格的氣派，看起來既古典又現代。萊特一向的手法，是把入口大門藏在隱而不見的地方，使恩尼斯之家望去頗有城堡般的氣勢。一旦入內，天花板陡地挑高，又是萊特慣用的招式，人在其間有如置身皇宮的感覺。

自從《銀翼殺手》推出，恩尼斯之家彷彿一下子紅了，遊客從世界各地湧來，重新發現這座美國建築之美。據恩尼斯之家博物館副館長田妮（Janet S Tani）表示，參觀這座房子的遊客有大半是看過《銀翼殺手》的影迷。當然他們會失望地發現，迪卡在戲中搭「電梯」上了他的公寓，而恩尼斯之家裡面並沒有這玩意兒，與電影情節有些不符。

影迷有所不知，事實上，「迪卡的公寓」僅有一部分畫面是在恩尼斯之家現場拍攝的，其他則是在攝影棚裡搭的布景——天花板比實際的房子

來得低。

以恩尼斯之家為背景的電影，就我所知道的還有：

火箭人

以《美麗境界》（A Beautiful Mind）贏得奧斯卡女配角的珍妮佛康納莉（Jennifer Connelly）主演的《火箭人》（The Rocketeer, 1991），以二十世紀三〇年代為背景的懷舊冒險片，描述一個年輕人在身上裝火箭做飛行工具，一飛沖天。

替身殺手

周潤發和米拉索維諾（Mira Sorvino）主演的《替身殺手》（The Replacement Killers），許多幕室內場景——黑社會老大的住宅，出現花磚牆、花磚柱，一看便知是在萊特設計的房子裡拍攝。

- 《猛鬼屋》（House on Haunted Hill, 1958）
- 《尖峰時刻》（Rush Hour）
- 《魔鬼尖兵》（The Glimmer Man）
- 《異次元駭客》（The 13th Floor）
- 《星空戰士》（Moon 44）
- 《大峽谷》（Grand Canyon）
- 《小子難纏第三集》（Karate Kid III）
- 《黑貓》（Black Cat）
- 《雙峰》（Twin Peaks）
- 《墮落天使》（Fallen Angels）
- 《破膽三次第二集》（Howling II）
- 《魔法奇兵巴菲》（Buffy The Vampire Slayer）（電視影集）
- 《Female, 1933》
- 《Day of the Locust》
- 《Precious Find》
- 《Remo Williams》
- 《The Annihilator》
- 《Time Stalker》
- 《Blood Ties》
- 《House of Frankenstein》
- 《Sex In America》

畸戀

五〇年代的奶油小生脫埃唐納荷（Troy Donahue）和珊卓拉狄（Sandra Dee）主演的《畸戀》（A Summer Place），全片大部分場景在萊特一九四八年設計的華克之家（Clinton Walker House）拍攝，位於風景優美的加州 Carmel 海濱。

終極警探

布魯斯威利主演的《終極警探》（Die Hard, 1988），這部電影從頭到尾都在同一地方拍攝，片中的日本公司所在──Nakatomi 大樓，即洛杉磯的福斯大樓（Fox Home Entertainment Building），特別聲明，此非萊特作品。片子一開始，這家日本公司正舉辦聖誕派對，現場布置融合著美、日兩大建築師──萊特和安藤忠雄的風格組合：山石流水分布其間，萊特的經典之作──落水山莊宛若再現；而以光在清水模牆面上描畫的「動人表情」，則仿自安藤忠雄。

片中的日裔老板辦公室裡擺了不少建築模型，其中便有萊特的作品。

馬林郡市政中心

馬林郡市政中心（1957）
Marin County Civic Center

上班時間開放　周一－周五　**9am-4pm**
導覽須先預約　周三　**10:30am**
Exit U.S. Route 101 at North San Pedro Road
Civic Center Drive
San Rafael, CA 94903　電話：**(415) 499-6646**
http://co.marin.ca.us/depts/pk/main/vs/cctours.cfm

一九九七年，紐西蘭裔導演安德魯‧尼柯（Andrew Niccol）執導的科幻電影《千鈞一髮》（Gattaca），由伊森霍克（Ethan Hawke）、烏瑪舒嫚（Uma Thurman）、裘德洛（Jude Law）主演。

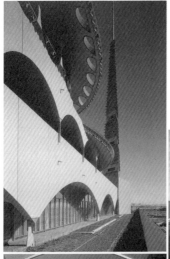

右上：馬林郡市政中心的圓形屋頂，底下是圖書館。（張士義 攝）
右下：馬林郡市政中心，屋簷及欄杆的球形裝飾，乍見之下，宛若輪船的舷窗。
左上：馬林郡市政中心在電影裡呈現未來派的風格。
左下：中央挑空，上開天窗，兩側走廊旁分別是政府辦公室，如戶政事務所、監理所、稅捐處……，循著直直的動線，市民辦事一次搞定，不必多走冤枉路。（張青 攝）

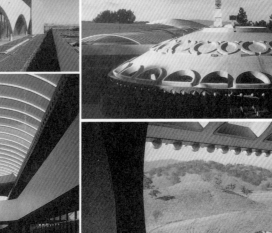

Frank Lloyd Wright

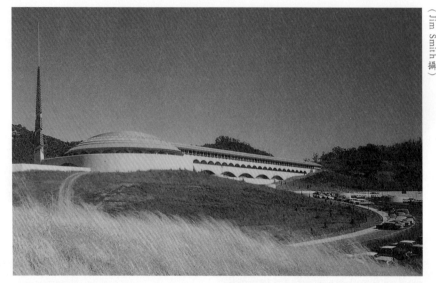

馬林郡市政中心外觀，彷若一艘在汪洋中的鐵達尼號。
（Jim Smith 攝）

片頭是一片泛著藍光的背景，不規則的碎片紛紛而落，在地上堆成塚，最終是兩段看似粗纜繩墜落地面，彈起，再落下。背景音樂隱約響起，觀眾彷彿聽見沉重的回音——

這是一部迥異於時下光怪陸離、以特效掛帥的科幻片傑作，有如一部科幻的清新小品。隨著故事的展開，觀眾終於明白，那些碎片原來是男主角文生身上搓磨、洗刷、剃剪而掉落的皮膚屑、指甲屑及毛髮。

在未來的世界裏，人類的出生，不論是在智商、長相、身高、胖瘦等，都由最高領導機構運用科學來控制。新生兒一出生就被斷定他的潛質、罹患各種疾病的可能性、甚至壽命的長短，而分為優生人（Valids）及不完美人（Invalids）兩個階層。

伊森霍克飾演的文生是父母浪漫行為下的產物——一個隨機基因組合而成的 invalid。他最大的夢想就是成為太空人飛上太空，但他天生沒有資

格。

於是，文生透過基因媒介人，與一位因車禍而殘廢的 Valid 份子合作，利用後者的尿液、血液及毛髮屑等，騙過檢測而成為 Gattaca 總部培訓的一員。然而，從此文生付出的代價是無止盡的身分焦慮。為了要遮掩自己的真實身分，他每天必須非常謹慎地、近乎自虐地洗刷身上的毛髮與皮膚、清除鍵盤中的碎屑、也必須不時地逃避臨檢。

文生即將展開宇宙之旅的前一星期，太空船的指揮官被殺。看熱鬧的文生在現場不慎遺留下一根眼睫毛！這根眼睫毛不屬於總部裡任何一個人的，因為他的身分本來就是冒充的。

一根小小的毛髮就會洩露了他的真正身分，而追捕行動在即。

電影的尾聲，導演採取一段交叉剪接：文生穿越甬道進入太空艙之際，他冒充身分的 Valid 也鑽進銷毀筒，太空船在倒數後噴火發射，一個人升空──他已克服基因上的限制，從此自由；另一個人則自我毀滅──生命的殞落，是悲劇性的選擇。

安德魯·尼柯拍這部電影時的預算很低，所以能省則省。幸好他找到一九五七年萊特設計的馬林郡市政中心（Marin County Civic Center，萊特死後才完工）作為 Gattaca 總部，利用建築的外觀及內部拍了不少場景。作為科幻電影的背景，這座建築營造出一股「森冷、操控心靈狀態」的獨特氛圍。

片中清掃圓屋頂的那幕畫面，藍色的金屬圓頂底下是郡立圖書館。

萊特畢生職志是將建築結構融入周圍景觀，馬林郡市政中心就是一個很好的例子。主建築為一長形空間，中央是長長的中庭，頂端為挑高的天窗，自然光漫射而入。中庭兩側分佈辦公室及政府各單位，郡民辦事很方便。我看過有人推一輛超級市場購物車，沿著直線走道往前走，比方說，監理所辦個駕照換新，繼續往前走，到戶政事務所申請戶口謄本，然後再往下走，到圖書館借個書。由於動線是直的，可以不必擔心走冤枉路，跑

錯地方。

　　馬林郡市政中心的範圍很廣，佔地一百四十英畝，包括博覽會場、展覽廳以及兩家劇院——兩千人座的退伍軍人紀念音樂廳（Veterans' Memorial Auditorium ）及三百三十個座位的表演劇院（Showcase Theater）。另外，還有法庭和政府辦公室等各單位。

　　馬林郡市政中心是萊特目前已完工的兩座公共建築之一，另一是一九九七年落成的威斯康辛州陌地生市政中心 Monona Terrace。

安蘭德小說改編電影《泉源》

　　哈佛大學部通識課程有一門「萊特」，主講教授為修課的學生開出一系列閱讀書單，其中一本是小說及電影《泉源》（The Fountainhead）。那書有七百多頁，我買了好多年，一直沒定下心來看完它。

　　俄裔小說家安蘭德（Ayn Rand）一九○五年生於聖彼得堡，二十一歲那年移民紐約，從萊特的著作中認識了這位了不起的建築師。她打定主意，非見到萊特的面不可。那時她已出版了兩本小說，但依然沒什麼名氣。她計畫中的第三本小說，打算以建築師羅爾克為主角——她筆下的

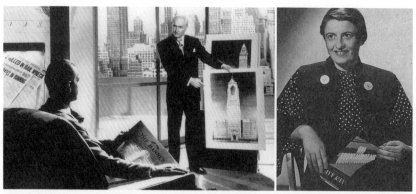

左：《泉源》改編自安蘭德的同名小說，主角是個備受爭議、充滿個人主義色彩的建築師，影射萊特。
右：安蘭德手上的小說《泉源》，以萊特為藍本，英文版至今銷售一千萬冊。

上：賈利古柏飾演的建築師，
立在他的大樓設計圖前——這
幕鏡頭宛若兩位大師萊特、葛
羅培斯的翻版。
下：萊特背後是 **Press** 大樓
模型，萊特的未竟之夢。（萊
特基金會 提供）

「理想主義者」。在小說裡，善良與邪惡彼此競
爭；羅爾克代表「善良」，而官僚體制代表
「邪惡」。在安蘭德的眼中，萊特就是羅爾克的
翻版。

　　一九三八年秋天，安蘭德透過她的出版商
及建築師康（Ely Jacques Kahn）的介紹，與
萊特初次晤面。可惜並未一見如故。安蘭德後
來把小說《泉源》的前三章寄給萊特過目。過
了十一天，萊特回信道：「這個名喚羅爾克的
紅髮傢伙哪像是個天才。」換句話說，他對這
小說毫不在意。

　　未料在十年之內，《泉源》賣了一千萬
冊，並成為現代文學經典之作。好萊塢在一九
四九年將它改編成電影，由賈利古柏（Gary
Cooper）飾演羅爾克「理想者」——為利己和
個人主義辯解的男主角。安蘭德認為這世界被
一種人所控制，他們將人變成信奉利他和享樂
主義的平庸動物。依羅爾克所言：「我們活在
一個不值得的世界裡。」然而在書裡，羅爾克
堅忍奮鬥，直到勝利為止。

　　可能是萊特從《泉源》中看出一種可貴的
價值，他一時欣喜，便邀安蘭德到塔里耶森作
客。可惜兩人一見面就不投緣，本來安蘭德打
算請他設計住宅，也就作罷，因為萊特開價三
萬五千美元，與安蘭德的預算相距甚遠。不
久，安蘭德和丈夫找到由萊特「叛徒」紐楚拉

（Richard Josef Neutra）設計的一棟國際風格屋，乃一九三五年專為德國大導演史坦伯格（Josef von Sternberg）設計的。這座房子也被列入紐楚拉的代表作。安蘭德夫妻一方面覺得兩萬四千美元的價錢也相當划算，所以他們就買下了。

　　賈利古柏飾演建築師羅爾克，有趣的是，他擺出的姿態如同大師萊特及葛羅培斯的模樣，連片子裡的設計圖也和萊特的如出一轍。

　　「多少世紀以來，人們踏出第一步新路時，手上所擁有的除了願景，沒有別的。偉大的創意者——思想家、藝術家、科學家、發明家——挺身而出，對抗他們同一時代的人。他們付出代價，但最後他們成功了。」羅爾克在法庭上發表的那場演說，可能是銀幕史上最長的一段演講畫面。

　　《泉源》令人感觸良深。如今時代不同了，萊特若活在今天，一如羅爾克，他可能也只是個鬱鬱不得志，空有理想，卻無法施展的夢想家。

　　從這些電影的例子可以看出，平面攝影使許多建築看起來單調又乏味，一旦上了銀幕，建築突然活了起來，有如身歷其境，感受到每個腳步移動時所看到的不同角度；當燈光亮起、調暗時所產生的奇特氛圍。有人說，什麼樣的人就住在什麼樣的環境裡，設計和品味，當然深深影響我們對劇中人物的認知和看法。

　　萊特設計之初，大概未料到他的房子有科幻的味道。電影和建築皆藝術。無論是雷利·史考特或安德魯·尼柯，他們所導的科幻電影藉由萊特的建築呈現未來城市場景，帶給觀眾耳目一新，這是兩大藝術領域的超級夢想家的天作之合。

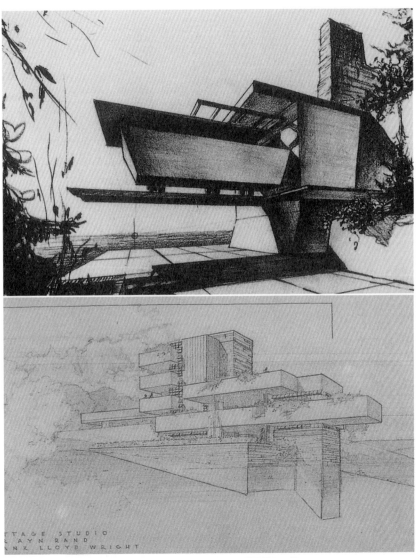

上：《泉源》電影裡的建築草圖與萊特為安蘭德設計的房子如出一轍。
下：**1946**年萊特為女作家安蘭德設計的草圖，這座房子終究沒有蓋成。（萊特基金會 提供）

萊特第一任妻子及六名子女。（橡樹園自宅及事務所基金會 提供）

14

癲狂一如霧和雪

——萊 特 的 女 人 及 弟 子

有一天，
在台北誠品敦南店建築區遇見設計師呂理煌，
台南藝術學院建築藝術研究所所長。
我提到正想寫一本關於萊特的傳記，
他回答道：
「妳要寫萊特，先要弄清他到底有幾個老婆？」

一八八八年初，萊特如願進入芝加哥最負盛名的艾德勒及沙利文建築師事務所服務。也就在這段期間，他愛上了年方十六，美麗的凱薩琳（Catherine）。

元配凱薩琳、情婦梅瑪

萊特一個人來到大城市，孤獨和寂寞日夜侵蝕著他。一股淡淡的失落感不時襲擊著他，連工作上的成就感也填補不了內心的空虛，這時候，他急於尋求精神上的慰藉，果然讓他找到了。一八八九年六月一日，凱薩琳十八歲，萊特二十二，這對年輕的有情人終於結成眷屬。

在言談中，萊特曾經向別人抱怨凱薩琳的心目中只有孩子，丈夫好像是次要的。然而究竟是何原因，讓他決定離開妻子、孩子、房子，拋棄現有的建築成果，好不容易在芝加哥累積的聲譽，撒手離去，永不再返回？

一九○三年左右，萊特受橡樹園居民錢尼（Edwin H. Cheney）的委託設計一座平房，地址是橡樹園東北大道五二○號。錢尼是電機工程師，夫人梅瑪（Mamah）則擁有密西根大學碩士學位。梅瑪出生於一八六九年六月，小萊特兩歲。她愛看書，儘管不愛與人交際，她仍加入當地的「十九世紀婦女俱樂部」，在那兒結識頗為活躍的凱薩琳，以及諾貝爾文學獎

業主的妻子，與萊特私奔，後死於火難的梅瑪。萊特為了她，離開妻子，放棄橡樹園的事業。（State Historical Society of Wisconsin 提供）

得主海明威（Ernest Hemingway）的母親。

　　直到後來介入了萊特的婚姻，凱薩琳不敢相信，梅瑪竟然搶了她的丈夫。其實，梅瑪的姿色不見得比得上凱薩琳，但她的學識、風采和閱歷總有令萊特著迷的地方。不管真相如何，這場婚姻，就這樣走到破碎的邊緣。

　　命運捉弄人，幾經波折，梅瑪並沒有與萊特相愛到老。一椿悲劇，塔里耶森的一場大火，奪走了她的性命。據說萊特至死都懷念著她。

第二任妻子諾兒

　　梅瑪死後，萊特並沒有回到凱薩琳身邊。落寞的他，竟意外接到一位陌生女子的來信，字裡行間充滿了關切與憐憫。

　　信尾署名：諾兒女士。

　　諾兒（Maude Miriam Noel）初次與萊特見面，時年四十五歲，比萊特小兩歲。第一次見面，諾兒就忍不住談她那段不愉快的婚姻，並再三強調，彼此是同病相憐，讓萊特不禁產生憐香惜玉之心。諾兒有點情緒化，有些神經質，容易激動，不過剛開始，萊特倒不以為忤。年深月久以後他方明白，原來諾兒有吸食嗎啡的習慣，有時她控制不住自己的情緒，或眉宇神態出現了不安，其實是毒癮發作。

　　萊特只能以一句「愛恨糾纏」來總括他與諾兒之間的多年感情。在他精神上和肉體上最需要女人撫

萊特的第二任妻子諾兒，兩人愛恨糾纏多年，最後以離婚收場。（State Historical Society of Wisconsin 提供）

慰之際，諾兒適時出現了，叫他想推拒也說不出口。在做了多年情婦後，好不容易才成為萊特的法定妻子，不過，這份美好的感覺竟短暫如夏花，倏忽凋落。

最後的女人 歐格凡娜

　　未來數十年扮演萊特生命中的主要角色，直到他離開人世方告劇終的歐格凡娜，無論在語言、文化、成長過程幾乎和萊特迥然相異。不知為了什麼原因，萊特竟會選上像她這樣的一個女子，作第三任萊特夫人。

　　從東歐來的歐格凡娜，年紀比萊特小上三十來歲，有股沉靜素雅的美。先前的婚姻已有一個女兒。

　　歐格凡娜曾經受教於哲學家葛吉耶夫（Georgei Ivanovitch Gurdjieff）。他的理論與佛學禪宗截然不同。他研究哲學，將運動、舞蹈、勞動及自律逐漸融入他的理念裡，將追隨者從內在昏睡的狀態中喚醒。工作、苦難、自律、犧牲、努力及自我認知——通往內在啟蒙的途徑。這是葛吉耶夫的信念，歐格凡娜終生遵循不已。

　　輾轉來到美國的第三個星期，一天午后，聽說俄國芭蕾舞團到芝加哥表演，思鄉甚切的歐格凡娜，趕緊弄了張票前去，就在那兒邂逅萊特。

1940年左右的歐格凡娜，時年四十二歲。她是萊特的最後一個女人。（萊特基金會 提供）

一九二四年秋天來到美國的歐格凡娜，到了一九二五年初，她已經帶著女兒思維蓮娜（Svetlana）遷入塔里耶森住下。歐格凡娜很快就離了婚，但萊特這方可沒那麼容易，諾兒絕不會輕易放過他。

歐格凡娜的第二個孩子，也是萊特的第七個孩子，是個女兒。伊凡娜（Iovanna）降臨人世三天後，私家偵探已查出母親和嬰兒住在芝加哥的醫院裡，等諾兒急急趕到時，歐格凡娜和嬰兒已匆忙逃出了醫院，在開往紐約途中的火車上。

這對母女倆被人用擔架抬出去的。

萊特的第一任妻子凱薩琳整個心思全放在孩子身上，沒把時間留給他；第二任妻子諾兒行為異常；歐格凡娜則冰雪聰明，她永遠陪在萊特身旁，如果萊特要去哪兒，她立刻就跟著去。她是萊特一生最後的女人。

三段婚姻，四個女人，構成萊特情感多采的一生。

萊特的弟子

一個偉大的創意家，在外人眼裡總是褒貶有加。萊特，有人說他霸道，有人說他自私，但沒有人否認他是個天才。

萊特收弟子，跟著他邊做邊學。有些弟子來的時候，只有十七、八歲，高中剛畢業，一跟他就是三十年，甚至在萊特死後還留下來主持建築學院。

萊特辭世至今已過四十年，我當然無緣見他一面。不過，從現任萊特基金會檔案中心主任布魯斯・布魯克斯・菲佛的口中可以得知，萊特其實是滿有人性的。

一九九五年夏天，第三度拜訪西塔里耶森時，從如今已入晚年的菲佛口中得知，他在十七歲那年到塔里耶森拜萊特為師，一天午后，他走進房裡取東西時，不小心撞跌了價值三千美元的古董花瓶，碎片滿地。以五○年代的物價來看，損失可謂不小。

萊特收弟子，跟著他邊做邊學。有些弟子來的時候，只有十七、八歲，高中剛畢業，一跟他就是三十年，甚至在萊特死後還留下來主持萊特學院。（萊特基金會 提供）

萊特和他的資深弟子們，左起：大女婿彼得斯、祕書麥斯林、萊特、首席繪圖員霍威。（萊特基金會 提供）

更不巧的是，萊特正在房裡睡午覺，碎裂聲驚醒了他。迷迷糊糊中，他問到底發生了什麼事。菲佛當場嚇得直發抖，老實告訴了他，心想這下可好，等死吧！

沒想到萊特只是輕聲對他說：「把它們掃乾淨罷。」翻個身，又入夢鄉。

菲佛的一生全投注在整理萊特檔案。萊特平日的演講稿、信函、備忘錄甚至無關緊要的小紙條，經常隨手一丟，扔在紙箱子裡，丟滿了又換另一個箱子。菲佛以無比的耐心，耗盡數十年歲月，將一張張紙片兒、一本本筆記、一封封信件及明信片，分別歸類整理。「萊特學」能有今天，菲佛居功不小。

萊特的精神所以能夠長存，那是因為他有忠心耿耿的弟子，在他死

後，仍留在塔里耶森宣揚「萊特教」——如果崇拜一個人也可以當成宗教信仰的話。

現代建築四大師如密斯凡德羅、葛羅培斯等人，他們過世就幾乎等於沒了，不像萊特和柯比意身後設有基金會或建築學校，將他的精神傳頌後世。萊特基金會就設在鳳凰城的西塔里耶森。

衛斯理·彼得斯（Wesley Peters）是萊特的繼女婿，娶歐格凡娜與前夫所生的女兒思維蓮娜為妻，後擔任萊特基金會的執行長。萊特死後的多項工程，皆由他親自監督完工，比如甘米居音樂廳。

＊　　　　　＊　　　　　＊

萊特的著名弟子如紐楚拉、辛德勒（Rudolph Shindler）、約翰·勞特納（John Lautner）等人後來都與師父分道揚鑣，紛紛走向國際風格（International Style）。

電影《鐵面特警隊》（LA Confidential, 1997）有好幾幕室內鏡頭在好萊塢，紐楚拉設計的羅威爾之家（Lovell House, 1929）拍攝。這座國際風格住宅屬私人擁有，平日無緣上門造訪，即片中那位房屋經紀商兼皮條客的住宅，他最後在起居室會發光的玻璃牆前慘遭橫禍。

另一部○○七電影《金剛鑽》（Diamonds Are Forever, 1971），其中有一幕，史恩康納萊飾演的○○七與比基尼女郎對打，背景所在的房子是勞特納設計的艾洛德之家（Elrod House, 1968），位於加州棕櫚泉。

萊特最有聲望的弟子要算是費依·瓊斯（Fay Jones）。自萊斯大學畢業後，曾投入萊特門下，然後回阿肯色州老家開業。一九八○年他為家鄉設計的刺冠禮拜堂（Thorncrown Chapel），被列入美國世紀十大建築第四名。

事實上，不管跟在師父身邊多久，學到多少精髓，萊特的無數弟子，以及萊特的兒子、萊特的孫子，他們都是建築師，掛著萊特的姓，或頂著大師弟子之銜，卻也一輩子難以超過萊特的成就。

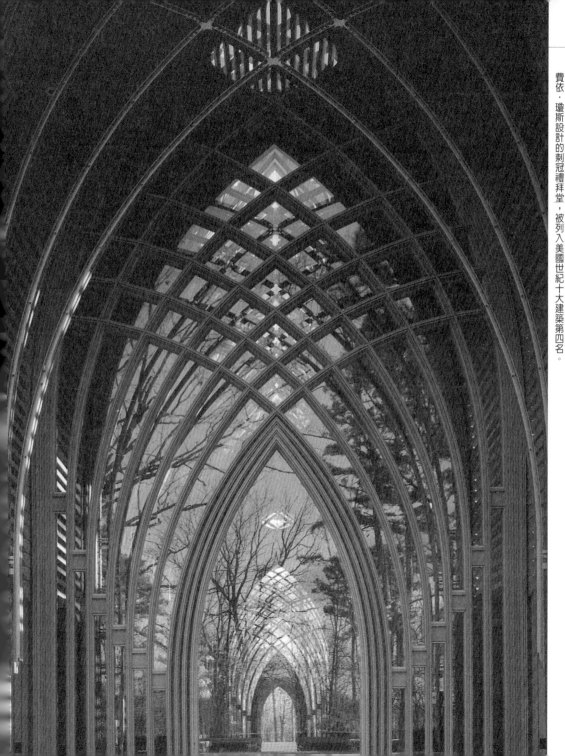

萊特攝於一九五七年，時年九十歲。（萊特基金會 提供）

▶▶ **15**

再見，萊特

一個建築師的創意生命平均只有十年，然後就開始走下坡。
只有兩個人例外，其中一個是萊特。

——建築師李祖原

So Long, Frank Lloyd Wright

So long, Frank Lloyd Wright.

I can't believe your song is gone so soon.

I barely learned the tune

So soon

So soon.

I'll remember Frank Lloyd Wright.

All of the nights we'd harmonize till dawn.

I never laughed so long

So long

So long.

CHORUS

Architects may come and

Architects may go and

Never change your point of view.

When I run dry

I stop awhile and think of you

So long, Frank Lloyd Wright

All of the nights we'd harmonize till dawn.

I never laughed so long

So long

So long.

別了，萊特

我不敢相信你的歌聲已遠颺

我剛剛才學會了那調子

太匆匆

太匆匆

我會懷念萊特

那些夜晚我們和音至天明

我從未愉悅如此地久

別了

再見

合唱

建築師來來

去去

卻從未改變你自己的看法

當我靈感枯竭

停頓半晌，便思及你

別了，萊特

那些夜晚我們和音至天明

我從未愉悅如此地久

別了

再見

　　一九七〇年，哥倫比亞大學數學博士生葛芬柯（Art Garfunkel）和他的搭檔賽門（Paul Simon）製作主唱的一張專輯《惡水上的大橋》（Bridge

Over Troubled Water），當年得了包括艾美獎在內的許多大獎。我念國中一年級時，家裡住了一個交大學生，常常借舊唱片給我聽，其中有一首歌《別了，萊特！》，旋律迴響至今。

這對二重唱最有名的作品是電影《畢業生》（The Graduate）主題曲、《沉默之聲》（The Sounds of Silence）等，一九九〇年元月，賽門與葛芬柯同被列入貝聿銘設計的搖滾樂名人堂（Rock N' Roll Hall Of Fame）。

光輝的暮年

日子自顧自走過去了。進入暮年的萊特，毫無退休的打算。

事實上，像他這樣八、九十歲的老翁尚如此搶手的例子，恐怕並不多見。有一回，聽台灣建築師李祖原演講：

「一個建築師的創意生命平均只有十年，然後就開始走下坡。只有兩個人例外，其中一個是萊特。」

生命的最後幾年，萊特又接了一連串的案子，隨便舉幾個例子：坐落於費城郊區的貝斯梭隆猶太教堂（1954）；陌地生的唯一教堂會議廳（1947）；威斯康辛州的報喜希臘正教堂（1956）；為伊拉克首都巴格達設計的一家歌劇院，結果沒有蓋成；舊金山的莫里斯店鋪；紐約市公園大道賓士汽車展示廳（Mercedes Benz Showroom）。看樣子，到這把歲數了，他不僅沒有退休的打算，連腳步也似乎加快多了，他的創造力比先前增加了不知多少倍。

令人難以想像的是，萊特在生命的最後九年——八十三至九十二歲之間，非但沒有退休養老之意，竟又設計了三百件案子，其中有一百三十五件完工，相當於他一輩子產量的三分之一。他以驚人的能耐頂下這些案子，一年數度奔波於威斯康辛及亞利桑那兩地之間，三不五時又跑紐約，監督古根漢美術館的工程進度。

　　若有人以為他的行程已經排滿了，再也抽不出空檔做別的事，那就錯了。這段期間他竟然出了六趟國：一九五○年到倫敦，一九五一年到義大利（設計古根漢美術館），一九五二年到巴黎，一九五五年到蘇黎世，一九五七年到伊拉克首都巴格達（這項計畫後變成亞利桑那州立大學的音樂廳）。像他這樣的一個大忙人，東奔西跑，但他對設計上的要求卻一如往昔，並沒有因為忙碌而草草了事。

　　九十歲那年，在電視上接受名主播麥克·華勒斯（Mike Wallace）訪問，萊特信心滿滿地表示：「如果我能再多活個十五年，我可以重建整個國家，一改全美國的風貌。」

　　他又說：「活得越久，生命越美好！」（The longer I live, the more beautiful life becomes.）

　　回顧萊特精采的一生，的確，活得再好不過！

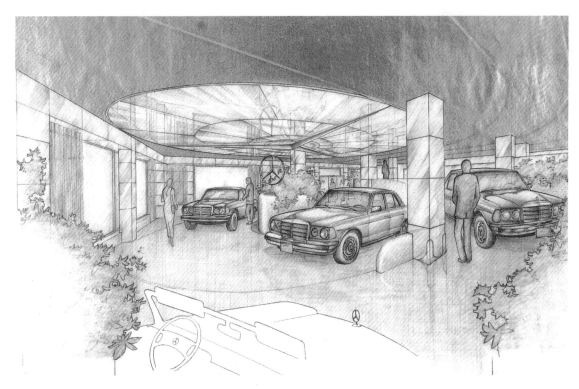

賓士汽車展示廳／如此高檔的汽車陳列在大師設計的展示廳裡，愈顯其尊貴與價值。汽車底下是旋轉台，顧客
步上斜坡道，可從三百六十度觀看汽車的每一角度。上端是鏡子，俯看車頂及汽車全貌，周圍柱子貼鏡面，擴
大了內部空間的視覺效果。綠色植物則柔化了鏡子與鋼板帶來的冷硬。（萊特基金會 提供）

Kentuck knob 距落水山莊僅十六公里遠。

16
收藏萊特

密斯著名的玻璃屋——范斯沃思之家。

有個朋友是麻省理工學院Ph. D，在個人履歷表上寫著：
電腦狂、科幻小說、音樂、慢跑以及萊特迷……。

這年頭，有人集郵，有人收藏名畫，也有人專門收集房子，尤其是大師的房子。

收藏萊特的房子

舉個例子吧。距落水山莊十六公里的地方，有座萊特設計的民宅 Kentuck Knob，建於一九五六年。後來換了個屋主鮑藍波（Peter Palumbo），此人在英國老家因不動產發跡，曾擔任英國藝術委員會主席，他買了一座密斯凡德羅備受爭議的玻璃屋——范斯沃思之家（Farnsworth House），似乎還不過癮，接著又買下萊特的這座房子。

柯比意「薩伐耶別墅」、萊特「落水山莊」和密斯凡德羅「范斯沃思之家」並稱現代住宅建築三部曲，每一代建築學生都奉為經典。

密斯的玻璃屋，八點五公尺乘二十三公尺見方。女醫生范斯沃思交給建築師設計，蓋好了之後發現整座房子居然只是一只透明的「玻璃盒

左：密斯凡德羅設計的范斯沃思之家，有如透明玻璃盒子。
右：經過萊特設計的房子，屋主想要多騰出點牆面來掛自己收藏的畫，幾乎是不可能。正如右圖布朗之家，總算找到了一面空牆壁，釘上兩排橫架子，把畫「擺」了上去。

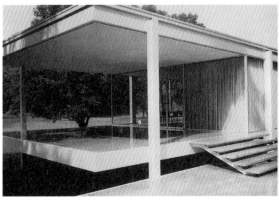

梅爾・梅之家的起居室與餐室之間有一道屏風牆，貼了以金色、綠色為主的蜀葵圖案壁紙。後來屋主換了人，居然在上面塗了六層油漆。直到近幾年整修，把油漆一層層刮掉，才恢復原貌。

子」，裡邊全部打通，客廳、廚房、臥室和衛浴間界限模糊，一不小心就走光，後來又追加百分之五十的預算，業主氣得上法庭告建築師詐欺。

最後是建築師贏了官司。

這四壁透明的房子有如供奉神明的廟堂，不像人住的地方。夏天熱得像烤箱，冬天又冷得像冰庫。

　　一九六二年換了新主人鮑藍波，此人大概是每一位建築師的最愛。他有足夠的眼光欣賞這座玻璃屋，也有足夠的金錢小心伺候它。每年他和夫人只來住上很短的一段期間，像度假一樣，欣賞都來不及，哪有空挑剔它的毛病。玻璃屋內不能掛畫，所以他在房屋周圍擺置自己收集來的雕塑品。

　　同樣地，買下萊特的 Kentuck Knob，房子半丁點兒都不能更動，這一點，鮑藍波早已心裡有數，他也只是把自己原有的雕塑品挪了過來，安置在房子的周圍，室內則維持原樣。其他屋主也頗有同感，萊特的設計是室內室外全包了，有人說他霸道，因為經過他設計的房子，屋主想要多騰出點牆面來掛自己收藏的畫，幾乎是不可能。正如布朗之家，總算找到了一面空閒的牆壁，釘上兩排橫架子，把畫用「擺」的，擺了上去。

　　又如梅爾‧梅之家（Mayer May House）的起居室與餐室之間有一道屏風牆，貼了以金色、綠色為主的蜀葵圖案壁紙。後來屋主換了人，居然在上面塗了六層油漆。直到近幾年整修，把油漆一層層刮掉，才恢復原貌。

　　前美國內政部長貝比特（Bruce Babbitt）如此形容 Kentuck Knob：「在萊特多產的職業生涯裡，以他的主觀和強勢設計過無數房子，唯有少數幾座是根據所謂的『美國風格』量身訂作。尤其是 Kentuck Knob 維護得完整無損，以當地天然石塊、柏木及銅為材，可說是萊特晚期住宅作品中的上乘之作。」

史托瑞之家

　　一九二三年萊特設計的史托瑞之家歷盡波折，第一任屋主史托瑞醫生（Dr. John Storer）在完工後身亡，而且破產，房子陸續轉了好幾手。著名電影製作人喬‧西佛（Joel Silver），製作的電影包括《駭客任務》（The Matrix）、《終極警探》、《致命武器》（Lethal Weapon）和《四十八小

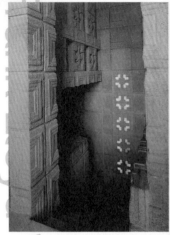

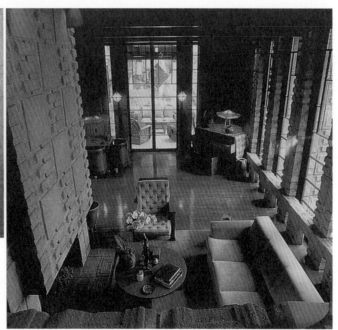

上：史托瑞之家的樓梯口，
磚孔裡透出昏黃的燈光。
右：史托瑞之家，客廳有如
洞穴居。

時》。一九八四年，他以虔誠的信仰入住史托瑞之家。

在難得空閒的時刻，喬西佛把全副精力放在整修位於好萊塢大道的史托瑞之家，花了許多開銷和精神，把房子裡外整理了一番。《紐約時報》聲稱這是「全美維修最佳的萊特建築」。

有一回，喬西佛告訴美國建築史基金會：「你知道，我為什麼要製作那些賣座的商業電影？因為賺了錢，我才有能力整修萊特啊！」

一九九九年二月初，我到洛杉磯，很意外、也很幸運地居然撞見史托瑞之家託售的消息。我非常興奮。一位不動產經紀人帶我繞了屋子裡外一圈，起居室給我的感覺極不尋常，有如洞穴居。看得出，喬西佛把史托瑞

之家照顧得相當好。當初建造的時候，方圓一帶根本沒有別的房子，而今熱鬧多了。

對了，那房子要賣五百五十萬美元。

奧柏瑞斯莊園

喬西佛手上還有一座萊特建築——奧柏瑞斯莊園（Auldbrass Plantation），一九八七年購得，坐落於南卡羅萊納州葉瑪西（Yemassee, S.C.），也花了許多工夫，修修補補，總算恢復了原樣。

這座房子，我自己給它取了個名字：「拼圖屋」（Puzzle House）。

以多邊形模具打造，所有的牆面，從左到右往內斜入九度，呈現如波浪起伏般的空間感，對木工和石匠是一大挑戰。這塊地方，橡樹和西班牙苔像是無所不在的鬼魅似地毫無目的在空間穿梭，渲染一種超乎尋常的美國南方情調。地板鋪的是漆成切羅基紅的柏木板，一萬平方公尺面積的銅屋頂覆蓋其上。

左：一端原是開放的涼篷，後將兩側以玻璃包圍，形成長長的餐室空間，可一次招待十八個客人。
右：室內各個角落，有如拼圖般繁複，不管是多邊形、平形四邊形或三角形，每一個角度總會找到它的合適伴兒……。好像一腳跌進拼圖的國度裡。

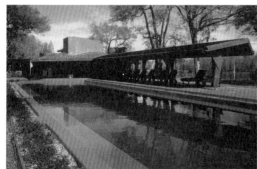
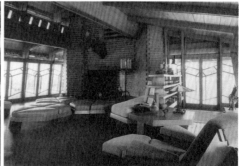

屋的一端原是開放的涼篷，後將兩側以玻璃包圍，形成長長的餐室空間，三張多邊形桌、兩張平行四邊形桌，以及三張三角形桌，可以像拼圖一樣任意拼成各式各樣的桌子，一次可坐滿十八個客人。

室內各個角落，有如拼圖般的繁複性不斷地延伸。三角形膝墊互相簇擁成各式形狀；長凳、置物架、桌台自己找多邊形牆最吻合的角度貼上；多邊形床鋪毗連三角形桌子，每一個角度總會找到它的合適伴兒，拼成千奇百怪的花樣。直到黃昏，日光淡了，漸斜……。我還以為自己像愛麗絲，一腳跌進拼圖的國度裡。

買舊房子，本來就要修修補補，怪麻煩的。其實何必這麼費事，何不考慮自己蓋一座新的。萊特一生共設計了兩萬多座建築，目前僅七百餘座完工。今天，有興趣的人也可向基金會買一份建築設計圖，由塔里耶森建築師挑起師父的擔子，為你蓋一座真正的「萊特」。

披薩大王收藏癖

一九九三年十二月八日、十一日，紐約佳士得舉辦一場盛大的拍賣會，主題是達美樂（Domino）披薩店大老闆孟納根（Tom Monaghan）所收藏的萊特作品，包括家具、藝術玻璃窗及其他物品。

一九八〇年代末期，以披薩起家的孟納根瘋狂地迷上萊特，他在所有萊特的拍賣市場上現身，以高價競標，造成那段時期萊特的市場價值狂飆。那些年他收藏的萊特物品已居全球之冠，全擺在密西根州達美樂總部展示。他收集的玩意兒還包括萊特開過的兩部切羅基紅色敞篷車 Super Sports Roadsters，把其中一部修好，換新零件，在遊行慶典中開出來亮相。

這位忠實萊特迷，曾以一百六十萬美金的驚人之價買下一整套萊特設計的餐室，包括桌椅、餐具及全套裝潢與設備。

他對萊特的癡迷可從他位於密西根安娜堡的達美樂總部看出一斑——

達美樂披薩店大老闆孟納根是超級萊特迷，他所收藏的萊特藝術玻璃數量居全球之冠。

一座典型的草原風格建築，且成立萊特博物館。他甚至要求市政當局，將達美樂總部所在的那條路改為「萊特大道」（Frank Lloyd Wright Drive）。

不幸的是，孟納根的收藏大部分是以原物抵押貸款搶購來的，而價錢又飆得過高，到一九九○年代初期，孟納根不得不脫售以償債。佳士得的這場拍賣會可能是有史以來最引人注目的萊特拍賣會。

自從孟納根信了天主，不再耽溺於萊特，有好一陣子，拍賣市場上的萊特價值驟然跌了幾成，後來才又爬了上來。

蒂芙尼與萊特

我在一本過期的、印刷精美的流行雜誌上看到蒂芙尼（Tiffany & Co）的全頁廣告，一九一八年帝國飯店的餐盤與咖啡杯如珠寶般華麗亮相，打

Frank Lloyd Wright

蒂芙尼打的餐具廣告:「與萊特共進晚餐!」

的字眼竟是:「與萊特共進晚餐!」
(Dinner with Frank Lloyd Wright!)
將建築師的作品推向流行的作法,令
人不禁莞爾。

　　萊特不僅是美國建築史上的偉大
人物,在裝飾藝術上也居領導地位。
可他的構想九拐十八彎,往往非當年
工匠的技術能力所及,只能留待未來
高科技來效勞。古根漢美術館的螺旋
形,據說原是他設計的沙拉碗造型,
卻始終無從打造。

　　蒂芙尼是人名。一八三七年九月
十八日,查爾斯‧路易‧蒂芙尼
(Charles Lewis Tiffany)與合夥人約
翰‧楊(John B. Young)在紐約百老
匯共同創立蒂芙尼公司,打的特色
是:不二價。

　　萊特早已慕蒂芙尼之名,他設計
梅爾‧梅之家的起居室角落,天花板
上的壁燈及桌上的檯燈,便委託蒂芙
尼製作──豔麗的花卉藤蔓圖案爬滿
了燈罩,即今天我們常見的蒂芙尼
燈。

　　另外,恩尼斯之家客廳壁爐上的
那幅金色馬賽克鑲嵌畫,也是蒂芙尼
的傑作。

在萊特的設計草圖裡有一幅六邊形水晶燭台，挑戰性過高，在當年完全沒有辦法製造。直到一九八五年，當蒂芙尼與萊特雙雙早已離開人世，公司透過萊特基金會取得授權，蒂芙尼的銀匠終於讓萊特的設計夢想成真。

蒂芙尼的合約已在二○○○年期滿，不再販售萊特複製品。有意者可前往萊特基金會或大都會博物館，項目繁多，如桌椅、燈飾、藝術玻璃窗、時鐘、領帶、筆和名片匣等，不勝枚舉。

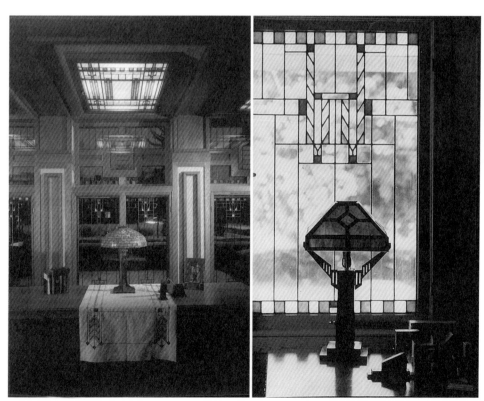

左：梅爾‧梅之家的天板及桌上燈飾，委託蒂芙尼製作。
右：梅爾‧梅之家的窗口布置，幾何圖案藝術玻璃及燈飾。

右：萊特設計的地毯及絲巾。
右下：愛倫之家的入口燈飾設計。
左下：**1928**年萊特為密西根州梅爾·梅之家
設計的餐室，燈飾各立於長方桌的四個角
落，椅背是整片板子到底。

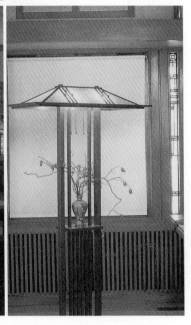

右：萊特設計的燭台。

下：梅爾・梅之家餐室家具草圖。（萊特基金會 提供）

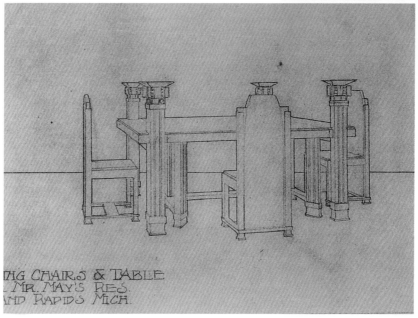

NG CHAIRS & TABLE
MR. MAY'S RES.
AND RAPIDS MICH.

亞利桑那州畢爾特摩飯店（1927）
Arizona Biltmore Resort & Spa

24th Street & Missouri Avenue
Phoenix, AZ 85016
電話：（602）955-6600
http://www.arizonabiltmore.com

第一基督教堂（1977）
First Christian Church

周一－周五 8:30am-5pm
6750 North 7th Avenue
Phoenix, AZ 85013
電話：（602）246-9206
http://fm2.forministry.com/church/church.
asp?siteid=85013fcc

甘米居音樂廳/亞利桑那州立大學（1964）
Grady Gammage Memorial Auditorium

周一－周五 1pm, 2pm & 3pm
Arizona State University
Gammage Parkway & Apache Boulevard
Tempe, AZ 85287
電話：（480）965-4050
http://www.asupublicevents.com/gam-
mage

西塔里耶森（1937）
Taliesin West

深度導覽 十月－五月，每日 10am-4pm
冬季一小時導覽
十一月－四月 每日 10am-4pm
夏季一小時導覽
六月－九月 每日 9am-3pm
七月－八月 每日 9am, 10am & 11am
Cactus Road & Frank Lloyd Wright Blvd.
交口處右轉
12621 N. Frank Lloyd Wright Boulevard
Scottsdale, AZ 85261
電話：（602）860-8810
http://www.franklloydwright.org

安德登購物商場（1953）
Anderton Court Shops

周一－周六 10am-6pm
332 North Rodeo Drive
Beverly Hills, CA 90210

納柯瑪會館（1924）
Nakoma Clubhouse

每日 8am-5pm
由Hwy 89N往Lake Tahoe北方五十哩
Country Road A-15
Clio, CA 90027
電話：（877）418-0880
http://www.nakomaresort.com/Clubhouse
/clubhousehome.htm

恩尼斯之家（1924）
Ennis-Brown House

周二、周四、周六 11am, 1pm, &3pm
團體或攝影導覽可另預約
2655 Glendower Avenue
Los Angeles, CA 90027
電話：（323）668-0234
http://www.ennisbrownhouse.org

傅里曼之家（1924）
Freeman House

1962 Glencoe Way
Los Angeles, CA 90068
電話：（213）740-2723
http://www.usc.edu/dept/architecture/slid
e/Freeman

蜀葵居（1917）
Hollyhock House

4808 Hollywood Boulevard
Los Angeles, CA 90027
電話：（323）913-4157

馬林郡市政中心（**1957**）
Marin County Civic Center

上班時間開放　周一－周五　9am-4pm
導覽須先預約　周三　10:30am
Exit U.S. Route 101 at North San Pedro
Road
Civic Center Drive
San Rafael, CA 94903
電話：（415）499-6646
http://co.marin.ca.us/depts/pk/main/vs/c
ctours.cfm

莫里斯店舖（**1948**）
V.C. Morris Gift Shop

Xanadu, Artifacts and Tribal Art
（目前店名）
140 Maiden Lane, Union Square
San Francisco, CA 94108
電話：（415）392-9999

漢納之家（**1936**）
Hanna House

導覽須先預約
每月第一周日　11am
每月第二＆第四周四　2pm
Cantor Arts Center, Stanford University
Stanford, CA 94305-5060
http://www.stanford.edu/dept/archplng/h
annahouse.html

朝聖公理教會（**1958**）
Pilgrim Congregational Church

2850 Foothill Boulevard
Redding, CA 96001
電話：（530）243-3121
http://www.pilgrimchurchredding.org

佛羅里達南方學院（**1938-1954**）
Florida Southern College

導覽須先預約
111 Lake Hollingsworth Drive
Lakeland, FL 33801-5698
電話：（863）680-4110
http://www.tblc.org/fsc/FLLW1.html

香杉石（**1948-1950**）
Cedar Rock

五月－十月　周二-周日　11am-4:30pm
2611 Quasqueton Diag. Boulevard
Quasqueton, IA 52326
電話：（319）934-3572
http://www.state.ia.us/dnr/organiza/ppd
/cedarock.htm

市立國家銀行大樓（**1909**）
City National Bank Building

周一－周五　9am-4pm
5 West State Street
Mason City, IA
電話：（515）424-1274
http://www.traveliowa.com/media_cen-
ter/details_column.htm?seq=41

史塔克曼之家（**1908**）
Stockman House

六月－八月　周四－周六　10am-5pm；
周日　1pm-5pm
九月－十月　周六　10am-5pm；
周日　1pm-5pm
530 First Street N.E.
Mason City, IA 50401
電話：（641）423-1923
http://www.globegazette.com/sitepages/
mktplace/flwstockman/flwstockman.htm

瑞芬布拉福社區　入口雕像及橋
（**1915**）
Ravine Bluffs Development
Entrance Statue & Bridge

雕像：Meadow Road & Frank Road
五棟建築：272 Sylvan Road
& 1023, 1027, 1030, 1031 Meadow Road
Glencoe, IL 60022

查恩列－柏斯基之家（**1892**）
Charnley-Persky Residence

周六　10am & 1pm
周三　12pm
1365 North Astor Street
Chicago, IL 60610
電話：（312）915-0105
http://www.charnley-perskyhouse.org

錢尼之家（**1903**）
Cheney Residence

現為供膳宿的小旅館，可預約
520 North East Avenue
Oak Park, IL 60302
電話：（708）524-2067

費白恩別墅
Fabyan Villa

五月中旬－十月中旬　周三　1pm-4:30pm
周六、周日及假日　1pm-4:30pm
Fabyan Forest Preserve
1511 South Batavia Avenue
Geneva, IL 60134
電話：（630）232-4811

法蘭西斯柯公寓拱門（**1895**）
**Francisco Terrace Apartments
Archway**

原公寓於1974年拆毀，此為重建
Euclid Place and Lake Street
Oak Park, IL 60302

摩爾之家（**1895**）
Moore House

周六　10am-4pm
周日　12pm-4pm
333 Forest Avenue
Oak Park, IL 60302
電話：（708）848-1500
http://www.oprf.org/flw/Moore.html

沛蒂追思堂（**1906**）
Pettit Chapel

周一－周五　8am-4pm
Belvidere Cemetery Office
1100 N. Main Street
Belvidere, IL 61008
電話：（815）547-7642
http://www.belvidere.net

羅比之家（**1906**）
Fredrick C. Robie House

周一－周五　11am, 1pm & 3pm
周六－周日　11am-3:30pm
5757 S. Woodlawn Avenue
Chicago, IL 60637
電話：（773）834-1847
http://www.wrightplus.org/robiehouse/in
dex.html

路克利　入口及大廳（**1905**）
**Rookery Building Office Entrance
& Lobby**

周一－周五　8am-6pm
209 South LaSalle Street
Chicago, IL 60604
http://www.ci.chi.il.us/Landmarks/R/Rook
eryBuilding.html

史密斯銀行（**1905**）
Frank L. Smith Bank

122 West Main Street
Dwight, IL 60420
電話：（815）584-1212

唐納－湯瑪斯之家（**1902-1904**）
Dana-Thomas House

周三－周日　9am-4pm
301 E. Lawrence Avenue
Springfield, IL 62703
電話：（217）782-6776
http://www.dana-thomas.org

勞倫斯紀念圖書館（**1905**）
Lawrence Memorial Library

萊特僅設計其中一個房間
九月－五月，周末　**9am-7pm**
Lawrence Mata Simpson Resource Center
101 E. Laurel Street
Springfield, IL 62704
電話：（**217**）**525-3144**

聯合教堂（**1904**）
Unity Temple

周一－周五　**1pm-4pm**
周六－周日　**1pm, 2pm & 3pm**
875 Lake Street
Oak Park, IL 60301
電話：（**708**）**383-8873**
http://www.unitytemple.org

萊特自宅及事務所基金會（**1893-
1895**）
**Frank Lloyd Wright Home and
Studio Foundation**

周一－周五　**11am, 1pm & 3pm**
周六、周日　**11am-3:30pm**
951 Chicago Avenue
Oak Park, IL 60302
電話：（**708**）**848-1976**
http://www.wrightplus.org

愛倫之家（**1915**）
Allen-Lambe House

導覽須先預約
255 N. Roosevelt Avenue
Wichita, KS 67208
電話：（**316**）**687-1027**
http://home.onemain.com/~allenlam

威奇塔州立大學教育學院（**1957**）
Wichita State University

College of Education
1845 N. Fairmount
Wichita, KS 67260-0075
電話：（**316**）**978-3301**
**http://webs.wichita.edu/depttools/user_ho
me/?view=coedean&page=about**

艾弗列克之家（**1940**）
Affleck House

導覽須預約
1925 N. Woodward Avenue
Bloomfield Hills, MI 48013
電話：（**248**）**204-2880**

堪薩斯市基督社區教堂（**1940**）
**Kansas City Christian Community
Church**

周一－周五　**9am-4:30pm**
4601 Main Street
Kansas City, MO 64112
電話：（**816**）**561-6531**

梅爾・梅之家（**1908**）
Meyer May House

周二、周四　**10am-1pm**
周日　**1pm-4pm**
450 Madison Avenue, SE
Grand Rapids, MI 49503
電話：（**616**）**246-4821**

菲斯班德醫療診所（**1957**）
**Herman T. Fasbender Medical
Clinic**

周一－周五　**8:30am-5pm**
801 Pine Street
Hastings, MN 55033
電話：（**612**）**437-7440, 437-1376**

堪薩斯市社區基督教堂（**1940**）
Kansas City Community Christian Church

周一－周五　9:30am-4pm
導覽須先預約
4601 Main Street
Kansas City, MO 64112
電話：（816）561-6531
http://www.community-christian.org

拉克瑞基醫療診所（**1958**）
Lockridge Medical Clinic

周一－周五　9am-5pm
Iron Horse at Whitefish
341 Central
Whitefish, MT 59937

靳默曼之家（**1950**）
Zimmerman House

周一、周二、周五　2pm
周六、周日　1pm
201, Myrtle Way
Manchester, NH 03104
電話：（603）669-6144 #108
http://www.currier.org

馬汀之家（**1904**）
Darwin D. Martin Complex

十月－四月　周六　10am & 1pm
周日　1pm
五月－九月
　　周二－周四　1pm & 3pm
　　周六　10am, 1pm & 3pm
　　周日　1pm & 3pm
125 Jewett Parkway
Buffalo, NY 14214
電話：（716）856-3858
http://www.darwinmartinhouse.org

灰崖（**1927**）
Graycliff

周六　11am-3pm
周日　1pm-3pm
6472 Old Lake Shore Road
Derby, NY 14047
電話：（716）947-9217
http://www.graycliff.bfn.org

古根漢美術館/紐約（**1956**）
Solomon R. Guggenheim Museum

建築導覽須先預約
開放時間　周六－周三　9am-6pm
周五－周六　9am-8pm
周四休館
1071 5th Avenue
New York, NY 10128
電話：（212）423-3500
http://www.guggenheim.org

利托之家/起居室重建（**1912-1914**）
Francis W. Little House II Installation
大都會博物館
Metropolitan Museum of Art

周日、周二－周四　9:30am-5:15pm
周五－周六　9:30am-9pm
周一休館
5th Avenue and 82nd Street 交口
New York, NY 10028
電話：（212）535-7710
http://www.getty.edu/artsednet/images/
O/little.html

利托之家/書房重建（**1912-1914**）
**Francis W. Little House II
Installation**

Allentown Art Museum
艾倫城藝術館

周二－周六　11am-5pm
周日　12pm-5pm
5th and Court Street 交口
P.O. Box 388
Allentown, PA 18105
電話：（610）432-4333
http://www.allentownartmuseum.org/gall
ery/wright/home.html

魏茲海瑪之家（**1948**）
Weltzheimer-Johnson House

每月第一與第三周日　1pm-5pm
國定假日不開放
127 Woodhaven Drive
Oberlin, OH 44074
電話：（440）775-8665

梅爾斯診所（**1956**）
Meyers Medical Clinic

周一－周五　9:30am-4pm
周一下午與周四上午不開放參觀
5441 Far Hills Avenue
Dayton, Ohio 45429
電話：（513）435-0031

普萊斯大樓（**1952**）
Price Company Tower

周二－周六　10am-5pm
周日　12:30pm-5pm
510 Dewey Avenue
Bartlesville, OK 74003
電話：（918）336-4949
http://www.pricetower.org

高登之家（**1903**）
Gorton House

10am-4pm
Oregon Garden
879 W. Main Street
Silverton, OR 97381
電話：（503）874-8255
http://www.oregongarden.org

落水山莊（**1935**）
Fallingwater

三月中旬－十一月　周二-周日　10am-4pm
三月初－中旬　周末10am-3pm
二小時深度導覽，8:30am
Bear Run （State Route 381）
P.O. Box R
Mill Run, PA 15464
電話：（724）329-8501
http://www.wpconline.org

Kentuck Knob（1954）

（距落水山莊僅五至十分鐘車程）
三月－十一月　周二-周日　10am-4pm
P.O. Box 305
Kentuck Road
Chalk Hill, PA 15421
電話：（724）329-1901
http://www.kentuckknob.com

貝斯梭隆猶太教堂（**1954**）
Beth Sholom Synagogue

導覽須先預約
周一－周三　10am-2pm
8231, Old York Road
Elkins Park, PA 19027
電話：（215）887-1342

韓弗瑞劇院（1955）
Kalita Humphreys Theater

導覽須先預約
Dallas Theater Center
3636 Turtle Creek Boulevard
Dallas, TX 75219
電話：（214）252-3921

普柏萊之家（1939）
Pope-Leighy House

三月－十二月 10am-5pm
9000 Richmond Highway
（US 1 & Route 235）
Alexandria, VA 22309
電話：（703）780-4000

報喜希臘正教堂（1961）
Annunciation Greek Orthodox Church

導覽須先預約
周二與周五 9am-2:30pm
9400 West Congress Street
Mauawtosa, WI 53225
電話：（414）461-9400
http://www.wrightinwisconsin.org/Wiscons
inSites/Annunciation/Default.asp

裘門倉庫（1915）
A.D. German Warehouse

萊特出生地
五月－十一月，導覽須先預約
300 S. Church Street
Richland Center, WI 53581
電話：（608）647-2808
http://www.wrightinwisconsin.org/Wiscons
inSites/ADGerman/Default.asp

展翼（1937）
Wingspread

導覽須先預約
周二、周三與周四 9:30am-3pm
33 East Four Mile Road
Racine, WI 53402
電話：（262）681-3343
http://www.johnsonfdn.org/whatwedo/wi
ngspread.html

詹森公司總部（1936）
Johnson Wax Administration Building

導覽須先預約
1525 Howe Street
Racine, WI 53403
電話：（262）260-2154

蒙諾那社區及會議中心（1997）
Monona Terrace Community and Convention Center

每日 9am-5pm
One John Nolen Drive
Madison, Wisconsin 53703
電話：（608）261-4015
http://www.mononaterrace.com

彼得森木屋（1958）
Seth Peterson Cottage

專人導覽 每月第二周日 1pm-4pm
可供住宿
E9982 Fern Dell Road
Lake Delton, WI 53940
電話：（608）254-6051（參觀）
電話：（608）254-6551（住宿）
http://www.sethpeterson.org

羅密歐與茱麗葉風車（1896）
Romeo & Juliet Windmill

http://www.sidesways.com/fllw/romeo-juliet.htm

塔里耶森（1911）
Taliesin & Hillside

五月－十月
Highways 23 & C 交口
P.O. Box 399
Spring Green, WI 53588
電話：**(608) 588-7900**
http://www.taliesinpreservation.org

唯一教派教堂（1947）
Unitarian Meeting House

五月－十月　周一－周五　**1pm-4pm**
周六　**9am-12pm**
900 University Bay Drive
Madison, WI 53705
電話：**(608) 221-4111**

考夫曼辦公室重建
Kaufmann Office Reconstruction

維多利亞＆愛伯特博物館　萊特廳
Victoria & Albert Museum
Frank Lloyd Wright Gallery

每日　**10am-5:45pm**
每周三與每月最後周五　**10am-10pm**
Cromwell Road
South Kensington
London SW7 2RL
England 英國
電話：**44 (0) 870-442-0808**
http://www.vam.ac.uk/exploring/galleries/20thcentury/lloyd_wright_gallery/?section=lloyd_wright_gallery

英國 England

London, Edgar J. Kaufmann Jr. Office (Victoria & Albert Museum)

日本 Japan

Tokyo, Nagoya Imperial Hotel (Lobby)
Osaka, Tazaemon Yamamura House
Tokyo, Aisaku Hayashi House
Tokyo, Jiyu Gakuen Girls' School

加拿大 Canada

Ontario, Desbardts (Sapper Island) E. H. Pitkin Cottage

阿拉巴馬州 Alabama

Florence Stanley Rosenbaum House & Addition

亞利桑那州 Arizona

Paradise Valley, Arthur Pieper House
Paradise Valley, Harold C. Price Sr. House (Grandma House)
Phoenix, Arizona Biltmore Hotel
Phoenix, Arizona Biltmore Hotel Cottages
Phoenix, Benjamin Adelman House, Sitting Room & Carport
Phoenix, David Wright House
Phoenix, Jorgine Boomer House
Phoenix, Norman Lykes House
Phoenix, Raymond Carlson House
Phoenix, Rose Paulson House (Shiprock) (僅剩地基遺址)
Scottsdale, Taliesin West
Tempe, Grady Gammage Memorial Auditorium (Arizona State University)

加州 California

Atherton, Arthur C. Mathew House
Bakersfield, Dr. George Ablin House
Beverly Hills, Anderton Court Shops
Bradbury, Wilbur C. Pearce House
Carmel, Mrs. Clinton Walker House
Hillsborough, Louis Frank Playroom/Studio Addition (Bazett House)
Hillsborough, Sidney Bazett House (Bazett-Frank House)
Los Angeles, Aline M. Barnsdall Garage
Los Angeles, Aline M. Barnsdall House (Hollyhock House)
Los Angeles, Aline M. Barnsdall Residence A
Los Angeles, Aline M. Barnsdall Spring House
Los Angeles, Charles Ennis House (Ennis-Brown House)
Los Angeles, John Nesbitt Alterations (Ennis House)
Los Angeles, Dr. John Storer House
Los Angeles, George D. Sturges House
Los Angeles, Samuel Freeman House
Los Banos, Randall Fawcett House
Malibu, Arch Oboler House, Gatehouse & Eleanor's Retreat
Modesto, Robert G. Walton House
Montecito, George C. Stewart House (Butterfly Woods)
Orinda, Maynard P. Buehler House
Palo Alto, Paul R. Hanna House (Honeycomb House)
Pasadena, Mrs. George M. Millard House (La Miniatura)
Redding, Pilgrim Congregational Church
San Anselmo, Jim Berger Dog House
San Anselmo, Robert Berger House
San Francisco, V. C. Morris Gift Shop
San Luis, Obispo Dr. Karl Kundert Medical Clinic
San Rafael, Marin County Civic Center

康乃迪克州 **Connecticut**

New Canaan, John L. Rayward House (Rayward-Shepherd House) Addition & Playhouse
Stamford, Frank S. Sander House (Springbough)

德拉瓦州 **Delaware**

Wilmington, Dudley Spencer House

佛羅里達州 **Florida**

Lakeland, Florida Southern College, Administration Building
Lakeland, Florida Southern College, Annie M. Pfeiffer Chapel
Lakeland, Florida Southern College, E. T. Roux Library
Lakeland, Florida Southern College, Esplanades
Lakeland, Florida Southern College, Industrial Arts Building
Lakeland, Florida Southern College, Minor Chapel
Lakeland, Florida Southern College, Music Building
Lakeland, Florida Southern College, Science & Cosmography Building
Lakeland, Florida Southern College, Seminar Building I & Office Conversion
Lakeland, Florida Southern College, Seminar Building II & Office Conversion
Lakeland, Florida Southern College, Seminar Building III & Office Conversion
Lakeland, Florida Southern College, Waterdome
Tallahassee, George Lewis House (Spring House)

愛荷華州 **Iowa**

Cedar Rapids, Douglas Grant House
Charles City, Dr. Alvin L. Miller House
Johnston, Paul J. Trier House
Marshalltown, Robert H. Sunday House
Mason City, Blythe & Markley Law Office (remodeling)
Mason City, City National Bank
Mason City, Dr. G. C. Stockman House
Mason City, Park Inn Hotel
Monona, Delbert W. Meier House
Oskaloosa, Carroll Alsop House
Oskaloosa, Jack Lamberson House
Quasqueton, Lowell E. Walter House, Council Fire, Gate & River Pavilion

愛達荷州 **Idaho**

Bliss, Archie Boyd Teater Studio

伊利諾州 **Illinois**

Aurora, William B. Greene House
Bannockburn, Allen Friedman House
Barrington Hills, Carl Post House (Borah-Post House)
Barrington Hills, Louis B. Frederick House
Batavia, A. W. Gridley House
Belvidere, William H. Pettit Memorial Chapel
Chicago, Abraham Lincoln Center
Chicago, E-Z Polish Factory
Chicago, Edward C. Waller Apartments (5 buildings)
Chicago, Emil Bach House
Chicago, Frederick C. Robie House & Garage
Chicago, George Blossom Garage
Chicago, George Blossom House
Chicago, Guy C. Smith House
Chicago, H. Howard Hyde House
Chicago, Isidore Heller House & Additions
Chicago, J. J. Walser Jr. House
Chicago, James A. Charnley House

(Charnley-Persky House)
Chicago, McArthur Dining Room Remodeling
Chicago, Raymond W. Evans House
Chicago, Robert Roloson Rowhouses
Chicago, Rookery Building (Remodeling)
Chicago, S. A. Foster House & Stable
Chicago, Warren McArthur House, Remodeling & Stable
Chicago, William & Jesse Adams House
Decatur, Edward P. Irving House & Garage
Decatur, Robert Mueller House
Dwight, Frank L. Smith Bank (now First National Bank)
Elmhurst, F. B. Henderson House
Evanston, A. W. Hebert House Remodeling
Evanston, Charles A. Brown House
Evanston, Oscar A. Johnson House
Flossmoor, Frederick D. Nichols House
Glencoe, Charles R. Perry House
Glencoe, Edmund D. Brigham House
Glencoe, Hollis R. Root House
Glencoe, Lute F. Kissam House
Glencoe, Ravine Bluffs Development Bridge & Entry Sculptures (3)
Glencoe, Sherman M. Booth Honeymoon Cottage
Glencoe, Sherman M. Booth House
Glencoe, William A. Glasner House
Glencoe, William F. Ross House
Glencoe, William Kier House
Glenview, John O. Carr House
Geneva, Col. George Fabyan Villa Remodeling
Geneva, P. D. Hoyt House
Highland Park, George Madison Millard House
Highland Park, Mary M. W. Adams House
Highland Park, Ward W. Willitts House
Highland Park, Ward W. Willitts Gardener's Cottage & Stables
Hinsdale, Frederick Bagley House
Hinsdale, W. H. Freeman House

Kankakee, B. Harley Bradley House (Glenlloyd) & Stable
Kankakee, Warren Hickox House
Kenilworth, Hiram Baldwin House
La Grange, Orrin Goan House
La Grange, Peter Goan House
La Grange, Robert G. Emmond House
La Grange, Steven M. B. Hunt House I
La Grange, W. Irving Clark House
Lake Bluff, Herbert Angster House
Lake Forest, Charles F. Glore House
Libertyville, Lloyd Lewis House & Farm Unit
Lisle, Donald C. Duncan House
Oak Park, Arthur Heurtley House
Oak Park, Charles E. Roberts House, Remodeling & Stable
Oak Park, Edward R. Hills House Remodeling (Hills-DeCaro House)
Oak Park, Edwin H. Cheney House
Oak Park, Emma Martin Garage (for Fricke-Martin House)
Oak Park, Francis Wooley House
Oak Park, Francisco Terrace Apartments Arch (in Euclid Place Apartments)
Oak Park, Frank Lloyd Wright Home
Oak Park, Frank Lloyd Wright Playroom Addition
Oak Park, Frank Lloyd Wright Studio
Oak Park, Frank W. Thomas House
Oak Park, George Furbeck House
Oak Park, George W. Smith House
Oak Park, Harrison P. Young House Addition & Remodeling
Oak Park, Harry C. Goodrich House
Oak Park, Harry S. Adams House & Garage
Oak Park, Nathan G. Moore House (Moore-Dudley House)
Oak Park, Nathan G. Moore Stable
Oak Park, Oscar B. Balch House
Oak Park, Peter A. Beachey House
Oak Park, Robert P. Parker House
Oak Park, Rollin Furbeck House &

Remodeling
Oak Park, Mrs. Thomas H. Gale House
Oak Park, Thomas H. Gale House
Oak Park, Unity Temple
Oak Park, Walter M. Gale House
Oak Park, Walter Gerts House Remodeling
Oak Park, William E. Martin House
Oak Park, William G. Fricke House (Fricke-Martin House)
Oak Park, Dr. William H. Copeland Alterations to both House & Garage
Peoria, Francis W. Little House I (Little-Clark House) & Stable
Peoria, Robert D. Clarke Stable Addition (to F. W. Little Stable)
Plato Center, Robert Muirhead House
River Forest, Chauncey L. Williams House & Remodeling
River Forest, E. Arthur Davenport House
River Forest, Edward C. Waller Gates
River Forest, Isabel Roberts House (Roberts-Scott House)
River Forest, J. Kibben Ingalls House
River Forest, River Forest Tennis Club
River Forest, Warren Scott House Remodeling (Isabel Roberts House)
River Forest, William H. Winslow House
River Forest, William H. Winslow Stable
Riverside, Avery Coonley Playhouse
Riverside, Avery Coonley Coach House
Riverside, Avery Coonley Gardener's Cottage
Riverside, Avery Coonley House
Riverside, Ferdinand F. Tomek House
Rockford, Kenneth Laurent House
Springfield, Lawrence Memorial Library
Springfield, Susan Lawrence Dana House (Dana-Thomas House)
Wilmette, Frank J. Baker House & Carriage House
Wilmette, Lewis Burleigh House

印地安那州　Indiana

Fort Wayne, John Haynes House
Gary, Ingwald Moe House
Gary, Wilbur Wynant House
Marion, Dr. Richard Davis House & Addition
Ogden Dunes, Andrew F. H. Armstrong House
South Bend, Herman T. Mossberg House
South Bend, K. C. DeRhodes House
West Lafayette, John E. Christian House (Samara)

堪薩斯州　Kansas

Wichita, Henry J. Allen House (Allen-Lambe House) & Garden House
Wichita, Wichita State University Juvenile Cultural Study Center (Harry F. Corbin Education Center)

肯塔基州　Kentucky

Frankfort, Rev. Jessie R. Zeigler House

麻州　Massachusetts

Amherst, Theodore Baird House & Shop

馬里蘭州　Maryland

Baltimore, Joseph Euchtman House
Bethesda, Robert Llewellyn Wright House

密西根州　Michigan

Ann Arbor, Dr. R. Bradford Harper House
Ann Arbor, William Palmer House
Benton Harbor, Howard E. Anthony House
Bloomfield Hills, Gregor S. Affleck House
Bloomfield Hills, Melvyn Maxwell Smith House
Cedarville (Marquette Island), Arthur Heurtley Summer House Remodeling
Detroit, Dorothy H. Turkel House
Ferndale, Roy Wetmore Service Station

Galesburg, Curtis Meyer House
Galesburg, David Weisblat House
Galesburg, Eric Pratt House
Galesburg, Samuel Eppstein House
Grand Beach, Ernest Vosburgh House
Grand Beach, Joseph J. Bagley House
Grand Beach, William S. Carr House
Grand Rapids, David M. Amberg House
Grand Rapids, Meyer May House
Kalamazoo, Eric V. Brown House & Addition
Kalamazoo, Robert D. Winn House
Kalamazoo, Robert Levin House
Kalamazoo, Ward McCartney House
Marquette, Abby Beecher Roberts House
(Deertrack)
Northport, Mrs. W. C. (Amy) Alpaugh House
Okemos, Donald Schaberg House
Okemos, Erling P. Brauner House
Okemo,s Goetsch-Winkler House
Okemos, James Edwards House
Plymouth, Carlton D. Wall House
Plymouth, Lewis H. Goddard House
St. Joseph, Carl Schultz House
St. Joseph, Ina Harper House
Whitehall, George Gerts Double House
Whitehall, George Gerts Bridge Cottage
Whitehall, Mrs. Thomas H. Gale Summer
Cottage I
Whitehall, Mrs. Thomas H. Gale Summer
Cottage II
Whitehall, Mrs. Thomas H. Gale Summer
Cottage III
Whitehall, Mr. Thomas H. Gale Summer
House
Whitehall, Walter Gerts House

明尼蘇達州　**Minnesota**

Austin, S. P. Elam House
Cloquet, Lindholm Service Station
Cloquet, R. W. Lindholm House (Mantyla)
Hastings, Dr. Herman T. Fasbender Medical
Clinic (Mississippi Valley Clinic)

Minneapolis, Francis W. Little House II
Hallway (at Minneapolis Institute of Arts)
Minneapolis, Henry J. Neils House
Minneapolis, Malcolm E. Willey House
Rochester, Dr. A. H. Bulbulian House
Rochester, James B. McBean House
Rochester, Thomas E. Keys House
St. Joseph, Dr. Edward La Fond House
St. Louis Park, Dr. Paul Olfelt House
Stillwater, Donald Lovness Cottage
Stillwater, Donald Lovness House

密蘇里州　**Missouri**

Kansas City, Arnold Adler House Addition
(to Sondern House)
Kansas City, Clarence Sondern House
(Sondern-Adler House)
Kansas City, Frank Bott House
Kansas City, Kansas City Community
Christian Church
Kirkwood, Russell W. M. Kraus House
St. Louis, Theodore A. Pappas House

密西西比州　**Mississippi**

Jackson, J. Willis Hughes House
(Fountainhead)
Ocean Springs, James Charnley Octagon
Guesthouse
Ocean Springs, James Charnley Summer
House
Ocean Springs, Louis Sullivan House &
Servant's Quarters

蒙大拿州　**Montana**

Darby, Como Orchards Summer Colony One-
Room Cottage
Darby, Como Orchards Summer Colony
Three-Room Cottage
Whitefish, Lockridge Medical Clinic

內布拉斯加州　**Nebraska**

McCook, Harvey P. Sutton House

新罕布夏州　**New Hampshire**

Manchester, Dr. Isadore Zimmerman House
Manchester, Toufic H. Kalil House

紐澤西州　**New Jersey**

Bernardsville, James B. Christie House & Shop
Cherry Hill, J. A. Sweeton House
Glen Ridge, Stuart Richardson House
Millstone, Abraham Wilson House (Bachman-Wilson House)

新墨西哥州　**New Mexico**

Pecos, Arnold Friedman House (The Fir Tree) & Caretaker's Quarters

紐約州　**New York**

Blauvelt, Socrates Zaferiou House
Buffalo, Darwin D. Martin Gardener's Cottage
Buffalo, Darwin D. Martin House
Buffalo, George Barton House
Buffalo, Walter V. Davidson House
Buffalo, William R. Heath House
Derby, Isabel Martin Summer House (Graycliff) & Garage
Great Neck, Estates Ben Rebhuhn House
Lake Mahopac (Petra Island), A. K. Chahroudi Cottage
New York, Francis W. Little House II-Living Room (at Metropolitan Museum of Art)
New York, Hoffman Auto Showroom (Mercedes Benz-Manhattan)
New York, Solomon R. Guggenheim Museum
Pleasantville, Edward Serlin House
Pleasantville, Roland Reisley House & Addition
Pleasantville, Sol Friedman House

Richmond, William Cass House (The Crimson Beech)
Rochester, Edward E. Boynton House
Rye, Maximilian Hoffman House

俄亥俄州　**Ohio**

Amberly Village, Gerald B. Tonkens House
Canton, Ellis A. Feiman House
Canton, John J. Dobkins House
Canton, Nathan Rubin House
Cincinnati, Cedric G. Boulter House & Addition
Dayton, Dr. Kenneth L. Meyers Medical Clinic
Indian Hills, William P. Boswell House
North Madison, Karl A. Staley House
Oberlin, Charles T. Weltzheimer House (Weltzheimer-Johnson House)
Springfield, Burton J. Wescott House & Garage
Willoughby Hills, Louis Penfield House

奧克拉荷馬州　**Oklahoma**

Bartlesville, Harold C. Price Jr. House
Bartlesville, Price Company Tower
Tulsa Richard, Lloyd Jones House & Garage

奧勒州　**Oregon**

Wilsonville, Conrad E. & Evelyn Gordon House

賓州　**Pennsylvania**

Allentown, Francis W. Little House-Library (Allentown Art Museum)
Ardmore, Suntop Homes I
Ardmore, Suntop Homes II
Ardmore, Suntop Homes III
Ardmore, Suntop Homes IV
Chalkhill, I. N. Hagen House (Kentuck Knob)
Elkins Park, Beth Sholom Synagogue
Mill Run, Edgar J. Kaufmann Jr. Guest house

Mill Run, Edgar J. Kaufmann Jr. House (Fallingwater)
Pittsburgh, Frank Lloyd Wright Field Office (with Aaron Green)(at Heinz Architectural Center)

南卡羅萊納州　South Carolina

Greenville, Gabrielle Austin House (Broad Margin)
Yemassee, C. Leigh Stevens Caretaker's Quarters
Yemassee, C. Leigh Stevens Chicken Run
Yemassee, C. Leigh Stevens Cottages (2)
Yemassee, C. Leigh Stevens Granary
Yemassee, C. Leigh Stevens House (Auldbrass Plantation)

田納西州　Tennessee

Chattanooga, Seamour Shavin House

德州　Texas

Amarillo, Sterling Kinney House
Bunker Hill, William L. Thaxton Jr. House
Dallas, Dallas Theater Center (Kalita Humphreys Theater)
Dallas, John A. Gillin House

猶他州　Utah

Bountiful, Don M Stromquist House

維吉尼亞州　Virginia

McLean, Louis Marden House
Mount Vernon, Loren Pope House (Pope-Leighy House)
Virginia Beach, Andrew B. Cooke House

華盛頓州　Washington

Issaquah, Ray Brandes House
Normandy Park, William B. Tracy House & Garage
Tacoma, Chauncey Griggs House

威斯康辛州　Wisconsin

Bayside, Joseph Mollica House
Beaver Dam, Arnold Jackson House (Skyview)
Columbus, E. Clarke Arnold House
Delevan, A .P. Johnson House
Delevan, Charles S. Ross House
Delavan, Fred B. Jones Gatehouse
Delavan, Fred B. Jones House (Penwern) & Barn with Stables
Delavan, George W. Spencer House
Delavan, H. Wallis Summer House (Wallis-Goodsmith Cottage)
Dousman, Dr. Maurice Greenberg House
Fox Point, Albert Adelman House
Jefferson, Richard Smith House
Lake Delton, Seth Peterson Cottage
Lancaster, Patrick Kinney House
Madison, Eugene A. Gilmore House (Airplane House)
Madison, Eugene Van Tamelen House
Madison, Herbert Jacobs House I
Madison, John C. Pew House
Madison, Monona Terrace Community & Convention Center
Madison, Robert M. Lamp House
Madison, Walter Rudin House
Madison, Unitarian Meeting House
Middleton, Herbert Jacobs House II (Solar Hemicycle)
Milwaukee, Arthur L. Richards Bungalow
Milwaukee, Arthur L. Richards Duplex
Milwaukee, Arthur L. Richards Duplex
Milwaukee, Arthur L. Richards Duplex
Milwaukee, Arthur L. Richards Duplex (American System Built House)
Milwaukee, Arthur L. Richards Small House
Milwaukee, Frederick C. Bogk House
Oshkosh, Stephen M. B. Hunt House II
Plover, Frank Iber House
Racine, S. C. Johnson Wax Administration Building

懷俄明州　**Wyoming**

三〜十九劃

廣告回郵
北區郵政管理局登
記證北台字2218號
免貼郵票

時報出版
CHINA TIMES PUBLISHING COMPANY
尊重智慧與創意的文化事業

地址：10803台北市和平西路三段240號3樓
讀者服務專線：0800-231-705・(02)2304-7103
讀者服務傳眞：(02)2304-6858
郵撥：19344724 時報出版公司

請寄回這張服務卡（免貼郵票），您可以——
●隨時收到最新消息。
●參加專為您設計的各項回饋優惠活動。

INTO 祝福您的收穫飽飽十足，擁抱純淨綠能源動

INTO 祝福您的鹽多益喜，回歸入情本位

寄回本卡，請握 INTO 送到您的最新訊息

編號：IN 0016	書名：瀑布上的房子
姓名：	性別：＿＿＿＿ 1.男 2.女
出生日期：　年　月　日	身份證字號：

＿＿＿＿＿ **學歷：** 1.小學　2.國中　3.高中　4.大專　5.研究所（含以上）

＿＿＿＿＿ **職業：** 1.學生　2.公務（含軍警）　3.家管　4.服務　5.金融

6.製造　7.資訊　8.大眾傳播　9.自由業　10.農漁牧

11.退休　12.其他

地址：＿＿＿＿縣（市）＿＿＿＿鄉鎮區＿＿＿＿村＿＿＿＿里

＿＿＿＿鄰＿＿＿＿路（街）＿＿段＿＿巷＿＿弄＿＿號＿＿樓

郵遞區號 ＿＿＿＿＿＿＿＿＿

（下列資料請以數字填在每題前之空格處）

＿＿＿＿＿ **您從哪裡得知本書／**
1.書店　2.報紙廣告　3.報紙專欄　4.雜誌廣告　5.親友介紹
6.DM廣告傳單　7.其他＿＿＿＿

＿＿＿＿＿ **您希望我們為您出版哪一類的作品／**
1.長篇小說　2.中、短篇小說　3.詩　4.戲劇　5.其他＿＿＿＿

您對本書的意見／
＿＿＿＿＿ 內　　容／1.滿意　2.尚可　3.應改進
＿＿＿＿＿ 編　　輯／1.滿意　2.尚可　3.應改進
＿＿＿＿＿ 封面設計／1.滿意　2.尚可　3.應改進
＿＿＿＿＿ 校　　對／1.滿意　2.尚可　3.應改進
＿＿＿＿＿ 翻　　譯／1.滿意　2.尚可　3.應改進
＿＿＿＿＿ 定　　價／1.偏低　2.適中　3.偏高

您的建議／

＿＿＿＿＿＿＿＿＿＿＿＿＿＿＿＿＿＿＿＿＿＿＿＿＿

＿＿＿＿＿＿＿＿＿＿＿＿＿＿＿＿＿＿＿＿＿＿＿＿＿

＿＿＿＿＿＿＿＿＿＿＿＿＿＿＿＿＿＿＿＿＿＿＿＿＿

請沿虛線撕下後對折裝訂寄回，謝謝！

INTO 0016

瀑布上的房子──追尋建築大師萊特的腳印

作者—成寒
主編—吳家恆
校對—李灘美

董事長—趙政岷
出版者—時報文化出版企業股份有限公司
　　　　108019 台北市和平西路三段二四○號三樓
　　　　發行專線—(○二) 二三○六六八四二
　　　　讀者服務專線— ○八○○二三一七○五　(○二) 二三○四七一○三
　　　　讀者服務傳眞— (○二) 二三○四六八五八
　　　　郵撥— 一九三四四七二四　時報文化出版公司
　　　　信箱— 10899 台北華江橋郵局第九十九信箱
時報悅讀網— http://www.readingtimes.com.tw
電子郵件信箱— history@readingtimes.com.tw
法律顧問—理律法律事務所　陳長文律師、李念祖律師
印刷—華展彩色印刷股份有限公司
初版一刷—二○○二年七月十五日
初版十二刷—二○二四年六月二十五日
定價—新台幣二六○元
版權所有　翻印必究（缺頁或破損的書，請寄回更換）

時報文化出版公司成立於一九七五年，並於一九九九年股票上櫃公開發行，
於二○○八年脫離中時集團非屬旺中，以「尊重智慧與創意的文化事業」爲信念。

Printed in Taiwan
ISBN 978-957-13-3706-7

國家圖書館出版品預行編目資料

瀑布上的房子：追尋建築大師萊特的腳印／成寒著，
初版　台北市：時報文化2002[民91]
Into 16
ISBN 978-957-13-3706-7（平裝）
1. 萊特（Wright, Frank Lloyd, 1867-1959）
作品評論 2.建築　文集

920.7　　　　　　　91011827